设计师的

展示陈列
色彩搭配手册

王萍　董辅川————编著

清华大学出版社
北京

内 容 简 介

本书是一本全面介绍展示陈列设计的图书，其突出特点是知识易懂、案例趣味、实践性强、发散思维。

本书从学习展示陈列设计的基础理论知识入手，循序渐进地为读者呈现出一个个精彩实用的知识、技巧、色彩搭配方案和CMYK数值。本书共分为8章，内容分别为展示陈列设计的基础知识、认识色彩、展示陈列设计基础色、展示陈列设计的形式、展示陈列设计的分类、展示陈列设计的风格、展示陈列设计的色彩情感、展示陈列设计的经典技巧。在多个章节中安排了常用主题色、常用色彩搭配、配色速查、色彩点评、推荐色彩搭配等经典模块。这些知识在丰富本书内涵的同时，也增强了实用性。

本书内容丰富、案例精彩、展示陈列设计新颖，适合展示陈列设计、环境艺术设计、商业空间设计等专业的初级读者学习使用，也可以作为大中专院校环境艺术专业培训机构的教材使用。此外，还非常适合喜爱展示陈列设计的读者朋友作为参考资料阅读。

图书在版编目(CIP)数据

设计师的展示陈列色彩搭配手册 / 王萍，董辅川编著.—北京：清华大学出版社，2020.1（2024.2 重印）
ISBN 978-7-302-54371-8

Ⅰ.①设… Ⅱ.①王…②董… Ⅲ.①陈列设计—色彩—手册 Ⅳ.①J525.1-62

中国版本图书馆 CIP 数据核字 (2019) 第 263784 号

责任编辑：韩宜波
封面设计：杨玉兰
责任校对：王明明
责任印制：沈　露

出版发行：清华大学出版社
　　　　网　　　址：https://www.tup.com.cn, https://www.wqxuetang.com
　　　　地　　　址：北京清华大学学研大厦 A 座　　　　邮　　编：100084
　　　　社 总 机：010-83470000　　　　　　　　　邮　　购：010-62786544
　　　　投稿与读者服务：010-62776969，c-service@tup.tsinghua.edu.cn
　　　　质 量 反 馈：010-62772015，zhiliang@tup.tsinghua.edu.cn
印 装 者：涿州市般润文化传播有限公司
经　　销：全国新华书店
开　　本：185mm×210mm　　印　　张：8.4　　字　　数：255 千字
版　　次：2020 年 1 月第 1 版　　印　　次：2024 年 2 月第 4 次印刷
定　　价：69.80 元

产品编号：082869-01

本书是从基础理论到高级进阶实战的展示陈列设计书籍，以配色为出发点，讲述展示陈列设计中配色的应用。书中包含了展示陈列设计必学的基础知识及经典技巧。本书不仅有理论知识和精彩案例赏析，还有大量的色彩搭配方案、精确的CMYK色彩数值，让读者既可以赏析，又可作为工作案头的素材书籍。

本书共分8章，具体安排如下。

第1章为展示陈列设计基础知识，介绍展示陈列设计概念、展示陈列设计构成元素，是最简单、最基础的原理部分。

第2章为认识色彩，包括色相、明度、纯度、主色、辅助色、点缀色、色相对比、色彩的距离、色彩的面积、色彩的冷暖。

第3章为展示陈列设计基础色，包括红色、橙色、黄色、绿色、青色、蓝色、紫色、黑白灰。

第4章为展示陈列设计的形式，包括家具类展示陈列的形式、商业类展示陈列的形式、文化类展示陈列的形式。

第5章为不同产品的展示陈列，包括珠宝类展示陈列设计、书籍类展示陈列设计、服饰类展示陈列设计、化妆品类展示陈列设计、食品类展示陈列设计、运动类展示陈列设计、家具类展示陈列设计、医疗类展示陈列设计、餐厅类展示陈列设计、车类展示陈列设计。

第6章为展示陈列设计的风格，包括华丽、复古、甜美、异国风情、科技、个性、自然、商务、素雅、轻奢、前卫。

第7章为展示陈列设计的色彩情感，包括柔和、稳重、轻快、怀旧、温馨、欢跃、炫酷、高雅、神秘、欢快、庄重、温暖、恬静。

第8章为展示陈列设计经典技巧，精选了16个设计技巧进行介绍。

本书特色如下。

- **轻鉴赏，重实践**

 鉴赏类书只能看，看完自己还是设计不好，本书则不同，增加了多个动手的模块，可以让读者边看边学边练。

- **章节合理，易吸收**

 第1~3章主要讲解展示陈列设计的基本知识、基础色；第4~7章介绍展示陈列设计的形式、分类、风格、色彩情感；第8章以轻松的方式介绍16个设计技巧。

- **设计师编写，写给设计师看**

 针对性强，而且知道读者的需求。

- **模块超丰富**

 常用主题色、常用色彩搭配、配色速查、色彩点评、推荐色彩搭配在本书都能找到，一次满足读者的求知欲。

- **本书是系列图书中的一本**

 在本系列图书中读者不仅能系统学习展示陈列设计的基本知识，而且还有更多的设计专业知识供读者选择。

 本书希望通过对知识的归纳总结、趣味的模块讲解，打开读者的思路，避免一味地照搬书本内容，推动读者必须自行多做尝试、多理解，增加动脑、动手的能力。希望通过本书可以激发读者的学习兴趣，开启设计的大门，帮助您迈出第一步，圆您一个设计师的梦！

 本书由王萍、董辅川编著，其他参与编写的人员还有李芳、孙晓军、杨宗香。

 由于作者水平有限，书中难免存在疏漏和不妥之处，敬请广大读者批评和指出。

编　者

第2章

认识色彩

第5章

不同产品的展示陈列

第6章

展示陈列设计的风格

第7章
展示陈列设计的色彩情感

第8章
展示陈列设计经典技巧　143

第1章
展示陈列设计
基础知识

　　展示陈列设计是一门综合艺术，其集环境艺术设计、陈列设计、灯光设计、空间设计、销售学等多方面技巧于一身，因此在进行展示陈列时每个方面都应注意。其特点如下。

➢ 陈列空间时尚、前卫，往往能够快速地抓住受众的眼球，留下较好的第一印象。

➢ 灯光的使用巧妙且合理，在照亮空间的同时丰富了空间的观赏性。

➢ 色彩搭配合理，使空间具有强烈的视觉感染力。

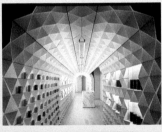
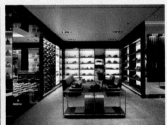

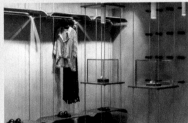

展示陈列设计是将被展示的产品通过展示载体呈现出来的一种以产品为中心的展现形式。在设计的过程中要注重展示载体、装饰物品、灯光、色彩、文化以及定位之间的合理结合，从而使产品的魅力得以充分展现。

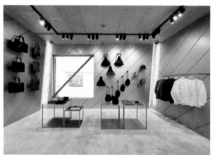

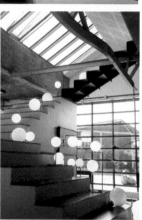
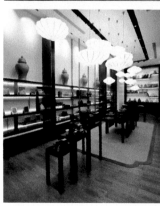
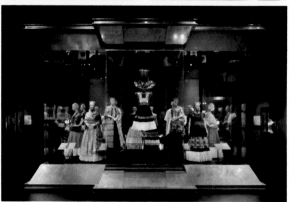

1.2 展示陈列设计 构成元素

随着人们生活水平和审美要求的不断提高，展示陈列设计已经不单单局限于产品自身的展现，在创作展示陈列作品的过程当中，要将产品与展示空间、展示载体和灯光照明等元素进行结合，扬长避短，巧妙地将展示产品最为吸引人的特点展现出来，创造出完善且精致的陈列效果，以达到树立品牌形象、提高产品知名度、升华空间氛围、宣传产品、促进销售的目的。

特点

- 整体风格统一，空间内各个元素融为一体，相辅相成。
- 产品特点突出，具有良好的宣传效果。
- 陈列物品的摆放使空间效果饱满，增强了视觉感染力。
- 具有浓厚的文化色彩和鲜明的艺术特色。

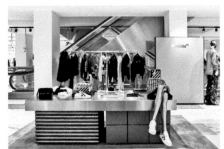

1.2.1 展品本身

展品本身是展示陈列所要重点展现的核心内容，在展示陈列的过程当中要将具有代表性的、造型感强的产品重点展现，清晰完善地展现出展品本身的魅力所在。展品本身的展示效果不能是枯燥乏味的，这样会消耗其本身的吸引力，要通过一些技巧将展品本身巧妙地展现出来，使其能够瞬间抓住受众的眼球。

展品本身的展示技巧

- ■ 突出产品本身的魅力。
- ■ 通过展品本身独特的造型或产品带来的强烈的视觉反差锁定受众的视觉焦点。
- ■ 展品本身要与装饰性物品风格统一。
- ■ 展品本身的展现要使空间效果更加饱满、充实。
- ■ 产品的陈列主次分明。
- ■ 产品与产品之间相互衬托。

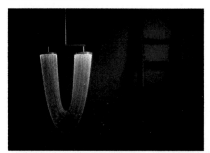

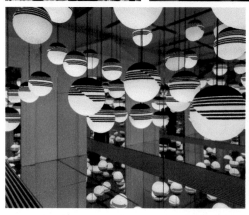

■ 在展示陈列过程中，要尽可能将产品的魅力与作用凸显出来，使受众被展品本身所吸引，留下深刻的印象。

■ 通过展品本身独特的造型或产品带来的强烈的视觉反差锁定受众的视觉焦点。在展示陈列的过程中，可以通过强烈的对比或者夸张独特的造型来吸引受众的注意力。

■ 展品本身要与装饰性元素或背景风格相辅相成，将风格统一的元素搭配在一起可使整体的氛围更加和谐。

■ 将展品本身巧妙地摆放能够使展示空间看起来更加充实，营造出饱满且丰富的空间效果。

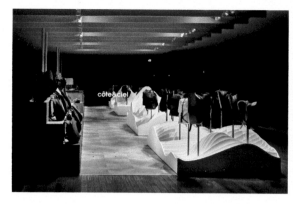

■ 展品的展现要分清主次，将重点产品突出展现，与辅助产品区分开来，使其在众多产品之中脱颖而出。

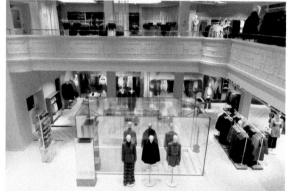

■ 展品与展品之间要相互结合与衬托，营造出丰富完整的展示效果。

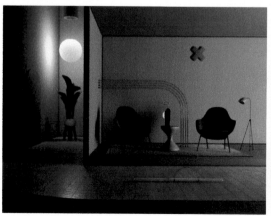

1.2.2 展示载体

展示载体的主要作用是将展品进行呈现，同时也能够对展示空间进行分割与创造。其类型有展示台、展示墙、展示架、展示柜、展示板、展示橱窗等。通常情况下，展示载体要具有通用性、组合性和方便性三个基本要素。

展示载体类型

1. 展示台

展示台是由多个元素共同组合而成的。在展示空间中，展示台的大小、色彩、面积以及摆放位置能够凸显产品的重要程度和展厅的设计风格。

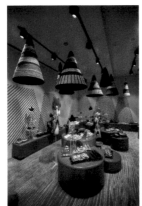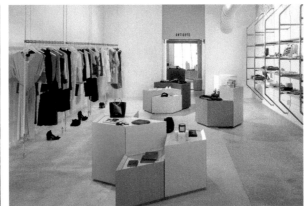

2. 展示墙

展示墙又称假墙、隔板，主要用于展示空间的垂直分割与装饰。同时，也能够当作展品的载体，用于展品的呈现。

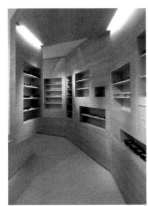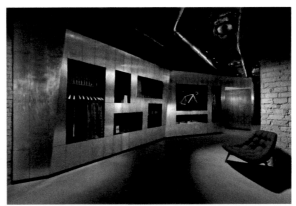

3. 展示架

展示架一般有折叠式和拆装式两种结构，可以根据展位的实际情况来选择合适的展示架。

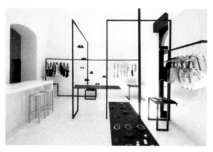
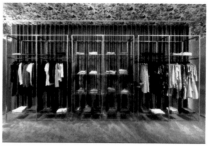

4. 展示柜

展示柜的特点在于结构牢固、拆装容易、运输方便。通常情况下，以木质或金属材料作为框架和支架，多用于陈列小型、贵重、易损坏的物品。

5. 展示板

展示板的主要作用是承载文字和图片，通过优秀的设计直接吸引受众的注意力，具有极强的渲染力和良好的宣传效果。

6. 展示橱窗

展示橱窗位于店铺之中最容易让顾客看到的位置，是店铺与受众之间沟通的桥梁，也是展品最佳的展示区域。

1.2.3 展示空间

展示空间是展示生成的物质基础，是各项展示元素的载体，由于不同类型的展品形态差异较大，因此应该依据展示的内容设定好相应的空间主题，使产品的魅力更加突出，从而获得良好的宣传效果。通常情况下展示空间可分为"场""馆""园"三种基本类型。

展示空间类型

1. 商场、商店

商场、商店是以销售为主要目的的展示展品的固定场所。通常情况下，具有主题鲜明、风格统一、品牌意识强烈的特点。

2. 展览馆

展览馆是一种专门用于陈列、展示产品及技术成果的场所，通常情况下，主题与展示的信息

非常明确，有中心、有焦点，标志醒目、风格统一。

3. 室外展示场所

室外展示场所是一个高度开放的展示空间，可塑性强，因此会聚集更多的人驻足逗留。

1.2.4　灯光照明

照明是形成视觉的基础，也能够为空间奠定情感基调，根据主题的风格搭配适当的灯光，更加有助于氛围的营造。

灯光照明类型

1. 冷色调灯光

冷色调灯光能够为空间营造出清凉、科技、高端的氛围。通常情况下，多用于科技类和电子类产品的展示。

2. 暖色调灯光

暖色调灯光能够为空间营造出温馨、神秘、柔和的氛围。通常情况下，多用于商场、餐厅等场所。

3. 灯光的明暗

灯光的明暗程度是营造空间效果的关键所在，光线明亮的场所可以给人一种通透、精致的感受；相反，昏暗的灯光则可以营造出一种神秘、低沉的视觉效果。

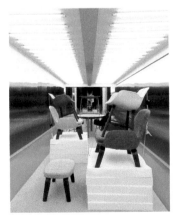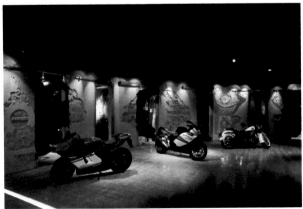

2

第2章

认识色彩

色彩在人类的物质生活和精神生活中始终散发着神奇的魅力，人们可以通过对色彩的感知来判定风格、口味、冷暖、前后、强弱等信息。在展示陈列的设计中，色彩的运用已经成为一种战略，设计师可以通过色彩的运用使空间产生不同的气氛，使受众对展品产生浓厚的兴趣。

红——750～620nm

橙——620～590nm

黄——590～570nm

绿——570～495nm

青——495～476nm

蓝——475～450nm

紫——450～380nm

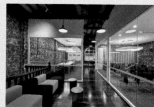

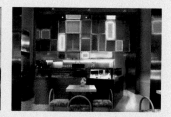

2.1 色相、明度、纯度

色相是色彩的首要特征，人们可以通过色相来区别各种不同的色彩。例如大红色、石青色、苔藓绿等。

- 任何黑、白、灰以外的颜色都有色相。
- 由原色、间色和复色组合而成。
- 色相的差别是由光波的长短产生的。

明度是指色彩的明亮程度，是彩色和非彩色的共有属性，通常用0~100%的百分比来度量。

例如：

- 蓝色里不断加黑色，明度就会越来越低，而低明度的暗色调，会给人一种沉着、厚重、忠实的感觉；
- 蓝色里不断加白色，明度就会越来越高，而高明度的亮色调，会给人一种清新、明快、华美的感觉；
- 在加色的过程中，中间的颜色明度是比较适中的，而这种中明度色调会给人一种安逸、柔和、高雅的感觉。

纯度是指色彩中所含有色成分的比例，比例越大，纯度越高，同时也称为色彩的彩度。

- 高纯度的颜色会产生强烈、鲜明、生动的感觉。
- 中纯度的颜色会产生适当、温和、平静的感觉。
- 低纯度的颜色会产生一种细腻、雅致、朦胧的感觉。

纯度高　　中纯度　　纯度低

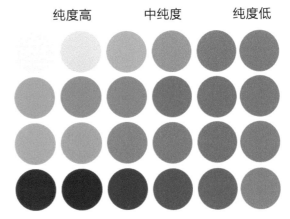

2.2 主色、辅助色、点缀色

主色、辅助色、点缀色是展示陈列设计中不可或缺的构成元素，通常是运用主色来奠定感情基调，然后通过辅助色和点缀色使色彩更加丰富饱满，甚至得到升华。

2.2.1 主色

在展示空间中，主色是最先进入视野或者给受众感官刺激最大的颜色，通常情况下占比50%以上的颜色被称为主色，主色的作用是奠定整体的感情基调。

这是一款冰激凌店铺的展示陈列设计图案。该空间以白色为主色，为空间奠定纯净、明亮的色彩基调，使用黑色作为点缀色，与白色的背景形成鲜明的对比，平衡了空间的整体效果。展品本身的颜色丰富饱满，在向受众传递产品口味的同时，也让空间看起来更加美观。

CMYK: 3,2,2,0
CMYK: 79,73,67,37
CMYK: 11,25,57,0
CMYK: 14,42,29,0

推荐配色方案

CMYK: 37,20,29,0　CMYK: 71,17,68,0
CMYK: 93,88,89,80　CMYK: 0,0,0,0

CMYK: 11,28,82,0　CMYK: 85,68,23,0
CMYK: 29,14,0,0　CMYK: 0,0,0,0

这是一款茶饮店的展示陈列设计图案。空间以实木色系为主色，打造出一个华丽、沉稳的传统茶屋，将茶元素运用到设计的方方面面，使空间效果要加和谐融洽。

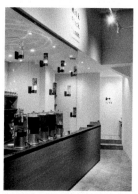

CMYK: 14,22,43,0
CMYK: 52,60,81,7
CMYK: 76,80,80,61
CMYK: 4,8,11,0

推荐配色方案

CMYK: 4,8,11,0　CMYK: 15,35,51,0
CMYK: 57,51,51,0　CMYK: 0,0,0,0

CMYK: 44,59,84,2　CMYK: 78,72,69,38
CMYK: 10,7,7,0　CMYK: 0,0,0,0

2.2.2 辅助色

只使用主色的空间是不够完整的，加以辅助色可以起到衬托、融合、调节主色调的作用，使空间整体看上去更加饱满充实。

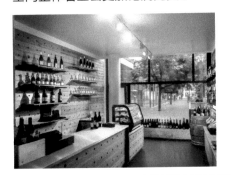

这是一款酒吧的展示陈列设计图案。以实木色为主色，使空间的氛围温馨且舒适，并配以青蓝色作为辅助色，与主色对比明显，营造出高贵、典雅的空间氛围。

CMYK: 7,26,40,0
CMYK: 76,44,33,0
CMYK: 11,11,8,0
CMYK: 76,78,70,45

推荐配色方案

CMYK: 7,26,40,0 CMYK: 61,60,69,10
CMYK: 16,9,69,0 CMYK: 0,0,0,0

CMYK: 11,11,8,0 CMYK: 52,31,29,0
CMYK: 891,68,50,10 CMYK: 84,49,92,13

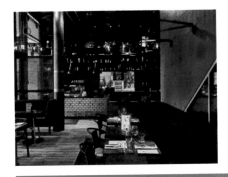

这是一款餐厅的展示陈列设计图案。以绿色作为主色，紫红色作为辅助色，低明度的配色方案打造了一个神秘且优雅的空间氛围。

CMYK: 80,58,60,11
CMYK: 68,92,61,34
CMYK: 65,69,79,31
CMYK: 16,14,27,0

推荐配色方案

CMYK: 78,50,63,5 CMYK: 13,10,10,0
CMYK: 44,7,29,0 CMYK: 0,0,0,0

CMYK: 73,86,45,7 CMYK: 51,71,63,7
CMYK: 6,22,14,0 CMYK: 0,0,0,0

2.2.3　点缀色

　　点缀色可以是一种色彩，也可以是多种色彩。通常情况下，在展示陈列的设计过程中，点缀色没有辅助对主色的作用那么强烈，它起到装饰、丰富空间的作用。

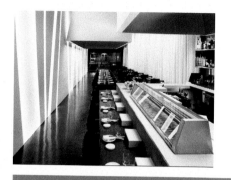

这是一款餐厅的展示陈列设计图案。以红色和绿色作为点缀色，为淡雅温和的空间增添了视觉冲击力，使空间的色彩效果更加灵动、丰富。

CMYK：8,9,12,0
CMYK：84,82,80,68
CMYK：10,93,83,0
CMYK：49,15,67,0

推荐配色方案

CMYK：49,15,67,0　　CMYK：58,49,46,0
CMYK：82,45,100,7　CMYK：0,0,0,0

CMYK：47,82,69,8　　CMYK：29,23,22,0
CMYK：21,48,62,0　　CMYK：0,0,0,0

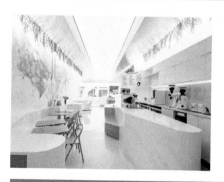

这是一款咖啡厅的展示陈列设计图案。摒弃了人们对于咖啡厅的传统观念，以白色为主色，实木色为辅助色，绿色和蓝色为点缀色，营造出清新、整洁的空间氛围。

CMYK：5,7,9,0
CMYK：22,33,34,0
CMYK：44,21,82,0
CMYK：51,29,25,0

推荐配色方案

CMYK：44,21,82,0　　CMYK：66,46,100,4
CMYK：9,6,11,0　　　CMYK：0,0,0,0

CMYK：22,33,34,0　　CMYK：28,66,77,0
CMYK：9,16,11,0　　　CMYK：0,0,0,0

2.3 色相对比

在色相环上，任意两种或多种颜色呈现在一起形成的对比叫作色相对比，色相对比可分为同类色对比、邻近色对比、类似色对比、对比色对比和互补色对比。要注意根据两种颜色在色相环内相隔的角度定义是哪种对比类型。定义是比较模糊的，比如15°为同类色对比、30°为邻近色对比，那么20°就很难定义，所以概念不应死记硬背，要多理解。其实20°的色相对比与30°或15°的区别都不算大，色彩感受非常接近。

2.3.1 同类色对比

- 同类色对比是指在24色色相环中，在色相环内相隔15°左右的两种颜色。
- 同类色对比较弱，给人的感觉是单纯、柔和的，无论总的色相倾向是否鲜明，整体的色彩基调容易统一协调。

这是一款餐厅的展示陈列设计图案。采用驼色的同类色配色方案，营造出金碧辉煌、奢华大气的整体氛围。

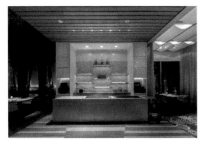

CMYK: 31,38,59,0　CMYK: 33,39,45,0
CMYK: 41,64,90,2　CMYK: 46,54,69,1

这是一款美容店的展示陈列设计图案。整体采用黄铜色系，精美柔和，使用白色作为底色，起到更好的衬托作用，使空间的整体效果更精致、明亮。

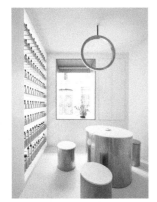

CMYK: 7,5,5,0　CMYK: 9,15,44,0
CMYK: 29,35,54,0　CMYK: 64,67,74,22

2.3.2　邻近色对比

- 邻近色是在色相环内相隔30°左右的两种颜色。且两种颜色组合搭配在一起，会让整体画面获得协调统一的效果。
- 红、橙、黄以及蓝、绿、紫都分别属于邻近色的范围内。

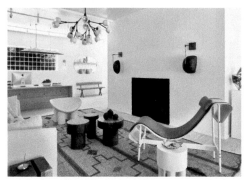

这是一款家居商店的展示陈列设计图案。深褐色、橙黄色、米色等邻近色的搭配方案，为空间营造出温馨、亲切的环境氛围。

CMYK: 9,7,5,0　　CMYK: 53,70,87,17
CMYK: 21,38,67,0　CMYK: 29,38,54,0

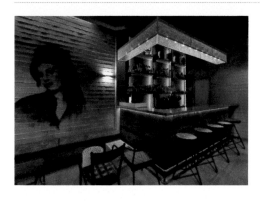

这是一款工业风格的咖啡厅的展示陈列设计图案。吧台处采用黄色和橙色邻近色对比为空间营造出欢快、富有活力的氛围。

CMYK: 70,55,50,2　CMYK: 73,67,64,22
CMYK: 20,22,77,0　CMYK: 18,54,58,0

2.3.3　类似色对比

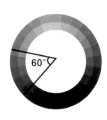

- 在色相环中相隔60°左右的颜色为类似色对比。
- 红和橙、黄和绿等均为类似色。
- 类似色由于色相对比不强，给人一种舒适、温馨、和谐，而不单调的感觉。

该款展示墙中，红色为主色，橙色为点缀色，色彩的应用使其在空间中的展示更为显眼。类似色的配色方案使空间和谐统一。

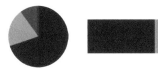

CMYK: 24,92,80,0　CMYK: 10,50,56,0
CMYK: 46,29,23,0　CMYK: 44,69,46,0

这是一款精品咖啡店的展示陈列设计图案。在吧台处采用绿色和黄色相搭配，整体空间效果优雅稳重、清新奇妙。

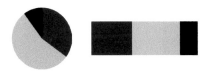

CMYK: 87,64,88,46　CMYK: 8,30,59,0
CMYK: 12,35,33,0　CMYK: 88,86,86,76

2.3.4　对比色对比

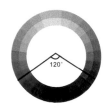

- 当两种或两种以上色相之间的色彩处于色相环相隔120°，甚至小于150°的范围时，属于对比色关系。
- 橙与紫、红与蓝等色组，对比色给人一种强烈、明快、醒目、具有冲击力的感觉，容易引起精神亢奋。

这是一款酒吧的展示陈列设计图案。采用红色和蓝色这对典型的对比色调，获得了强烈且冲击力强的空间效果。

CMYK: 64,70,74,28　CMYK: 33,87,89,1
CMYK: 100,93,57,33　CMYK: 74,61,76,2

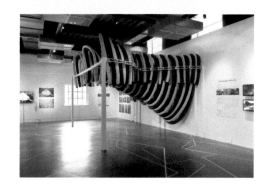

这是一款展览馆的展示陈列设计图案。以黑、白、灰色为主色，展品主要使用黄色和蓝色，对比色的配色方案能够将展品突出，使空间主次分明。

CMYK: 19,13,11,0　　CMYK: 66,53,45,1
CMYK: 29,28,93,0　　CMYK: 100,89,29,0

2.3.5　互补色对比

- 在色相环中相差180°左右为互补色。这样的色彩搭配可以产生最强烈的刺激作用，对人的视觉具有最强的吸引力。
- 其效果最强烈，刺激属于最强对比。如红与绿、黄与紫、蓝与橙。

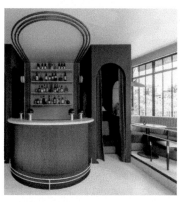

这是一款餐厅吧台处的展示陈列设计图案。大面积采用红色和绿色，虽然二者为互补色，但是由于明度较低，因此对比效果相对较低，营造出温馨、舒适的空间氛围。

CMYK: 7,70,55,0　　CMYK: 23,11,19,0
CMYK: 50,41,34,0　　CMYK: 70,64,66,19

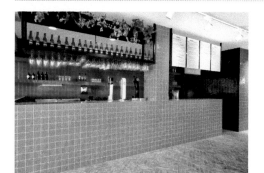

这是一款酒吧吧台的展示陈列设计图案。采用紫色和黄色搭配方式，二者互为互补色，使空间具有较强的视觉冲击力。

CMYK: 30,36,82,0　CMYK: 75,76,11,0
CMYK: 32,42,48,0　CMYK: 73,70,78,1

2.4　色彩的距离

　　色彩的距离可以使人感觉进退、凹凸、远近的不同，一般暖色系和明度高的色彩具有前进、凸出、接近的效果，而冷色系和明度较低的色彩则具有后退、凹进、远离的效果。在展示陈列中常利用色彩的这些特点去改变空间的大小和高低。

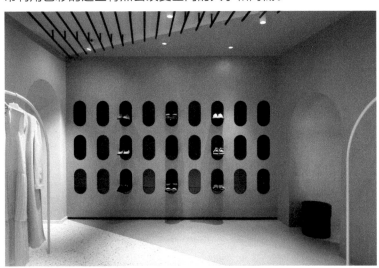

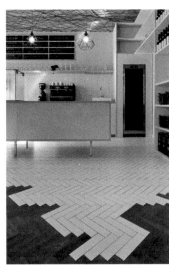

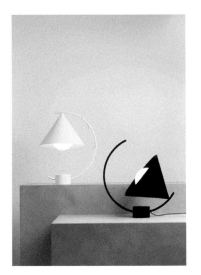

　　该空间主要展示的是两个灯具，相同颜色的展示载体和背景，起到了良好的衬托作用，黑色和白色照片本身颜色对比强烈，由于白色的展品与背景接近，所以显得黑色的展品尤为突出。

CMYK: 21,16,16,0
CMYK: 56,47,44,0
CMYK: 0,3,4,0
CMYK: 86,81,80,68

2.5 色彩的面积

色彩的面积是指在同一画面中因颜色所占面积大小产生的色相、明度、纯度等画面效果。色彩面积的大小会影响观众的情绪反应，当强弱不同的色彩并置在一起的时候，若想看到较为均衡的画面效果，可以通过调整色彩的面积大小来达到目的。

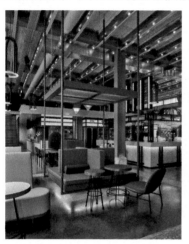
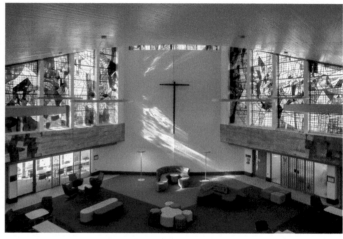

这是一款展厅的陈列设计图案。展厅中展品的颜色丰富多彩，且纯度较高，通过较小的占比面积使空间的色彩得以中和。

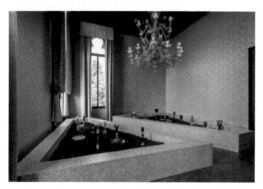

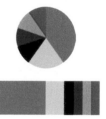

CMYK: 47,44,47,0　CMYK: 28,14,7,0
CMYK: 88,93,10,0　CMYK: 37,81,100,2
CMYK: 31,29,89,0　CMYK: 80,48,38,0

2.6 色彩的冷暖

　　展示陈列设计要根据展品的类型来拟定空间视觉效果的冷暖，例如，医院、冷饮店、药店需要采用冷色调，为人们带来冷静、安稳、清凉、健康的视觉效果。餐厅、甜品店、家居类商店应该采用暖色系的配色方案，为空间营造出温暖、甜美、舒适的视觉效果。

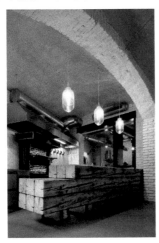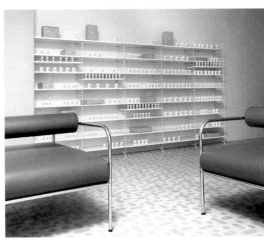

　　这是一服装店的展示陈列设计图案。使用粉色直接点明空间的主题，整体效果温柔典雅、时尚简约，更能够吸引年轻女性的眼球。

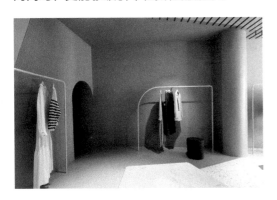

CMYK: 42,48,36,0　　CMYK: 11,11,13,0
CMYK: 61,76,63,19　CMYK: 2,4,7,0

第3章

展示陈列设计基础色

　　展示陈列的作品能否成功地吸引受众并且得到受众的认可和赞同，配色的应用和选择起到了举足轻重的作用，人们对色彩的认知是鲜明的，通过颜色的明暗、冷暖和色调的搭配，能够领悟到颜色组合的寓意，从而使展示陈列的效果得到升华。

➢ 红色是比较温暖的颜色，在空间中展现会透露出一股暖意，给人一种温馨、亲切的视觉效果。

➢ 橙色色彩鲜明，明度较高，在空间中应用橙色，会给人一种华丽、明亮、欢乐的视觉效果。

➢ 黄色能够给人带来轻快且充满活力的视觉效果，在众多颜色中，黄色是最为抢眼的颜色。

➢ 绿色是自然界中最常见的颜色，将绿色应用在展示陈列作品中，能够为空间增添自然气息。

➢ 青色是介于蓝色和绿色之间的颜色，清脆、伶俐，低调且坚韧。

➢ 蓝色总能让人们联想到天空和海洋，极具包容力，在空间中应用蓝色，会给人们带来安全、冷静、沉淀、平和的视觉效果。

➢ 紫色是一种多情的色彩，既能够代表尊贵、华丽，又能够展现出浪漫和温馨，在空间中应用紫色，还要注意搭配其他颜色。

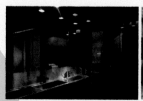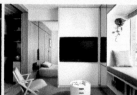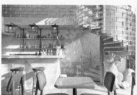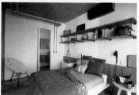

3.1　红色

3.1.1　认识红色

红色： 红色是一种具有丰富感情色彩的颜色，在不同环境中应用红色会展现出不同的视觉效果，例如紧张、兴奋、警告、欢喜、积极等。

洋红
RGB=207,0,112
CMYK=24,98,29,0

鲜红
RGB=216,0,15
CMYK=19,100,100,0

鲑红
RGB=242,155,135
CMYK=5,51,41,0

威尼斯红
RGB=200,8,21
CMYK=28,100,100,0

胭脂红
RGB=215,0,64
CMYK=19,100,69,0

山茶红
RGB=220,91,111
CMYK=17,77,43,0

壳黄红
RGB=248,198,181
CMYK=3,31,26,0

宝石红
RGB=200,8,82
CMYK=28,100,54,0

玫瑰红
RGB= 30,28,100
CMYK=11,94,40,0

浅玫瑰红
RGB=238,134,154
CMYK=8,60,24,0

浅粉红
RGB=252,229,223
CMYK=1,15,11,0

灰玫红
RGB=194,115,127
CMYK=30,65,39,0

朱红
RGB=233,71,41
CMYK=9,85,86,0

火鹤红
RGB=245,178,178
CMYK=4,41,22,0

博朗底酒红
RGB=102,25,45
CMYK=56,98,75,37

优品紫红
RGB=225,152,192
CMYK=14,51,5,0

3.1.2　红色搭配

色彩调性： 吉祥、活泼、喜庆、活跃、温暖、积极、警告、奔放、热烈

常用主题色：

CMYK:3,31,26,0　　CMYK:9,85,86,0　　CMYK:25,87,73,0　CMYK:19,100,100,0　　CMYK:1,80,51,0　　CMYK:8,98,99,0

常用色彩搭配

CMYK: 3,31,26,0
CMYK: 5,51,46,0

CMYK: 14,23,36,0
CMYK: 30,69,35,0

CMYK: 1,15,11,0
CMYK: 8,60,24,0

CMYK: 56,98,75,37
CMYK: 55,28,78,0

壳黄红色与鲑红色相搭配，同类色的搭配方案，可使空间的整体效果更加温馨、优雅。

玫瑰红色与米色相搭配，在空间中展现的整体给人一种安稳、和谐的视觉效果。

浅粉红色与浅玫瑰红色相搭配，整体给人一种温柔、甜美的视觉效果。

灰色与博朗底酒红色相搭配，暗色系的搭配方案整体给人一种稳重、安宁的视觉效果。

配色速查

吉祥	活泼	喜庆	活跃

CMYK: 3,31,26,0
CMYK: 11,89,74,0
CMYK: 41,94,91,7
CMYK: 0,0,0,0

CMYK: 24,98,29,0
CMYK: 14,85,0,0
CMYK: 5,17,73,0
CMYK: 0,71,92,0

CMYK: 0,96,95,0
CMYK: 32,93,87,1
CMYK: 0,41,56,0
CMYK: 0,0,0,0

CMYK: 12,98,93,0
CMYK: 7,10,28,0
CMYK: 57,50,0,0
CMYK: 41,0,63,0

这是一款餐厅的展示陈列设计图案。室内的天花板以红色格栅与面板组合而成，仿佛充满热量的多层火焰。

室内元素相互反射，使用餐者在不同的角度和位置能够领略复杂且不断变化的用餐环境。

色彩点评

■ 地板采用火焰与葡萄酒颜色相结合的渐变色，浓郁、多彩，使空间整体充满了无限的活力与生机

■ 天花板与地板的颜色相辅相成，产生了共鸣，为精致的空间增添了一丝亮丽的色彩。

CMYK: 41,90,100,6　CMYK: 86,83,81,71
CMYK: 39,48,89,0　CMYK: 69,83,69,43

推荐色彩搭配

C: 30	C: 27	C: 13	C: 0	C: 47	C: 0	C: 8	C: 0	C: 18	C: 33	C: 93	C: 32
M: 66	M: 21	M: 80	M: 0	M: 100	M: 20	M: 6	M: 0	M: 93	M: 0	M: 88	M: 56
Y: 35	Y: 20	Y: 60	Y: 0	Y: 100	Y: 9	Y: 6	Y: 0	Y: 73	Y: 44	Y: 89	Y: 41
K: 0	K: 0	K: 0	K: 0	K: 19	K: 0	K: 0	K: 0	K: 0	K: 0	K: 80	K: 0

这是一款展厅的展示陈列设计图案。休息区以"物体的变形"为设计理念，整体在不同的角度上观看会有不同的形状。

色彩点评

■ 休息区红色的座椅为平淡的空间增添了一丝活跃、积极的氛围。

CMYK: 13,9,11,0　　CMYK: 37,99,99,3
CMYK: 72,62,67,19　CMYK: 45,62,68,2

休息区将不同明度的红色相结合，打造出了立方体的阴影效果。

推荐色彩搭配

C: 20	C: 17	C: 22	C: 21	C: 8	C: 8	C: 0	C: 0	C: 45	C: 33	C: 1	C: 36
M: 17	M: 50	M: 77	M: 61	M: 6	M: 6	M: 38	M: 0	M: 100	M: 62	M: 9	M: 28
Y: 16	Y: 32	Y: 57	Y: 69	Y: 6	Y: 6	Y: 19	Y: 0	Y: 100	Y: 46	Y: 4	Y: 27
K: 0	K: 0	K: 0	K: 0	K: 0	K: 0	K: 0	K: 0	K: 15	K: 0	K: 0	K: 0

3.2 橙色

3.2.1 认识橙色

橙色：橙色是红色和黄色的混合色，明亮且欢快，在空间中使用橙色，往往能为整体带来积极、兴奋、华丽的视觉效果。

橘色
RGB=235,97,3
CMYK=9,75,98,0

橘红
RGB=238,114,0
CMYK=7,68,97,0

米色
RGB=228,204,169
CMYK=14,23,36,0

蜂蜜色
RGB= 250,194,112
CMYK=4,31,60,0

柿子橙
RGB=237,108,61
CMYK=7,71,75,0

热带橙
RGB=242,142,56
CMYK=6,56,80,0

驼色
RGB=181,133,84
CMYK=37,53,71,0

沙棕色
RGB=244,164,96
CMYK=5,46,64,0

橙色
RGB=235,85,32
CMYK=8,80,90,0

橙黄
RGB=255,165,1
CMYK=0,46,91,0

琥珀色
RGB=203,106,37
CMYK=26,69,93,0

巧克力色
RGB= 85,37,0
CMYK=60,84,100,49

阳橙
RGB=242,141,0
CMYK=6,56,94,0

杏黄
RGB=229,169,107
CMYK=14,41,60,0

咖啡
RGB=106,75,32
CMYK=59,69,98,28

重褐色
RGB= 139,69,19
CMYK=49,79,100,18

3.2.2 橙色搭配

色彩调性：美味、怀旧、温馨、稳重、华丽、健康、兴奋、温暖、欢乐、辉煌

常用主题色：

CMYK:9,75,98,0　　CMYK:5,46,64,0　　CMYK:0,65,72,0　　CMYK:14,23,36,0　　CMYK:6,58,73,0　　CMYK:0,74,93,0

常用色彩搭配

CMYK: 0,53,84,0
CMYK: 7,4,86,0

橙色与沙棕色相搭配，
同类色的搭配方案整体
给人一种亮丽、奢华的
视觉体验。

CMYK: 6,56,80,0
CMYK: 32,6,7,0

热带橙色与水晶蓝色相
搭配，冷暖色的搭配方
案整体给人一种清凉、
舒爽的视觉体验。

CMYK: 14,41,60,0
CMYK: 56,13,47,0

杏黄色与青瓷绿色相搭
配，整体搭配在空间中
展现，给人一种活跃、
欢乐的视觉体验。

CMYK: 60,84,100,49
CMYK: 36,22,66,0

咖啡色与浅灰色相搭
配，灰色调的搭配方案
整体给人一种淡定、稳
重的视觉体验。

配色速查

美味

CMYK: 9,75,98,0
CMYK: 4,31,89,0
CMYK: 0,49,61,0
CMYK: 54,12,91,0

怀旧

CMYK: 8,80,90,0
CMYK: 20,50,68,0
CMYK: 14,23,36,0
CMYK: 29,23,22,0

温馨

CMYK: 6,56,80,0
CMYK: 14,23,36,0
CMYK: 37,53,71,0
CMYK: 29,23,22,0

稳重

CMYK: 5,46,64,0
CMYK: 14,23,36,0
CMYK: 27,47,58,0
CMYK: 37,67,90,1

这是一款餐厅天花板的展示陈列设计图案。天花板以灯笼为创作主题，营造出充满喜悦、活力的派对气氛。

墙壁上橙色调的多种壁纸与木材混搭，强烈的纹理与木质材料相碰撞，趣味性极强且极具艺术气息。

色彩点评

■ 空间整体的色彩搭配为橙色系，将不同明度和纯度的橙色搭配在一起，整体营造出欢庆、愉悦的视觉效果。

CMYK: 24,87,99,0　　CMYK: 28,61,82,0
CMYK: 6,53,86,0　　　CMYK: 31,46,58,0

推荐色彩搭配

C: 7　　C: 6　　C: 72　　C: 38
M: 56　M: 20　M: 0　　M: 28
Y: 81　Y: 50　Y: 98　　Y: 95
K: 0　　K: 0　　K: 0　　K: 0

C: 29　　C: 9　　C: 54　　C: 14
M: 51　M: 23　M: 80　　M: 17
Y: 98　Y: 73　Y: 100　Y: 32
K: 0　　K: 0　　K: 31　　K: 0

C: 5　　C: 0　　C: 14　　C: 9
M: 18　M: 54　M: 42　M: 23
Y: 88　Y: 90　Y: 69　Y: 73
K: 0　　K: 0　　K: 0　　K: 0

这是一款休息区的展示陈列设计图案。休息区的空间较为狭小，在楼梯的下方摆放了一张供客人休息、放松的沙发，风格简约、清新。

色彩点评

■ 蓝色的砖墙与橙色系的沙发相搭配，使空间具有了较强的视觉冲击力。
■ 深棕色的木质元素沉淀了浅色系的空间氛围，为整体增添了一丝稳重的视觉效果。

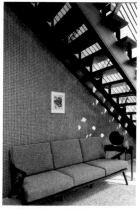

大面积的瓷砖墙壁上配有装饰画，对简单的空间加以装饰，避免了单调、枯燥的空间搭配，使整体效果更加温馨。

CMYK: 74,59,53,6　　CMYK: 30,59,64,0
CMYK: 23,18,24,0　　CMYK: 62,77,99,45

推荐色彩搭配

C: 15　　C: 8　　C: 0　　C: 42
M: 40　M: 25　M: 56　M: 62
Y: 93　Y: 56　Y: 90　Y: 90
K: 0　　K: 0　　K: 0　　K: 2

C: 28　　C: 9　　C: 8　　C: 47
M: 55　M: 23　M: 25　M: 54
Y: 100　Y: 73　Y: 56　Y: 100
K: 0　　K: 0　　K: 0　　K: 2

C: 38　　C: 4　　C: 1　　C: 9
M: 79　M: 57　M: 39　M: 23
Y: 100　Y: 66　Y: 86　Y: 73
K: 3　　K: 0　　K: 0　　K: 0

3.3 黄色

3.3.1 认识黄色

黄色：黄色是一种鲜艳且明亮的颜色，能够给人带来轻快、通透、辉煌的视觉效果。在空间中使用黄色，能够使空间整体更加鲜活，充满积极向上的气息。

黄
RGB=255,255,0
CMYK=10,0,83,0

铬黄
RGB=253,208,0
CMYK=6,23,89,0

金
RGB=255,215,0
CMYK=5,19,88,0

香蕉黄
RGB=255,235,85
CMYK=6,8,72,0

鲜黄
RGB=255,234,0
CMYK=7,7,87,0

月光黄
RGB=155,244,99
CMYK=7,2,68,0

柠檬黄
RGB=240,255,0
CMYK=17,0,84,0

万寿菊黄
RGB=247,171,0
CMYK=5,42,92,0

香槟黄
RGB=255,248,177
CMYK=4,3,40,0

奶黄
RGB=255,234,180
CMYK=2,11,35,0

土著黄
RGB=186,168,52
CMYK=36,33,89,0

黄褐
RGB=196,143,0
CMYK=31,48,100,0

卡其黄
RGB=176,136,39
CMYK=40,50,96,0

含羞草黄
RGB=237,212,67
CMYK=14,18,79,0

芥末黄
RGB=214,197,96
CMYK=23,22,70,0

灰菊色
RGB=227,220,161
CMYK=16,12,44,0

3.3.2　黄色搭配

色彩调性： 活跃、清新、稳重、灿烂、明亮、辉煌、收获

常用主题色：

CMYK:10,0,83,0　　CMYK:6,23,89,0　　CMYK:5,42,92,0　　CMYK:16,12,44,0　　CMYK:40,50,96,0　　CMYK:31,48,100,0

常用色彩搭配

CMYK: 10,0,83,0
CMYK: 6,23,89,0

CMYK: 16,12,11,0
CMYK: 36,33,89,0

CMYK: 5,42,92,0
CMYK: 93,88,89,80

CMYK: 2,11,35,0
CMYK: 23,22,70,0

黄色搭配铬黄色，同类色的搭配方案在空间中展现，整体给人一种明亮、欢快的视觉体验。

灰色与土著黄色相搭配，低明度的色彩搭配在空间中能够营造出低调、稳重的视觉体验。

万寿菊黄色与黑色相搭配，二者相搭配具有较强的视觉冲击力。

奶黄色搭配芥末黄色，在空间中展现，整体上给人一种宁静、安慰的视觉体验。

配色速查

活跃	清新	稳重	灿烂

CMYK: 5,20,88,0
CMYK: 12,0,83,0
CMYK: 1,43,91,0
CMYK: 91,92,0,0

CMYK: 7,4,78,0
CMYK: 8,5,30,0
CMYK: 63,16,99,0
CMYK: 50,26,27,0

CMYK: 5,5,38,0
CMYK: 9,8,56,0
CMYK: 22,25,0,0
CMYK: 62,66,9,0

CMYK: 11,36,84,0
CMYK: 9,0,84,0
CMYK: 69,0,98,0
CMYK: 0,67,89,0

这是一款青年旅社客厅的展示陈列设计图案。将两组沙发对称摆放，更具合理性，方便人与人之间的交流与沟通。

在墙壁上悬挂的置物架，简约、纯净，在其上方摆上书籍以及绿植，为单调的空间布置增添了活力。

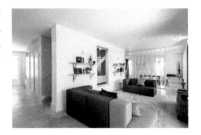

色彩点评

■ 空间以黄色作为点缀色，黄色所占的面积较小，但是由于与其他颜色对比强烈，所以在空间中展现显得十分抢眼。给人一种活跃、明亮的视觉感受，极具现代极简风格。

CMYK: 18,13,11,0　CMYK: 9,23,55,0
CMYK: 68,57,41,0　CMYK: 62,72,88,35

推荐色彩搭配

C: 6	C: 10	C: 52	C: 5
M: 23	M: 0	M: 0	M: 42
Y: 89	Y: 83	Y: 81	Y: 92
K: 0	K: 0	K: 0	K: 0

C: 5	C: 7	C: 63	C: 31
M: 42	M: 0	M: 0	M: 48
Y: 92	Y: 53	Y: 31	Y: 100
K: 0	K: 0	K: 0	K: 0

C: 38	C: 5	C: 53	C: 21
M: 52	M: 42	M: 100	M: 11
Y: 98	Y: 92	Y: 70	Y: 88
K: 0	K: 0	K: 22	K: 0

这是一款办公室的展示陈列设计图案。流畅的线条与几何体相搭配，整体给人一种平衡、规整的视觉感受。

天花板上微弱的灯光与大胆的色彩相搭配，营造出时尚且充满个性的空间氛围，使人流连忘返。

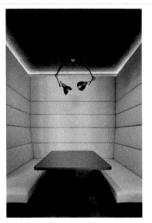

色彩点评

■ 空间以大面积的黄色和蓝色相搭配，使空间具有强烈的视觉冲击力。

■ 黑色作为点缀，中和了鲜亮的视觉效果。为空间带来一丝稳重的气息，空间被三种颜色划分为三个部分。

CMYK: 16,34,74,0　CMYK: 97,90,58,36
CMYK: 95,93,72,65　CMYK: 12,11,10,0

推荐色彩搭配

C: 21	C: 40	C: 15	C: 34
M: 11	M: 43	M: 7	M: 49
Y: 88	Y: 49	Y: 62	Y: 28
K: 0	K: 0	K: 0	K: 0

C: 35	C: 10	C: 30	C: 34
M: 50	M: 24	M: 20	M: 24
Y: 97	Y: 55	Y: 95	Y: 47
K: 0	K: 0	K: 0	K: 0

C: 35	C: 16	C: 25	C: 4
M: 24	M: 31	M: 30	M: 25
Y: 85	Y: 70	Y: 52	Y: 86
K: 0	K: 0	K: 0	K: 0

3.4.1　认识绿色

绿色： 提起绿色，能够让人们联想到健康、安全、自然、环保。将绿色展示在空间中，能够为空间增添无限的生机与活力。

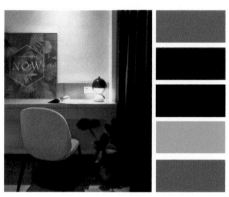

黄绿
RGB=216,230,0
CMYK=25,0,90,0

草绿
RGB=170,196,104
CMYK=42,13,70,0

枯叶绿
RGB=174,186,127
CMYK=39,21,57,0

孔雀石绿
RGB=0,142,87
CMYK=82,29,82,0

苹果绿
RGB=158,189,25
CMYK=47,14,98,0

苔藓绿
RGB=136,134,55
CMYK=46,45,93,1

碧绿
RGB=21,174,105
CMYK=75,8,75,0

铬绿
RGB=0,101,80
CMYK=89,51,77,13

墨绿
RGB=0,64,0
CMYK=90,61,100,44

芥末绿
RGB=183,186,107
CMYK=36,22,66,0

绿松石绿
RGB=66,171,145
CMYK=71,15,52,0

孔雀绿
RGB=0,128,119
CMYK=85,40,58,1

叶绿
RGB=135,162,86
CMYK=55,28,78,0

橄榄绿
RGB=98,90,5
CMYK=66,60,100,22

青瓷绿
RGB=123,185,155
CMYK=56,13,47,0

钴绿
RGB=106,189,120
CMYK=62,6,66,0

3.4.2 绿色搭配

色彩调性: 清新、生机、健康、商务、希望、安全、青春、平和、舒适
常用主题色:

CMYK:25,0,90,0　　CMYK:47,14,98,0　　CMYK:75,8,75,0　　CMYK:62,0,73,0　　CMYK:56,13,47,0　　CMYK:42,13,70,0

常用色彩搭配

CMYK: 25,0,90,0
CMYK: 75,8,75,0

黄绿色与碧绿色相搭配,同类色的搭配方案给人一种清脆、活力的视觉感受。

CMYK: 47,14,98,0
CMYK: 19,3,70,0

浅灰色与青瓷绿色相搭配,在空间中展现,整体给人一种舒适、和谐的视觉感受。

CMYK: 75,8,75,0
CMYK: 13,35,66,0

铬绿色与绿松石绿色相搭配,在空间中展现,整体给人一种稳重、踏实的视觉感受。

CMYK: 85,40,58,1
CMYK: 90,61,100,44

枯叶绿色与黑色相搭配,暗色系的搭配方案在空间中展现,整体给人一种怀旧、复古的视觉感受。

配色速查

清新

CMYK: 12,0,14,0
CMYK: 64,6,77,0
CMYK: 73,59,22,0
CMYK: 16,6,62,0

生机

CMYK: 75,8,75,0
CMYK: 66,0,99,0
CMYK: 18,0,39,0
CMYK: 25,0,90,0

健康

CMYK: 85,40,58,1
CMYK: 0,0,0,0
CMYK: 33,0,45,0
CMYK: 69,0,100,0

商务

CMYK: 75,8,97,0
CMYK: 90,64,66,25
CMYK: 49,40,38,0
CMYK: 9,7,7,0

这是一款药店展示陈列设计图案。展示柜的陈列方式，将产品集中摆放在空间的左侧，使空间整体更加规整有序，同时也方便消费者的挑选。

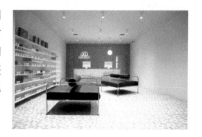

在宽敞的空间摆放供人休息的座椅，为消费者带来更加舒适且放松的消费体验。

色彩点评

- 用清新的色调打造医疗服务平台，通过绿色系的配色方案为消费者营造安全、健康的消费环境。
- 绿色系的色调搭配白色的灯光，将空间衬托得更加清澈、舒适。

CMYK: 66,31,47,0　CMYK: 34,11,23,0
CMYK: 93,79,73,57　CMYK: 1,0,0,0

推荐色彩搭配

C: 79	C: 42	C: 15	C: 0
M: 27	M: 11	M: 12	M: 0
Y: 57	Y: 36	Y: 11	Y: 0
K: 0	K: 0	K: 0	K: 0

C: 84	C: 49	C: 33	C: 14
M: 80	M: 34	M: 5	M: 6
Y: 46	Y: 34	Y: 27	Y: 25
K: 9	K: 0	K: 0	K: 0

C: 83	C: 51	C: 93	C: 0
M: 49	M: 23	M: 88	M: 0
Y: 100	Y: 54	Y: 89	Y: 0
K: 13	K: 0	K: 80	K: 0

这是一款公寓客厅的展示陈列设计图案。在客厅的中央摆放彩色的纺织装饰，让空间整体看上去更加活泼、灵动。

渐变效果的背景搭配纯色系的坐垫和抱枕，使空间从灵动活泼完美过渡到安静沉稳。

色彩点评

- 丰富的绿色系渐变效果使空间整体看上去更加活泼、灵动。
- 粉色与橘色调的坐垫和抱枕，打造出温馨、柔美的空间氛围。

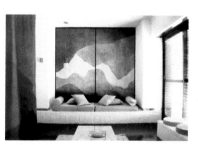

CMYK: 2,1,2,0　　CMYK: 51,31,63,0
CMYK: 23,9,17,0　CMYK: 75,34,54,0

推荐色彩搭配

C: 41	C: 14	C: 69	C: 91
M: 6	M: 0	M: 39	M: 62
Y: 36	Y: 44	Y: 61	Y: 100
K: 0	K: 0	K: 0	K: 46

C: 15	C: 15	C: 84	C: 11
M: 29	M: 0	M: 37	M: 65
Y: 81	Y: 72	Y: 100	Y: 78
K: 0	K: 0	K: 0	K: 1

C: 42	C: 53	C: 84	C: 93
M: 32	M: 11	M: 37	M: 88
Y: 33	Y: 67	Y: 100	Y: 89
K: 0	K: 0	K: 1	K: 80

3.5.1 认识青色

青色: 青色是介于绿色和蓝色之间的一种颜色,既有绿色的清新又有蓝色的稳重,将青色在空间中展现,能够为空间塑造出清脆而不张扬、清爽而不单调的空间氛围。

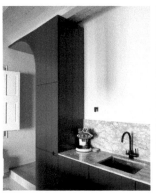

青
RGB=0,255,255
CMYK=55,0,18,0

铁青
RGB=82,64,105
CMYK=89,83,44,8

深青
RGB=0,78,120
CMYK=96,74,40,3

天青色
RGB=135,196,237
CMYK=50,13,3,0

群青
RGB=0,61,153
CMYK=99,84,10,0

石青色
RGB=0,121,186
CMYK=84,48,11,0

青绿色
RGB=0,255,192
CMYK=58,0,44,0

青蓝色
RGB=40,131,176
CMYK=80,42,22,0

瓷青
RGB=175,224,224
CMYK=37,1,17,0

淡青色
RGB=225,255,255
CMYK=14,0,5,0

白青色
RGB=228,244,245
CMYK=14,1,6,0

青灰色
RGB=116,149,166
CMYK=61,36,30,0

水青色
RGB=88,195,224
CMYK=62,7,15,0

藏青
RGB=0,25,84
CMYK=100,100,59,22

清漾青
RGB=55,105,86
CMYK=81,52,72,10

浅葱色
RGB=210,239,232
CMYK=22,0,13,0

3.5.2 青色搭配

色彩调性： 清秀、淡雅、清凉、沉稳、庄重、纯净

常用主题色：

CMYK:84,48,11,0　　CMYK:50,13,3,0　　CMYK:61,36,30,0　　CMYK:96,74,40,3　　CMYK:14,0,6,0　　CMYK:22,0,13,0

常用色彩搭配

CMYK: 84,48,11,0
CMYK: 41,0,6,0

石青色与白青色相搭配，同类色的搭配方案整体给人一种纯净、冷清的视觉感受。

CMYK: 50,13,3,0
CMYK: 12,10,0,0

清漾青色与瓷青色相搭配，在空间中展现，整体给人一种清脆、清爽的视觉感受。

CMYK: 50,13,3,0
CMYK: 14,9,9,0

天青色与浅灰色相搭配，浅色调的搭配方案，使空间充满青春与朝气。

CMYK: 22,0,13,0
CMYK: 96,74,40,3

深青色与浅葱色搭配在一起，整体给人一种稳重、踏实的视觉感受。

配色速查

清秀	淡雅	清凉	沉稳
CMYK: 55,0,18,0 CMYK: 33,0,24,0 CMYK: 0,0,0,0 CMYK: 63,0,5,0	CMYK: 57,0,18,0 CMYK: 10,8,8,0 CMYK: 62,47,46,0 CMYK: 0,0,0,0	CMYK: 81,52,72,10 CMYK: 50,13,3,0 CMYK: 14,0,6,0 CMYK: 0,0,0,0	CMYK: 84,48,11,0 CMYK: 84,79,53,19 CMYK: 50,26,27,0 CMYK: 96,74,40,3

这是一款住宅内开放式厨房的展示陈列设计图案。两个长方体的大理石案台组成的厨房，简约而时尚。

空间物品的摆放较为随意，避免了死板、单调的布局效果，营造出了舒适、惬意的空间氛围。

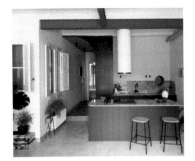

色彩点评

■ 青蓝色与白色相搭配，营造出安稳、宁静的空间氛围。

■ 加以橙色作为点缀，使空间的整体效果更加活跃、灵动。

CMYK: 12,11,9,0　CMYK: 91,72,46,7
CMYK: 36,73,74,1　CMYK: 71,53,97,14

推荐色彩搭配

C: 14	C: 34	C: 26	C: 63	C: 71	C: 19	C: 68	C: 79	C: 91	C: 41	C: 9	C: 11
M: 10	M: 0	M: 20	M: 4	M: 38	M: 3	M: 59	M: 25	M: 66	M: 6	M: 30	M: 8
Y: 10	Y: 14	Y: 19	Y: 33	Y: 70	Y: 57	Y: 56	Y: 48	Y: 71	Y: 21	Y: 42	Y: 8
K: 0	K: 0	K: 0	K: 0	K: 1	K: 0	K: 6	K: 0	K: 35	K: 0	K: 0	K: 0

这是一款面包店就餐区域的展示陈列设计图案。将金属、瓷砖元素与木材和绿植并置在一起，搭配上渐变的椭圆形的靠背提高了舒适度，同时也使空间变得更加精致、时尚。

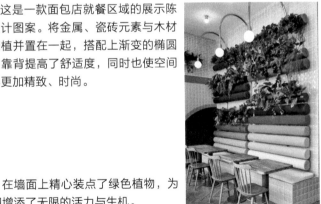

在墙面上精心装点了绿色植物，为空间增添了无限的活力与生机。

色彩点评

■ 采用鲜艳的粉红色渐变色和青色渐变色搭配，二者之间对比强烈，增强了空间的视觉冲击力。

■ 实木色的家具与绿色植物相互呼应，营造出了自然、温暖的空间氛围。

CMYK: 35,20,21,0　CMYK: 71,9,35,0
CMYK: 17,72,42,0　CMYK: 78,57,99,27

推荐色彩搭配

C: 16	C: 30	C: 89	C: 5	C: 83	C: 32	C: 67	C: 37	C: 93	C: 14	C: 79	C: 59
M: 43	M: 56	M: 57	M: 4	M: 52	M: 21	M: 51	M: 0	M: 88	M: 0	M: 42	M: 26
Y: 28	Y: 40	Y: 65	Y: 4	Y: 75	Y: 7	Y: 12	Y: 10	Y: 89	Y: 3	Y: 43	Y: 31
K: 0	K: 0	K: 15	K: 0	K: 13	K: 0	K: 0	K: 0	K: 80	K: 0	K: 0	K: 0

3.6.1 认识蓝色

蓝色： 十分常见的颜色，代表着广阔的天空与一望无际的海洋，在炎热的夏天给人带来清凉的感觉，也是一种十分理性的色彩。

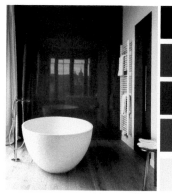

蓝色
RGB=0,0,255
CMYK=92,75,0,0

天蓝色
RGB=0,127,255
CMYK=80,50,0,0

蔚蓝色
RGB=4,70,166
CMYK=96,78,1,0

普鲁士蓝
RGB=0,49,83
CMYK=100,88,54,23

矢车菊蓝
RGB=100,149,237
CMYK=64,38,0,0

深蓝
RGB=1,1,114
CMYK=100,100,54,6

道奇蓝
RGB=30,144,255
CMYK=75,40,0,0

宝石蓝
RGB=31,57,153
CMYK=96,87,6,0

午夜蓝
RGB=0,51,102
CMYK=100,91,47,9

皇室蓝
RGB=65,105,225
CMYK=79,60,0,0

浓蓝色
RGB=0,90,120
CMYK=92,65,44,4

蓝黑色
RGB=0,14,42
CMYK=100,99,66,57

爱丽丝蓝
RGB=240,248,255
CMYK=8,2,0,0

水晶蓝
RGB=185,220,237
CMYK=32,6,7,0

孔雀蓝
RGB=0,123,167
CMYK=84,46,25,0

水墨蓝
RGB=73,90,128
CMYK=80,68,37,1

3.6.2 蓝色搭配

色彩调性： 安宁、稳重、凉爽、鲜亮、冷静、安全、冰冷、深邃

常用主题色：

CMYK:96,87,6,0　CMYK:80,68,37,1　CMYK:64,38,0,0　CMYK:92,65,44,4　CMYK:100,91,47,9　CMYK:32,6,7,0

常用色彩搭配

CMYK: 96,87,6,0
CMYK: 15,12,85,0

宝石蓝色与黄色相搭配，对比色的配色方案，整体给人一种强烈、醒目的视觉感受。

CMYK: 64,38,0,0
CMYK: 15,12,85,0

水晶蓝色与白色相搭配，在空间中展现，整体给人一种清凉、干净的视觉感受。

CMYK: 8,2,0,0
CMYK: 92,65,44,4

浓蓝色与爱丽丝蓝色相搭配，同类色的搭配方案，给人一种清澈、舒爽的视觉感受。

CMYK: 100,91,47,8
CMYK: 93,88,89,80

午夜蓝色与黑色相搭配，在空间中展现，整体给人一种深邃、稳重的视觉感受。

配色速查

安宁	稳重	凉爽	鲜亮

CMYK: 100,91,47,8
CMYK: 6,5,5,0
CMYK: 46,18,0,0
CMYK: 74,45,13,0

CMYK: 32,10,0,0
CMYK: 7,3,32,0
CMYK: 16,12,11,0
CMYK: 94,83,29,1

CMYK: 32,6,7,0
CMYK: 52,0,7,0
CMYK: 0,0,0,0
CMYK: 52,29,1,0

CMYK: 78,42,0,0
CMYK: 46,12,0,0
CMYK: 7,0,48,0
CMYK: 0,0,0,0

这是一款公寓客厅的展示陈列设计图案。空间整体装饰物品的选用如沙发、置物架、电视柜等家居用品棱角分明，整体给人一种稳固、坚硬的视觉感受。

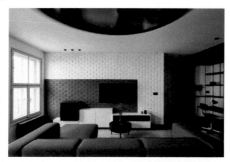

天花板曲线的造型与家具装饰起到十分鲜明的对比，避免了呆板、枯燥的空间效果。

色彩点评

■ 空间以蓝色为主色调，配以白色和黑色，整体给人一种安静、稳重、踏实的视觉体验。

CMYK: 11,8,10,0 CMYK: 90,67,13,0
CMYK: 50,43,47,0 CMYK: 77,71,68,35

推荐色彩搭配

C: 41	C: 94	C: 16	C: 0	C: 39	C: 66	C: 87	C: 26	C: 97	C: 87	C: 79	C: 78
M: 5	M: 86	M: 18	M: 0	M: 1	M: 50	M: 69	M: 18	M: 88	M: 59	M: 31	M: 17
Y: 0	Y: 64	Y: 33	Y: 0	Y: 41	Y: 0	Y: 0	Y: 0	Y: 0	Y: 21	Y: 38	Y: 85
K: 0	K: 47	K: 0	K: 0	K: 0	K: 0	K: 0	K: 0	K: 0	K: 0	K: 0	K: 0

这是一款酒吧内卫生间的展示陈列设计图案。通过简易、单一的物品陈列，营造出了一种纯净、明亮的空间氛围。

色彩点评

■ 清晰的蓝色调空间有着超脱世俗的魅力，该空间大面积运用蓝色，打造出深邃、优雅且高贵的空间氛围。

■ 配以白色的灯光作为点缀，使空间整体的效果更加纯洁、明净、梦幻。

柔和且蜿蜒的霓虹灯悬挂于天花板处，抽象的表现手法营造出如宇宙般无穷的天空氛围。

CMYK: 91,71,8,0 CMYK: 13,10,11,0
CMYK: 74,64,94,9 CMYK: 1,3,7,0

推荐色彩搭配

C: 14	C: 52	C: 9	C: 100	C: 48	C: 46	C: 42	C: 87	C: 72	C: 44	C: 29	C: 100
M: 9	M: 22	M: 7	M: 91	M: 43	M: 18	M: 0	M: 48	M: 64	M: 25	M: 10	M: 91
Y: 0	Y: 17	Y: 6	Y: 1	Y: 0	Y: 0	Y: 21	Y: 100	Y: 61	Y: 10	Y: 0	Y: 1
K: 0	K: 0	K: 0	K: 0	K: 0	K: 0	K: 0	K: 12	K: 15	K: 0	K: 0	K: 0

3.7 紫色

3.7.1 认识紫色

紫色：紫色是一种温暖且神秘、极端且华贵的颜色，将紫色应用在展示陈列中，能够营造出优雅、高贵、浪漫、神秘、神圣的视觉效果。

紫
RGB=102,0,255
CMYK=81,79,0,0

木槿紫
RGB=124,80,157
CMYK=63,77,8,0

矿紫
RGB=172,135,164
CMYK=40,52,22,0

浅灰紫
RGB=157,137,157
CMYK=46,49,28,0

淡紫色
RGB=227,209,254
CMYK=15,22,0,0

藕荷色
RGB=216,191,206
CMYK=18,29,13,0

三色堇紫
RGB=139,0,98
CMYK=59,100,42,2

江户紫
RGB=111,89,156
CMYK=68,71,14,0

靛青色
RGB=75,0,130
CMYK=88,100,31,0

丁香紫
RGB=187,161,203
CMYK=32,41,4,0

锦葵紫
RGB=211,105,164
CMYK=22,71,8,0

蝴蝶花紫
RGB=166,1,116
CMYK=46,100,26,0

紫藤
RGB=141,74,187
CMYK=61,78,0,0

水晶紫
RGB=126,73,133
CMYK=62,81,25,0

淡紫丁香
RGB=237,224,230
CMYK=8,15,6,0

蔷薇紫
RGB=214,153,186
CMYK=20,49,10,0

3.7.2 紫色搭配

色彩调性： 温馨、浪漫、神秘、甜蜜、优雅、高贵、神圣、孤独
常用主题色：

CMYK:61,78,0,0　CMYK:88,100,31,0　CMYK:8,15,6,0　CMYK:68,71,14,0　CMYK:15,22,0,0　CMYK:46,49,28,0

常用色彩搭配

CMYK: 61,78,0,0
CMYK: 15,12,85,0

CMYK: 15,22,0,0
CMYK: 93,88,89,80

CMYK: 22,21,8,0
CMYK: 0,0,0,0

CMYK: 63,77,8,0
CMYK: 8,15,6,0

紫藤色与黄色相搭配，互补色的搭配方式营造出时尚、潮流的空间氛围。

淡紫色与黑色相搭配，在空间中展现，整体给人一种浪漫、神秘的视觉体验。

锦葵紫色与白色相搭配，整体给人一种温柔、甜蜜的视觉体验。

木槿紫色与淡紫丁香色搭配在一起，在空间中整体给人一种温馨、浪漫的视觉体验。

配色速查

温馨

CMYK: 43,73,7,0
CMYK: 12,9,9,0
CMYK: 7,25,0,0
CMYK: 0,0,0,0

浪漫

CMYK: 46,100,26,0
CMYK: 15,22,0,0
CMYK: 51,66,0,0
CMYK: 73,100,47,9

神秘

CMYK: 81,79,0,0
CMYK: 87,100,27,0
CMYK: 58,100,42,2
CMYK: 22,71,8,0

甜蜜

CMYK: 22,71,8,0
CMYK: 5,21,0,0
CMYK: 20,40,0,0
CMYK: 0,0,0,0

这是一款酒吧的展示陈列设计图案。将产品整齐地摆放在展示柜内，增强空间规整性的同时也方便消费者进行挑选。

将LED灯光安装在展示柜的边缘搭配棚顶的吊灯，空间中微弱的灯光营造出浪漫的空间氛围。

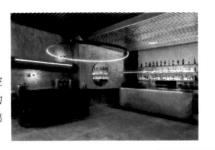

色彩点评

■ 以浅水晶紫色为主色的空间，搭配深棕色和微弱的黄色灯光，为空间营造出神秘、优雅的空间氛围。

CMYK: 51,78,8,0 　CMYK: 70,80,75,51
CMYK: 4,0,18,0 　CMYK: 98,99,65,55

推荐色彩搭配

C: 72	C: 25	C: 9	C: 0
M: 82	M: 38	M: 7	M: 0
Y: 48	Y: 6	Y: 7	Y: 0
K: 10	K: 0	K: 0	K: 0

C: 36	C: 58	C: 23	C: 0
M: 29	M: 17	M: 40	M: 0
Y: 27	Y: 16	Y: 1	Y: 0
K: 0	K: 0	K: 0	K: 0

C: 56	C: 27	C: 7	C: 0
M: 90	M: 43	M: 12	M: 0
Y: 8	Y: 4	Y: 1	Y: 0
K: 0	K: 0	K: 0	K: 0

这是一款住宅内庭院的展示陈列设计图案。弧形的水池与地面上圆形的纹理相互呼应，空间整体效果和谐统一。

墙边的灯光能够凸显出灰泥墙壁的独特纹理，同时为整个空间营造出了浪漫、温馨的视觉氛围。

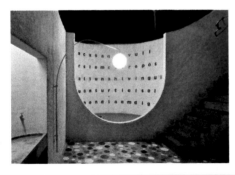

色彩点评

■ 空间以浪漫的深矿紫色为主色，紫色系的配色为空间营造出了浪漫、温馨的氛围。

CMYK: 55,62,42,0 　CMYK: 20,29,36,0
CMYK: 55,78,99,31 　CMYK: 0,0,0,0

推荐色彩搭配

C: 84	C: 15	C: 12	C: 18
M: 100	M: 2	M: 66	M: 14
Y: 61	Y: 77	Y: 71	Y: 13
K: 37	K: 0	K: 0	K: 0

C: 20	C: 17	C: 27	C: 37
M: 90	M: 15	M: 42	M: 66
Y: 100	Y: 14	Y: 9	Y: 3
K: 0	K: 0	K: 0	K: 0

C: 85	C: 64	C: 23	C: 0
M: 96	M: 95	M: 80	M: 0
Y: 71	Y: 29	Y: 0	Y: 0
K: 65	K: 0	K: 0	K: 0

3.8.1 认识黑白灰

黑色： 黑色是一种强大的色彩，将黑色在空间中展现，可以作为一种背景色，具有强大的包容力，大部分情况下可以使用黑色来衬托其他颜色，同时也能起到沉淀的作用。

白色： 白色与黑色可以形成鲜明的对比，是纯净、无瑕、单一的象征，在空间应用白色，能够将空间整体的效果进行提亮，让空间看上去更加光亮、明朗。

灰色： 灰色是介于黑色和白色之间的一种颜色，属于无彩色系，是模糊、空灵、沉稳的象征，在空间应用灰色，可以使其他颜色更加突出。

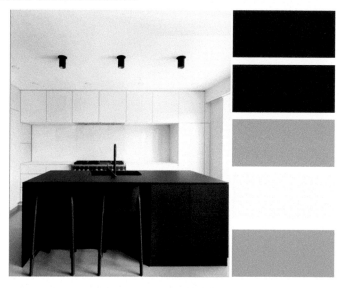

白
RGB=255,255,255
CMYK=0,0,0,0

月光白
RGB=253,253,239
CMYK=2,1,9,0

雪白
RGB=233,241,246
CMYK=11,4,3,0

象牙白
RGB=255,251,240
CMYK=1,3,8,0

10%亮灰
RGB=230,230,230
CMYK=12,9,9,0

50%灰
RGB=102,102,102
CMYK=67,59,56,6

80%炭灰
RGB=51,51,51
CMYK=79,74,71,45

黑
RGB=0,0,0
CMYK=93,88,89,88

3.8.2 黑白灰搭配

色彩调性： 神秘、炫酷、纯净、单一、优雅、低调、简约

常用主题色：

CMYK:79,74,71,45　CMYK:93,88,89,88　　CMYK:11,4,3,0　　　CMYK:0,0,0,0　　　CMYK:12,9,9,0　　　CMYK:67,59,56,6

常用色彩搭配

CMYK: 93,88,89,88
CMYK: 24,98,29,0

黑色搭配洋红色，暗色调与亮色调相搭配，可使画面更加耀眼、冷艳和神秘。

CMYK: 0,0,0,0
CMYK: 1,79,93,0

白色搭配橘色，整体搭配能够很好地突出主题，同时又给人以透气感。

CMYK: 11,4,3,0
CMYK: 57,30,9,0

雪白色搭配青蓝色，整体搭配典雅、高贵，同时还有梦幻一般的感觉。

CMYK: 67,59,56,6
CMYK: 82,72,59,25

50%灰色搭配深蓝灰色，灰色调的搭配，能够营造出一种时尚、高雅的氛围。

配色速查

坚实

CMYK: 93,88,89,88
CMYK: 47,46,36,0
CMYK: 41,42,54,0
CMYK: 73,73,60,22

纯真

CMYK: 11,4,3,0
CMYK: 0,0,0,0
CMYK: 57,30,9,0
CMYK: 8,27,11,0

简洁

CMYK: 12,9,9,0
CMYK: 0,0,0,0
CMYK: 47,7,0,0
CMYK: 15,9,0,0

暗淡

CMYK: 66,53,38,0
CMYK: 87,78,58,29
CMYK: 67,59,56,6
CMYK: 93,88,89,80

这是一款服装饰品店的展示陈列设计图案。空间通过黑色金属线条打造展柜和衣架，展现出强烈的设计感与不凡的极简气质。

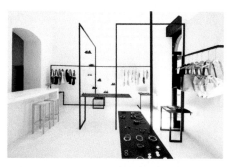

实木色的座椅将空间进行点缀，使空间的展现更加丰富，避免了单调、乏味的陈列效果。

色彩点评

■ 空间以黑色与白色为主，搭配实木色的座椅，营造出纯碎、时尚的空间氛围。

CMYK: 2,1,3,0　　CMYK: 75,66,62,20
CMYK: 13,22,22,0　CMYK: 63,59,60,7

推荐色彩搭配

C: 93　C: 46　C: 0　C: 34
M: 92　M: 49　M: 0　M: 83
Y: 80　Y: 28　Y: 0　Y: 44
K: 74　K: 0　K: 0　K: 0

C: 93　C: 50　C: 26　C: 33
M: 92　M: 33　M: 20　M: 51
Y: 80　Y: 48　Y: 19　Y: 96
K: 74　K: 0　K: 0　K: 0

C: 93　C: 54　C: 46　C: 66
M: 92　M: 43　M: 80　M: 68
Y: 80　Y: 72　Y: 67　Y: 93
K: 74　K: 0　K: 5　K: 37

这是一款办公室的展示陈列设计图案。将桌椅规矩整齐地摆放在空间中，搭配上精练、简易的棚顶吊灯，营造出井井有条的办公氛围。

色彩点评

■ 空间以大面积的白色作为底色，加以宝蓝色作为点缀，蓝色具有沉稳、安定的视觉效果，二者搭配在一起，展现在空间中，能够使办公人员静下心来，提高工作效率。

空间中蓝色的线条提高了整体的流畅性，为沉闷的空间增添了一丝活力与生机。

CMYK: 4,3,4,0　　CMYK: 82,68,8,0
CMYK: 42,36,31,0　CMYK: 22,19,19,0

推荐色彩搭配

C: 93　C: 39　C: 61　C: 66
M: 92　M: 31　M: 64　M: 68
Y: 80　Y: 39　Y: 57　Y: 93
K: 74　K: 0　K: 7　K: 37

C: 93　C: 28　C: 51　C: 99
M: 92　M: 22　M: 87　M: 87
Y: 80　Y: 21　Y: 78　Y: 62
K: 74　K: 0　K: 21　K: 42

C: 93　C: 28　C: 71　C: 85
M: 92　M: 22　M: 41　M: 100
Y: 80　Y: 21　Y: 99　Y: 62
K: 74　K: 0　K: 2　K: 39

第4章

展示陈列设计的
形式

　　将展示陈列设计按照展品的不同类型进行分类，大致可分为家居类展示陈列、商业类展示陈列和文化类展示陈列等。不同类型的展品陈列其风格、载体和表现方式各不相同。

　　家居类展品的展示陈列设计，整体通常以温馨、舒适的风格为主，以人为本，使受众产生宾至如归的视觉感受。

　　商业类的展示陈列设计要以销售为主要陈列目的，突出所展示商品的个性化魅力，力求能够瞬间抓住消费者的眼球，直击消费者的内心世界，从而达到促进消费的目的。

　　商业类展示陈列的方式可分为展示柜、展示台、展示墙、展示橱窗、展示牌、展示盒等。

　　文化类展示陈列设计则需要具有十足的艺术气息，多以墙绘或墙面装置的表现形式为主。

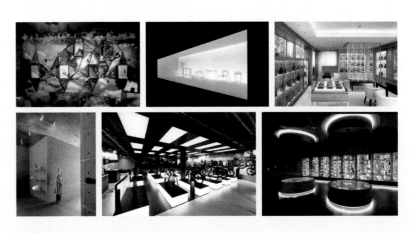

4.1.1 家居饰品展示

色彩调性：舒适、自然、温馨、安静、健康、纯净、高雅、稳重。
常用主题色：

CMYK=24,29,51,0　CMYK=74,54,77,14　CMYK=73,74,75,45　CMYK=0,3,8,0　CMYK=82,66,39,1　CMYK=57,41,51,0

常用色彩搭配

CMYK：72,49,56,2 CMYK：67,6356,8	CMYK：30,32,59,0 CMYK：76,75,79,54	CMYK：72,50,22,0 CMYK：20,17,14,0	CMYK：46,16,33,0 CMYK：8,23,50,0
墨绿色搭配上灰褐色，整体给人一种安稳、坚固、稳重的视觉体验。	驼色搭配上深棕色，整体给人一种稳重、安宁的视觉体验。	水墨蓝色搭配上浅灰色，打造出冷静、理性的、规整的空间效果。	青瓷绿色搭配上沙棕色，整体给人一种清新、愉悦的视觉体验。

配色速查

舒适	自然	温馨	纯净
CMYK：26,13,21,0 CMYK：10,32,28,0 CMYK：12,17,55,0 CMYK：69,52,36,0	CMYK：37,1,17,0 CMYK：53,31,98,0 CMYK：28,0,29,0 CMYK：25,11,68,0	CMYK：62,7,15,0 CMYK：14,0,4,0 CMYK：0,0,0,0 CMYK：34,0,8,0	CMYK：49,11,100,0 CMYK：15,0,15,0 CMYK：33,0,45,0 CMYK：44,0,24,0

房间的陈列设计整体以甜美、温馨风格为主。大面积的墙体装饰画的悬挂，既美化了空间，又能够使整体效果更具生机与活力，整体设计风格有一丝混搭的味道。

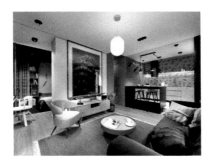

厨房墙面的壁纸采用几何图形搭配，随机搭配的几何图形好似跳动的音符，生动活泼。

色彩点评

- 实木地板搭配粉红色的地毯，提高了整体空间的亮度，打造出温馨、甜美的视觉空间感。比较适合女性居住。
- 粉红色和墨绿色的颜色对比较强，避免了过于单一的整体效果。

CMYK: 25,28,50,0 　CMYK: 24,58,20,0
CMYK: 56,49,42,0 　CMYK: 73,55,70,12

推荐色彩搭配

C: 36	C: 77	C: 51	C: 41	C: 51	C: 43	C: 19	C: 37	C: 28	C: 72	C: 54	C: 30
M: 45	M: 72	M: 20	M: 41	M: 38	M: 56	M: 15	M: 39	M: 27	M: 66	M: 75	M: 25
Y: 43	Y: 66	Y: 79	Y: 53	Y: 55	Y: 63	Y: 17	Y: 44	Y: 78	Y: 69	Y: 87	Y: 37
K: 0	K: 34	K: 0	K: 0	K: 0	K: 1	K: 0	K: 0	K: 25	K: 22	K: 0	K: 0

墙体上雕刻的狮子威严、富丽，立体感十足，增强了空间整体效果的丰富性。

粉色的吊灯摆放在空间的中心位置，与大面积青色的空间形成鲜明的对比，增强了空间的视觉冲击力。

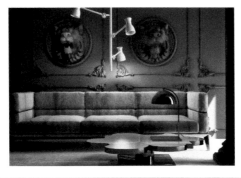

色彩点评

- 粉色和青色形成鲜明的对比，增强了空间的视觉冲击力，为整体效果增添了一份神秘的气息。

CMYK: 84,64,57,14 　CMYK: 84,50,54,2
CMYK: 63,28,41,0 　CMYK: 50,43,34,0

推荐色彩搭配

C: 23	C: 7	C: 37	C: 73	C: 64	C: 12	C: 77	C: 41	C: 46	C: 20	C: 78	C: 36
M: 20	M: 18	M: 20	M: 54	M: 53	M: 57	M: 31	M: 34	M: 66	M: 17	M: 71	M: 21
Y: 20	Y: 21	Y: 13	Y: 100	Y: 76	Y: 82	Y: 17	Y: 28	Y: 89	Y: 15	Y: 80	Y: 44
K: 0	K: 0	K: 0	K: 17	K: 8	K: 0	K: 0	K: 0	K: 5	K: 0	K: 50	K: 0

4.1.2 家居陈列

色彩调性：舒适、素雅、稳重、自然、清新、淡雅、成熟。

常用主题色：

CMYK=41,19,63,0 CMYK=24,11,6,0 CMYK=41,80,89,5 CMYK=0,3,8,0 CMYK=82,87,35,1 CMYK=52,41,41,0 CMYK=85,50,55,3

常用色彩搭配

CMYK: 36,72,76,1
CMYK: 56,32,33,0

深橘红色搭配上青灰色，给人一种复古的视觉体验

CMYK: 33,12,16,0
CMYK: 6,4,4,0

水晶蓝色与浅灰色相搭配，给人一种纯净、简洁的视觉感受。

CMYK: 67,25,58,0
CMYK: 54,13,29,0

浅绿色搭配上水青色，给人一种清新、淡雅的视觉感受。

CMYK: 42,21,35,0
CMYK: 47,63,54,1

青灰色搭配上灰玫红色，给人一种低调、温馨、典雅的视觉感受。

配色速查

舒适

素雅

稳重

自然

CMYK: 24,75,65,0
CMYK: 26,25,23,0
CMYK: 13,17,46,0
CMYK: 40,5,11,0

CMYK: 17,18,19,0
CMYK: 27,65,80,0
CMYK: 67,57,34,0
CMYK: 83,85,90,74

CMYK: 37,28,5,0
CMYK: 56,54,55,1
CMYK: 11,43,67,0
CMYK: 48,40,38,0

CMYK: 37,1,17,0
CMYK: 53,31,98,0
CMYK: 28,0,29,0
CMYK: 25,11,68,0

将沙发居中摆放，起到了调和空间平衡感的作用。沙发与空间整体的风格相得益彰，营造出惬意、舒适的休息环境。

色彩点评

■ 空间以绿色为主体色，原木色为辅色，给人一种树木丛林般的视觉感受，能够让人产生一种身处大自然的感觉。

■ 白、绿相间的地板颜色，起到调和作用，避免单一配色带来的视觉疲劳。

使用实木家具作为点缀，能够避免枯燥、单一的搭配方式给人带来的审美疲劳。

CMYK: 50,22,58,0　CMYK: 45,15,56,0
CMYK: 27,18,13,0　CMYK: 82,78,76,58

推荐色彩搭配

C: 20	C: 60	C: 21	C: 24		C: 48	C: 37	C: 24	C: 84		C: 14	C: 28	C: 38	C: 67
M: 79	M: 46	M: 18	M: 44		M: 17	M: 94	M: 33	M: 76		M: 11	M: 65	M: 41	M: 21
Y: 53	Y: 19	Y: 48	Y: 17		Y: 47	Y: 100	Y: 44	Y: 65		Y: 11	Y: 80	Y: 4	Y: 15
K: 0	K: 0	K: 0	K: 0		K: 0	K: 3	K: 0	K: 38		K: 0	K: 0	K: 0	K: 0

餐厅的整体设计以大气、稳重、端庄的风格为主。在严肃的空间适当地摆放绿植，打破了沉闷的视觉效果，为严肃的空间添加了一丝活力。

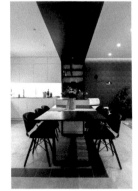

色彩点评

■ 蓝灰色与深棕色的搭配更适合正式、稳重的场合，是一种比较商务的颜色搭配。

■ 简洁的灰色与白色形成对比调和，为空间起到强调作用。

■ 几种颜色将空间划分为不同的区域以及立体空间的延伸。

空间整体的家具摆放中规中矩，打破了以往的杂乱感，给人一种稳重、大气的视觉体验。

CMYK: 23,21,26,0　CMYK: 85,69,48,8
CMYK: 73,71,66,30　CMYK: 67,61,59,9

推荐色彩搭配

C: 30	C: 47	C: 23	C: 79		C: 7	C: 25	C: 83	C: 12		C: 70	C: 21	C: 53	C: 20
M: 71	M: 51	M: 37	M: 53		M: 8	M: 20	M: 52	M: 49		M: 30	M: 33	M: 95	M: 8
Y: 49	Y: 6	Y: 58	Y: 100		Y: 26	Y: 20	Y: 50	Y: 65		Y: 19	Y: 67	Y: 100	Y: 94
K: 0	K: 0	K: 0	K: 19		K: 0	K: 0	K: 2	K: 0		K: 0	K: 0	K: 37	K: 0

4.2.1　展示柜

色彩调性：热情、高端、低调、纯净、自然、鲜活、商务。
常用主题色：

CMYK=0,3,8,0　CMYK=93,88,89,80　CMYK=31,24,23,0　CMYK=19,38,62,0　CMYK=74,66,34,0　CMYK=7,59,22,0　CMYK=68,66,63,17

常用色彩搭配			

 | | |

CMYK: 69,61,32,0
CMYK: 9,7,7,0

水墨蓝色搭配浅灰色，给人一种低调、平和的视觉体验。

CMYK: 93,88,89,80
CMYK: 18,77,75,0

黑色搭配朱红色，让喜悦、活泼的氛围又多了一丝沉稳的感觉。

CMYK: 4,9,17,0
CMYK: 60,71,100,33

米黄色搭配巧克力色，给人一种稳重、淡雅、高贵的视觉感受。

CMYK: 43,0,18,0
CMYK: 89,84,84,75

水青色搭配黑色，给人一种高冷、独特的视觉感受。

配色速查

热情	高端	鲜活	商务

CMYK: 4,78,62,0
CMYK: 6,82,82,70
CMYK: 51,13,8,0
CMYK: 0,0,0,0

CMYK: 45,0,18,0
CMYK: 87,83,85,73
CMYK: 11,25,30,0
CMYK: 0,0,0,0

CMYK: 20,42,95,0
CMYK: 3,98,100,1
CMYK: 24,20,21,0
CMYK: 0,0,0,0

CMYK: 82,42,9,0
CMYK: 83,76,66,41
CMYK: 9,35,52,0
CMYK: 0,0,0,0

这是一款眼镜的展示陈列设计图案。将个别产品摆放在展示柜中，与其他产品形成强烈对比，更能引起消费者的注意。

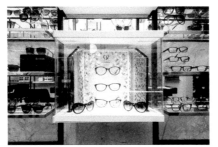

四周采用玻璃围护，通透的空间效果使消费者能够多方位、近距离地观察商品。

- 白色边框的展示柜，更能够凸显出高贵、纯净的风格。
- 浅灰色大理石的背景墙，使整个空间得到了升华，凸显出低调奢华的视觉效果。

CMYK: 22,16,16,0 CMYK: 8,7,6,0
CMYK: 88,85,84,75 CMYK: 17,22,27,0

推荐色彩搭配

C: 44	C: 37	C: 58	C: 2		C: 83	C: 36	C: 20	C: 92		C: 7	C: 83	C: 62	C: 12
M: 53	M: 35	M: 36	M: 1		M: 66	M: 100	M: 14	M: 84		M: 47	M: 78	M: 24	M: 20
Y: 71	Y: 38	Y: 18	Y: 1		Y: 2	Y: 76	Y: 10	Y: 85		Y: 53	Y: 80	Y: 46	Y: 32
K: 0	K: 0	K: 0	K: 0		K: 0	K: 1	K: 0	K: 75		K: 0	K: 63	K: 0	K: 0

这是一款自行车的展示陈列设计图案。将自行车单独放置在展示柜中，锁定受众的视野范围，将受众的目光全部集中在产品上。

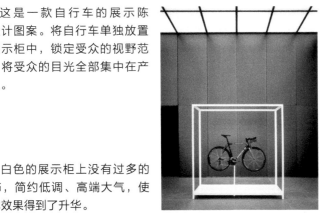

白色的展示柜上没有过多的装饰，简约低调、高端大气，使整体效果得到了升华。

- 实木色的背景搭配白色的展示柜，给人一种干净、整洁、温馨的视觉感受，让人身心舒畅。
- 以黑、白、蓝为主色的商品，炫酷、时尚。

CMYK: 33,42,49.0 CMYK: 12,5,4,0
CMYK: 75,75,79,54 CMYK: 71,11,17,0

推荐色彩搭配

C: 52	C: 6	C: 72	C: 26		C: 26	C: 86	C: 0	C: 93		C: 70	C: 78	C: 26	C: 0
M: 20	M: 10	M: 65	M: 65		M: 0	M: 76	M: 82	M: 88		M: 30	M: 40	M: 19	M: 0
Y: 9	Y: 22	Y: 60	Y: 70		Y: 74	Y: 51	Y: 46	Y: 89		Y: 19	Y: 0	Y: 18	Y: 0
K: 0	K: 0	K: 15	K: 0		K: 0	K: 14	K: 2	K: 80		K: 0	K: 0	K: 0	K: 0

4.2.2 展示台

色彩调性： 欢快、喜庆、优雅、神秘、性感、甜蜜、炫酷、华丽。

常用主题色：

CMYK=1,45,91,0　　CMYK=52,82,0,0　　CMYK=67,0,73,0　　CMYK=15,46,0,0　　CMYK=62,68,100,33　　CMYK=19,96,98,0

常用色彩搭配

CMYK: 60,83,0,0
CMYK: 29,73,0,0

紫色与粉色搭配，给人一种华丽、浪漫的视觉感受。

CMYK: 29,100,100,1
CMYK: 38,36,30,0

鲜红色搭配深灰色，给人一种稳重、优雅、大气的视觉感受。

CMYK: 4,5,30,0
CMYK: 48,29,0,0

奶黄色搭配浅蓝色，给人一种清凉、舒爽的视觉感受。

CMYK: 14,86,100,0
CMYK: 5,12,29,0

鲜黄色搭配浅黄色，给人一种华贵、绚丽的视觉感受。

配色速查

华丽

CMYK: 8,71,77,0
CMYK: 12,22,53,0
CMYK: 91,87,87,78
CMYK: 86,56,100,31

神秘

CMYK: 3,1,18,0
CMYK: 48,24,44,0
CMYK: 50,100,100,31
CMYK: 89,85,86,76

炫酷

CMYK: 76,68,76,40
CMYK: 64,49,0,0
CMYK: 93,88,89,80
CMYK: 0,0,0,0

优雅

CMYK: 42,18,31,0
CMYK: 78,74,71,45
CMYK: 52,58,66,3
CMYK: 19,18,19,0

这是一款女性内衣、家居服的展示陈列设计图案。将产品按照款式和颜色分开摆放，更方便消费者的挑选。

利用模特突出展示个别样品，能够更好地展现出产品的魅力，从而达到促进消费的目的。

色彩点评

■ 空间以粉红色为主题。这种色彩是能够突出女性特点的颜色，深得女性消费者的喜爱。并且应将重点展示的产品都放置于此。

■ 黑色的座椅中和了场景中抢眼的颜色，使整体效果更加和谐。

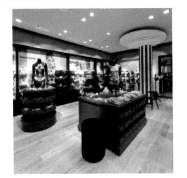

CMYK: 22,35,37,0　CMYK: 10,91,50,0
CMYK: 11,12,9,0　CMYK: 40,32,31,0

推荐色彩搭配

C: 24	C: 85	C: 8	C: 0	C: 27	C: 44	C: 78	C: 21	C: 47	C: 17	C: 13	C: 44
M: 99	M: 84	M: 22	M: 0	M: 26	M: 22	M: 74	M: 76	M: 44	M: 29	M: 60	M: 97
Y: 68	Y: 76	Y: 24	Y: 0	Y: 39	Y: 0	Y: 80	Y: 75	Y: 40	Y: 21	Y: 25	Y: 62
K: 0	K: 65	K: 0	K: 0	K: 0	K: 0	K: 54	K: 0	K: 0	K: 0	K: 0	K: 4

这是一款以男士服装为主的商业类展示陈列设计图案。将服装规矩整齐地摆放在展示台上，以不同的颜色来进行分类，使其成为整个空间最为亮眼的一部分。

展示台中间艺术品的摆放，增强了空间整体的艺术气息，使空间效果得到升华，更具艺术感染力。

色彩点评

■ 蓝灰色与深棕色搭配更适合正式、稳重的场合，是一种比较商务的颜色搭配。

■ 用稳重的色调搭配而成的整个空间，具有绅士的气息，更容易引起男性消费者的注意。

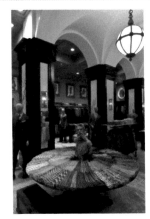

CMYK: 55,49,50,0　CMYK: 68,83,67,39
CMYK: 89,88,57,33　CMYK: 43,38,36,0

推荐色彩搭配

C: 67	C: 11	C: 11	C: 95	C: 25	C: 4	C: 0	C: 62	C: 8	C: 48	C: 7	C: 62
M: 38	M: 18	M: 8	M: 96	M: 24	M: 45	M: 0	M: 69	M: 71	M: 92	M: 0	M: 99
Y: 93	Y: 40	Y: 13	Y: 55	Y: 45	Y: 27	Y: 0	Y: 93	Y: 51	Y: 72	Y: 53	Y: 71
K: 1	K: 0	K: 0	K: 33	K: 0	K: 0	K: 0	K: 33	K: 0	K: 12	K: 0	K: 46

4.2.3 展示墙

色彩调性：甜美、商务、高雅、清新、朴素、高贵、活力、动感、清凉。

常用主题色：

CMYK=60,40,6,0　CMYK=46,0,56,0　CMYK=12,79,76,0　CMYK=0,3,8,0　CMYK=93,88,89,80　CMYK=7,59,22,0　CMYK=4,26,78,0

常用色彩搭配

CMYK: 7,35,64,0
CMYK: 33,19,8,0

CMYK: 5,19,29,0
CMYK: 21,67,67,0

CMYK: 67,47,0,0,
CMYK: 10,0,57,0

CMYK: 22,17,18,0
CMYK: 66,71,93,42

沙棕色搭配蓝灰色，给人一种低调、优雅的视觉感受。

浅橘黄色搭配橙色，给人一种温暖、热情的视觉感受。

蔚蓝色搭配香蕉黄色，对比色的搭配给人以较强的视觉冲击力，使人眼前一亮。

浅灰色搭配深棕色，给人一种稳重、踏实的视觉感受。

配色速查

朴素	商务	活力	清凉

CMYK: 17,13,15,0
CMYK: 9,28,49,0
CMYK: 0,91,94,0
CMYK: 36,20,9,0

CMYK: 9,20,58,0
CMYK: 48,29,1,0
CMYK: 35,35,60,0
CMYK: 93,88,89,80

CMYK: 8,48,2,0
CMYK: 51,32,1,0
CMYK: 21,82,51,0
CMYK: 2,1,1,0

CMYK: 24,15,80,0
CMYK: 43,0,53,0
CMYK: 62,16,46,0
CMYK: 2,1,1,0

这是一款运动鞋店铺的展示陈列设计图案。店面最大的特点就是以菱形的展示墙将产品呈现在受众眼前，打造出俏皮且充满乐趣的购物空间。

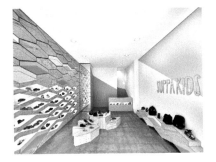

展示墙的陈列方式可以让消费者对产品的类型一目了然，更加方便消费者的观察和挑选。

CMYK: 24,35,53,0　CMYK: 30,24,22,0
CMYK: 13,18,86,0　CMYK: 71,33,7,0

色彩点评

■ 黄色和蓝色明度较高，在空间中互相搭配，使空间整体看上去更加鲜亮、活泼。

■ 使用实木色和深灰色，将鲜亮的颜色进行沉淀。

推荐色彩搭配

C: 93,	C: 42	C: 24	C: 0
M: 88	M: 0	M: 17	M: 0
Y: 89	Y: 310	Y: 17	Y: 0
K: 90	K: 0	K: 0	K: 0

C: 71	C: 98	C: 0	C: 92
M: 65	M: 100	M: 0	M: 84
Y: 61	Y: 46	Y: 0	Y: 85
K: 17	K: 14	K: 0	K: 75

C: 67	C: 84	C: 6	C: 0
M: 34	M: 80	M: 33	M: 0
Y: 81	Y: 82	Y: 26	Y: 0
K: 0	K: 68	K: 0	K: 0

这是一款零售商店的展示陈列设计图案。该空间的展示墙由抽屉组合而成，将部分产品以"填埋"的方式放置在展示墙内，使展示墙的造型跟随产品的造型而改变，具有十足的创意感。

将微小的抽屉堆积起来，该空间可以通过自由的调动创造出无限的可能。

色彩点评

■ 以暗色调为主，配以青色系和黄色系的灯光作为点缀，由于色调偏暗，营造出神秘且低调的空间氛围。

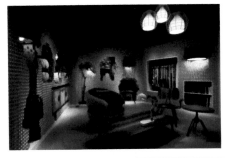

CMYK: 65,63,73,18　CMYK: 78,69,93,52
CMYK: 40,3,26,0　CMYK: 13,8,28,0

推荐色彩搭配

C: 15	C: 49	C: 77	C: 0
M: 26	M: 44	M: 84	M: 0
Y: 936	Y: 46	Y: 83	Y: 0
K: 0	K: 0	K: 68	K: 0

C: 9	C: 63	C: 35	C: 18
M: 18	M: 70	M: 28	M: 63
Y: 25	Y: 65	Y: 27	Y: 44
K: 0	K: 19	K: 0	K: 0

C: 84	C: 11	C: 83	C: 66
M: 42	M: 11	M: 88	M: 83
Y: 100	Y: 14	Y: 89	Y: 83
K: 4	K: 0	K: 80	K: 54

4.2.4 展示橱窗

色彩调性： 华丽、柔美、热情、健康、甜美、浪漫、温和、明亮、安静、素雅。
常用主题色：

| CMYK=1,47,19,0 | CMYK=13,11,26,0 | CMYK=28,58,44,0 | CMYK=93,88,89,80 | CMYK=3,15,39,0 | CMYK=61,87,0,0 |

常用色彩搭配

CMYK: 1,47,19,0
CMYK: 13,11,26,0

粉红色搭配奶黄色，给人一种甜蜜、可爱的视觉感受。

CMYK: 15,0,15,0
CMYK: 83,76,66,41

浅葱色搭配普鲁士蓝色，给人一种安静、平宁的视觉感受。

CMYK: 1,8,22,0
CMYK: 38,69,50,0

浅黄色搭配山茶红色，给人一种温婉、优雅的视觉感受。

CMYK: 81,64,11,0
CMYK: 22,30,35,0

蔚蓝色搭配浅驼色，给人一种稳重、沉着的视觉感受。

配色速查

华丽

CMYK: 13,26,41,0
CMYK: 64,76,99,43
CMYK: 12,10,8,0
CMYK: 54,54,99,5

柔美

CMYK: 41,22,47,0
CMYK: 14,26,55,0
CMYK: 68,80,100,59
CMYK: 0,0,0,0

热情

CMYK: 93,88,89,88
CMYK: 4,47,13,0
CMYK: 22,96,53,0
CMYK: 13,1,60,0

健康

CMYK: 49,11,100,0
CMYK: 15,0,15,0
CMYK: 33,0,45,0
CMYK: 44,0,24,0

这是一款服装类展示陈列设计图案。通过人物的姿态与心形的陈列物品搭配，营造出一种浪漫、温馨的视觉效果。

装饰物品飘逸而优美，与主题相互呼应，起到画龙点睛的作用。

色彩点评

■ 整体画面采用黑色打底，粉色为主色，营造出浪漫的氛围，更能够吸引女性消费者。

■ 通过灯光的调节，空间的颜色有了深浅不一的变化，使空间更加富有层次感。

CMYK: 91,87,87,78　CMYK: 30,65,43,0
CMYK: 42,34,33,0　CMYK: 10,35,21,0

推荐色彩搭配

C: 68	C: 47	C: 90	C: 0
M: 29	M: 50	M: 84	M: 0
Y: 100	Y: 64	Y: 89	Y: 0
K: 0	K: 0	K: 76	K: 0

C: 23	C: 26	C: 15	C: 93
M: 43	M: 38	M: 20	M: 88
Y: 33	Y: 52	Y: 16	Y: 89
K: 0	K: 0	K: 0	K: 80

C: 82	C: 14	C: 10	C: 93
M: 47	M: 0	M: 0	M: 88
Y: 100	Y: 20	Y: 2	Y: 89
K: 9	K: 0	K: 0	K: 80

这是一款滑雪产品的展示陈列设计图案。橱窗内以外太空的景象为背景，通过新颖、独特的设计方式引人注目。

将搭配好的成套的产品展示在受众眼前，既具有整体性，又具有美观性。

色彩点评

■ 人物的穿着主要以白色为主，加深了产品与"雪"的关联性，颜色搭配合理且有说服力。

■ 整体的配色较为丰富但风格统一，给人一种和谐的视觉效果。

CMYK: 33,33,43,0　CMYK: 87,81,73,59
CMYK: 11,10,21,0　CMYK: 89,83,88,75

推荐色彩搭配

C: 10	C: 15	C: 92	C: 0
M: 19	M: 60	M: 87	M: 0
Y: 49	Y: 100	Y: 88	Y: 0
K: 0	K: 0	K: 79	K: 0

C: 13	C: 55	C: 27	C: 0
M: 13	M: 33	M: 21	M: 0
Y: 20	Y: 51	Y: 21	Y: 0
K: 0	K: 0	K: 0	K: 0

C: 44	C: 100	C: 91	C: 0
M: 58	M: 100	M: 91	M: 0
Y: 0	Y: 38	Y: 76	Y: 0
K: 0	K: 0	K: 69	K: 0

4.2.5 展示牌

色彩调性：奢华、冰爽、热情、炫酷、梦幻、可爱、商务、纯净、浪漫。
常用主题色：

CMYK=19,0,6,0　CMYK=13,74,82,0　CMYK=61,52,49,1　CMYK=45,60,0,0　CMYK=11,37,0,0　CMYK=8,6,6,0　CMYK=0,0,0,0

常用色彩搭配

CMYK=19,0,6,0 CMYK=8,6,6,0	CMYK：93,88,89,80 CMYK：0,0,0,0	CMYK：75,40,0,0 CMYK：0,0,0,0	CMYK：8,80,90,0 CMYK：0,0,0,0
淡青色搭配灰色，给人一种清凉、冰爽的视觉感受。	黑色和白色是经典的颜色搭配之一，给人一种稳重、高端的视觉感受。	道奇蓝色搭配白色，给人一种商务、整洁的视觉感受。	橙色搭配白色，给人一种热情的视觉感受，并且在空间中具有醒目的作用。

配色速查

商务	可爱	奢华	浪漫
CMYK：29,8,1,0 CMYK：24,18,18,0 CMYK：91,91,76,69 CMYK：0,0,0,0	CMYK：8,60,24,0 CMYK：3,15,0,0 CMYK：7,39,1,0 CMYK：4,54,0,0	CMYK：19,55,84,0 CMYK：5,9,42,0 CMYK：49,58,94,5 CMYK：0,0,0,0	CMYK：18,40,0,0 CMYK：55,86,0,0 CMYK：18,56,0,0 CMYK：0,0,0,0

这是一款滑雪类产品的展示设计图案。将滑雪的真实场景展示出来，与主题相互呼应，更容易吸引滑雪爱好者的注意力。

较大的展示牌能够瞬间吸引受众的注意力，通过感官的刺激让消费者对滑雪产生浓厚的兴趣，从而达到促进消费的目的。

色彩点评

- 白色能够给人带来一种纯洁、干净的视觉效果，与冬季联系在一起，会让人联想到白雪皑皑的场景，与滑雪的主题相互呼应。
- 蓝色给人一种冰凉、清爽的视觉效果。

CMYK: 4,3,1,0　　　CMYK: 62,12,7,0
CMYK: 38,3,7,0　　　CMYK: 100,91,17,0

推荐色彩搭配

C: 7	C: 22	C: 74	C: 89
M: 12	M: 0	M: 37	M: 80
Y: 70	Y: 31	Y: 100	Y: 93
K: 0	K: 0	K: 1	K: 75

C: 28	C: 52	C: 20	C: 93
M: 19	M: 17	M: 6	M: 88
Y: 16	Y: 0	Y: 71	Y: 89
K: 0	K: 0	K: 0	K: 80

C: 38	C: 28	C: 22	C: 0
M: 75	M: 57	M: 1	M: 0
Y: 59	Y: 82	Y: 4	Y: 0
K: 0	K: 0	K: 0	K: 0

这是一款服装类展示设计图案。将展示牌放置在产品的后方，大面积的展示牌能够瞬间引起消费者的注意，商家可以通过展示牌的展现使产品的风格与内涵得以升华。

展示牌以运动风格为主，由色线条和人物的姿态形成了动感十足的画面，给人一种热情、积极且富有朝气的视觉感受。

色彩点评

- 色彩搭配丰富多变，给人一种活泼、富有生机的视觉感受。
- 红色、黄色、绿色搭配在一起，具有春天的气息，与服装的季节相互呼应。

CMYK: 49,99,99,24　　CMYK: 80,40,100,2
CMYK: 27,26,90,0　　CMYK: 5,7,24,0

推荐色彩搭配

C: 73	C: 15	C: 22	C: 37
M: 26	M: 13	M: 11	M: 46
Y: 100	Y: 45	Y: 14	Y: 93
K: 0	K: 0	K: 0	K: 0

C: 92	C: 63	C: 11	C: 21
M: 82	M: 41	M: 5	M: 16
Y: 34	Y: 0	Y: 53	Y: 16
K: 1	K: 0	K: 0	K: 0

C: 49	C: 93	C: 24	C: 0
M: 64	M: 88	M: 18	M: 0
Y: 0	Y: 89	Y: 18	Y: 0
K: 0	K: 80	K: 0	K: 0

4.2.6　展示盒

色彩调性： 温馨、高端、清凉、商务、低调、奢华、复古、可爱、浪漫。
常用主题色：

CMYK=61,52,49,1　CMYK=39,0,14,0　CMYK=0,3,8,0　CMYK=1,3,8,0　CMYK=61,61,100,19　CMYK=3,28,0,0　CMYK=61,78,0,0

常用色彩搭配

CMYK: 59,100,42,3
CMYK: 23,50,13,0

CMYK: 5,14,55,0
CMYK: 22,17,17,0

CMYK: 49,11,100,0
CMYK: 19,3,70,0

CMYK: 22,71,8,0
CMYK: 93,88,89,80

三色堇紫色搭配蔷薇紫色，整体效果给人一种复古、妩媚的视觉感受。

蜂蜜色搭配浅玫瑰红色，给人一种温馨、甜蜜的视觉感受。

苹果绿色搭配芥末黄色，整体搭配给人一种清脆、鲜甜的视觉感受。

锦葵紫色搭配黑色，在柔美浪漫的效果中加上了一丝稳重。

配色速查

温馨	奢华	清凉	商务

CMYK: 9,36,43,0
CMYK: 29,60,76,0
CMYK: 25,19,19,0
CMYK: 0,0,0,0

CMYK: 19,100,100,0
CMYK: 15,2,79,0
CMYK: 34,27,25,0
CMYK: 57,88,100,46

CMYK: 76,51,0,0
CMYK: 24,0,2,0
CMYK: 67,1,40,0
CMYK: 0,0,0,0

CMYK: 93,88,89,80
CMYK: 65,51,16,0
CMYK: 69,51,0,0
CMYK: 20,15,13,0

该空间的展示盒以几何图形为主，将产品以展示盒进行分类，分别进行呈现，能够将产品按照风格、品牌等因素进行划分。

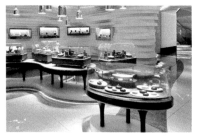

展示盒的陈列方式既可以节省空间，又可以起到美观的作用。

CMYK: 13,8,10,0　CMYK: 71,79,97,61
CMYK: 51,52,66,1　CMYK: 24,36,93,0

色彩点评

■ 深棕色的展示台给人一种稳重、踏实的视觉感受。

■ 白色和黄色系的空间搭配，使整体效果更加高雅、美观，让来往的顾客更加舒适。

推荐色彩搭配

C: 28	C: 71	C: 16	C: 28		C: 88	C: 51	C: 16	C: 71		C: 14	C: 11	C: 56	C: 71
M: 34	M: 79	M: 12	M: 60		M: 87	M: 42	M: 12	M: 79		M: 11	M: 34	M: 87	M: 79
Y: 81	Y: 97	Y: 12	Y: 85		Y: 26	Y: 40	Y: 12	Y: 97		Y: 10	Y: 8	Y: 50	Y: 97
K: 0	K: 61	K: 0	K: 0		K: 0	K: 0	K: 0	K: 61		K: 0	K: 0	K: 6	K: 61

这是一款甜品的展示盒设计图案。展示盒分为两部分，下半部分的作用以呈现产品为主，将产品更好地衬托出来；上半部分的作用以观赏为主，采用透明的玻璃材质将产品样式一览无余，在感官上刺激消费者，从而达到促进消费的作用。

圆形的展示台与展示盒的形态具有异曲同工之妙，弧形的线条使整体效果显得更加柔美，能够吸引女性消费者的注意。

色彩点评

■ 作品的呈现整体以粉色为主，溢出满满的少女心。

■ 展示台下方实木色的架子为整体效果增添了一丝温馨的气息。

CMYK: 31,46,33,0　CMYK: 39,49,62,0
CMYK: 27,41,37,0　CMYK: 16,19,14,0

推荐色彩搭配

C: 4	C: 76	C: 83	C: 93		C: 26	C: 58	C: 34	C: 6		C: 16	C: 81	C: 87	C: 93
M: 3	M: 64	M: 66	M: 88		M: 52	M: 98	M: 48	M: 12		M: 0	M: 42	M: 53	M: 88
Y: 14	Y: 14	Y: 0	Y: 89		Y: 36	Y: 100	Y: 91	Y: 29		Y: 34	Y: 88	Y: 74	Y: 89
K: 0	K: 0	K: 0	K: 80		K: 0	K: 53	K: 0	K: 0		K: 3	K: 14	K: 0	K: 80

4.3 文化类展示陈列的形式

4.3.1 文化类展示墙

色彩调性：鲜艳、热情、时尚、明亮、清新、浪漫、甜蜜、科幻、活泼、厚重、健康。

常用主题色：

CMYK=47,0,30,0　CMYK=33,51,0,0　CMYK=13,35,0,0　CMYK=69,51,0,0　CMYK=0,56,75,0　CMYK=57,78,100,37　CMYK=80,25,100,0

常用色彩搭配

CMYK: 0,54,75,0
CMYK: 79,24,44,0

橙色搭配深青色，两个对比色搭配在一起，具有十分醒目的效果。

CMYK: 5,14,55,0
CMYK: 7,7,87,0

靛青色搭配鲜黄色，整体给人一种鲜明、饱满的视觉感受。

CMYK: 31,48,100,0
CMYK: 6,8,72,0

黄褐色搭配香蕉黄色，整体给人一种踏实、稳重的视觉感受。

CMYK: 89,83,44,8
CMYK: 40,52,22,0

铁青色搭配矿紫色，给人一种厚重、沉闷的视觉感受。

配色速查

新鲜

CMYK: 0,49,53,0
CMYK: 84,42,75,2
CMYK: 75,42,0,0
CMYK: 1,40,77,0

热烈

CMYK: 42,93,100,7
CMYK: 0,83,94,0
CMYK: 33,42,90,0
CMYK: 3,32,90,0

时尚

CMYK: 1,40,77,0
CMYK: 79,72,0,0
CMYK: 59,0,45,0
CMYK: 63,32,7,0

明亮

CMYK: 12,0,62,0
CMYK: 38,58,0,0
CMYK: 39,0,83,0
CMYK: 59,16,98,0

墙面采用手绘和装饰物相互搭配的方式，营造出个性、别致的空间效果。

装饰物以手绘图形为参考，具有以假乱真的效果，使空间的趣味性十足，同时通过装饰物的展现丰富了空间的层次感，使来往的人群印象深刻。

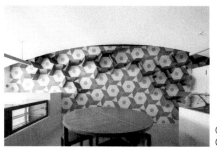

色彩点评

■ 浅绿色搭配实木色，为空间增添了亲切感和暖意。

■ 透亮的白色大理石使空间更加精致高雅。

CMYK: 27,47,64,0　CMYK: 6,6,6,0
CMYK: 63,24,48,0　CMYK: 44,64,8,43

推荐色彩搭配

C: 6	C: 0	C: 1	C: 59	C: 0	C: 13	C: 1	C: 48	C: 4	C: 98	C: 32	C: 6
M: 71	M: 52	M: 35	M: 0	M: 83	M: 10	M: 32	M: 2	M: 17	M: 90	M: 55	M: 3
Y: 20	Y: 51	Y: 64	Y: 49	Y: 94	Y: 10	Y: 58	Y: 21	Y: 61	Y: 0	Y: 89	Y: 63
K: 0	K: 0	K: 0	K: 0	K: 0	K: 0	K: 0	K: 0	K: 0	K: 0	K: 0	K: 0

通过不规则色块的展示让空间的效果得到了升华，棱角分明的色块给人一种个性化、创意的视觉感受，与现代风格的家具选择相得益彰。

墙上色块的颜色与空间中的颜色相互呼应，使空间整体给人一种和谐统一的感受。

色彩点评

■ 豆沙色的沙发搭配黄色的座椅，整体给人一种时尚、复古的视觉体验。

■ 灰色调的颜色搭配使空间整体效果充满了文艺气息。

CMYK: 7,5,5,0　　　CMYK: 31,32,84,0
CMYK: 28,16,13,0　CMYK: 34,61,54,0

推荐色彩搭配

C: 4	C: 26	C: 60	C: 73	C: 4	C: 32	C: 33	C: 92	C: 93	C: 69	C: 78	C: 64
M: 17	M: 0	M: 0	M: 18	M: 17	M: 65	M: 48	M: 82	M: 84	M: 8	M: 59	M: 46
Y: 61	Y: 65	Y: 38	Y: 100	Y: 61	Y: 90	Y: 90	Y: 30	Y: 28	Y: 24	Y: 0	Y: 0
K: 0	K: 0	K: 0	K: 0	K: 0	K: 0	K: 0	K: 0	K: 0	K: 0	K: 0	K: 0

4.3.2 展示柜

色彩调性： 华美、庄重、高端、纯净、温暖、庄严、素雅。

常用主题色：

CMYK=29,59,96,0 CMYK=55,73,100,25 CMYK=8,6,6,0 CMYK=59,23,0,0 CMYK=0,47,91,0 CMYK=93,88,89,80 CMYK=0,0,0,0

常用色彩搭配

CMYK: 97,81,14,0
CMYK: 29,28,36,0

蔚蓝色搭配浅驼色，整体给人一种低调、深沉的视觉感受。

CMYK: 9,15,64,0
CMYK: 36,100,100,2

红色和黄色搭配在一起，整体给人一种新鲜、华丽的视觉感受。

CMYK: 14,9,35,0
CMYK: 73,34,71,0

浅卡其色搭配绿色，整体给人一种质朴、淡雅的视觉感受。

CMYK: 46,78,41,0
CMYK: 10,8,8,0

紫红色搭配浅灰色，整体给人一种醇厚、朴实的视觉感受。

配色速查

质朴

CMYK: 6,8,66,0
CMYK: 34,31,89,0
CMYK: 32,31,89,0
CMYK: 92,82,30,0

秋季

CMYK: 2,3,19,0
CMYK: 5,22,89,0
CMYK: 47,44,88,0
CMYK: 67,49,100,8

深沉

CMYK: 1,12,11,0
CMYK: 24,73,82,0
CMYK: 55,70,73,14
CMYK: 83,58,76,23

高端

CMYK: 41,0,6,0
CMYK: 25,56,84,0
CMYK: 86,69,61,25
CMYK: 1,27,41,0

空间由多个大小不一的独立展柜堆叠摆成凹凸不一的几何框架，错落有致，新颖独特。搭配上简洁、干练的灯光，使整体效果极具艺术气息，令人印象深刻。

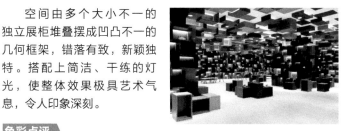

每一个木质展示柜只单独摆放一种产品，使产品的魅力得到更完美地展示。

色彩点评

- 空间结构非常复杂，因此颜色选择可以尽量少，否则会显得乱。
- 空间通过深浅不一的实木颜色营造出高贵、稳重的空间效果。
- 灰白色的地面将展示柜丰富的颜色进行中和，避免了杂乱的感觉。

CMYK: 14,11,11,0　CMYK: 33,38,50,0
CMYK: 67,69,78,34　CMYK: 620,29,57,0

推荐色彩搭配

C: 2	C: 24	C: 67	C: 56	C: 28	C: 1	C: 2	C: 63	C: 6	C: 86	C: 25	C: 1
M: 5	M: 59	M: 59	M: 63	M: 20	M: 29	M: 5	M: 67	M: 2	M: 69	M: 56	M: 27
Y: 15	Y: 84	Y: 100	Y: 76	Y: 86	Y: 40	Y: 15	Y: 100	Y: 49	Y: 61	Y: 84	Y: 41
K: 0	K: 0	K: 22	K: 11	K: 0	K: 0	K: 0	K: 32	K: 0	K: 25	K: 0	K: 0

这是一款红酒屋的展示陈列设计图案。将线条元素在水平和垂直的方向进行排列，并用曲线元素加以装饰，增强了空间的艺术效果。

色彩点评

- 空间以深棕色和金黄色为主，使空间的整体效果更加华美、富丽。
- 黑色的瓷砖让空间的效果更加沉稳，在奢华的基础上增添了一丝稳重的气息。

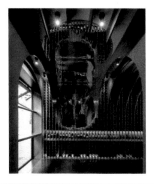

曲面镜面的设计可以反射出展示柜台扭曲变形的场景，使空间产生虚与实的强烈对比，起到凸显空间主题的作用。

CMYK: 77,68,56,15　CMYK: 49,49,56,0
CMYK: 8,46,77,0　CMYK: 67,68,73,27

推荐色彩搭配

C: 40	C: 82	C: 86	C: 57	C: 26	C: 5	C: 1	C: 40	C: 57	C: 0	C: 24	C: 90
M: 36	M: 90	M: 71	M: 55	M: 43	M: 6	M: 11	M: 22	M: 58	M: 34	M: 67	M: 77
Y: 0	Y: 50	Y: 59	Y: 81	Y: 85	Y: 48	Y: 11	Y: 0	Y: 79	Y: 38	Y: 83	Y: 25
K: 0	K: 19	K: 25	K: 6	K: 0	K: 0	K: 0	K: 0	K: 8	K: 0	K: 0	K: 0

4.3.3 虚拟陈列

色彩调性： 科幻、个性、低调、温暖、深邃、醇厚、鲜明、自然、知性。

常用主题色：

CMYK=13,0,37,0 CMYK=27,0,9,0 CMYK=98,86,28,0 CMYK=46,54,71,1 CMYK=0,593,67,0 CMYK=19,25,48,0 CMYK=39,7,9,0

常用色彩搭配

CMYK: 9,75,98,0
CMYK: 79,24,44,0

CMYK: 82,54,7,0
CMYK: 16,22,2,0

CMYK: 42,13,70,0
CMYK: 90,61,100,44

CMYK: 39,54,72,0
CMYK: 11,57,80,0

橘色与天蓝色为对比色，搭配在一起具有较强的视觉冲击力，极为醒目。

天蓝色搭配浅紫色，整体给人一种儒雅、知性的视觉感受。

草绿色搭配墨绿色，整体给人一种浓郁、复古的视觉感受。

驼色搭配热带橙色，整体给人一种温暖、舒适、放松的视觉感受。

配色速查

科幻	个性	低调	温暖

CMYK: 84,48,11,0
CMYK: 51,42,40,0
CMYK: 66,77,78,44
CMYK: 8,2,68,0

CMYK: 6,13,87,0
CMYK: 38,0,91,0
CMYK: 33,15,89,0
CMYK: 70,89,0,0

CMYK: 3,14,51,0
CMYK: 31,26,64,0
CMYK: 62,67,0,0
CMYK: 49,54,0,0

CMYK: 0,39,42,0
CMYK: 1,33,59,0
CMYK: 69,36,20,0
CMYK: 65,4,49,0

这是一款眼镜店的展示陈列设计图案。通过材质、元素和灯光的组合，呈现出海底的主题样式，惟妙惟肖。

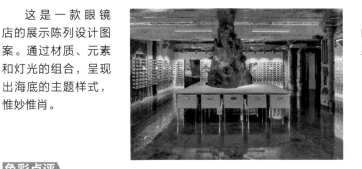

由灯光的明暗展现出波光粼粼的效果，给人一种身临其境的视觉感受。

色彩点评

■ 蓝色搭配墨绿色，给人一种自然、宽阔、平静的视觉感受。

■ 深灰色的瓷砖具有很好的衬托作用。

CMYK: 71,63,65,18　CMYK: 17,13,12,0
CMYK: 75,27,10,0　CMYK: 78,39,62,0

推荐色彩搭配

C: 70	C: 67	C: 4	C: 1
M: 51	M: 64	M: 14	M: 14
Y: 5	Y: 0	Y: 63	Y: 36
K: 0	K: 0	K: 0	K: 0

C: 0	C: 13	C: 1	C: 48
M: 83	M: 10	M: 32	M: 2
Y: 94	Y: 10	Y: 58	Y: 21
K: 0	K: 0	K: 0	K: 0

C: 43	C: 2	C: 24	C: 0
M: 38	M: 29	M: 18	M: 0
Y: 18	Y: 58	Y: 17	Y: 0
K: 0	K: 0	K: 0	K: 0

这是一款饰品的展示陈列设计图案。通过灯光的照射能够为产品本身添加翅膀的样式，极具创意性，使小巧的物品散发出无限的魅力。

装饰品由简单的几何图形组合搭配而形成，简单、干练，又不失创意感。

色彩点评

■ 装饰品本身采用黑色和白色相搭配，经典的配色方案给人一种简洁、大方的视觉感受。

■ 照射的灯光呈现出淡黄色，彩的运用可以避免较为单调的配色，使整体效果更加活泼生动。

CMYK: 26,21,21,0　CMYK: 75,71,60,22
CMYK: 4,9,24,0　CMYK: 74,58,100,27

推荐色彩搭配

C: 4	C: 26	C: 60	C: 73
M: 17	M: 0	M: 0	M: 18
Y: 61	Y: 65	Y: 38	Y: 100
K: 0	K: 0	K: 0	K: 0

C: 4	C: 32	C: 33	C: 92
M: 17	M: 65	M: 48	M: 82
Y: 61	Y: 90	Y: 90	Y: 30
K: 0	K: 0	K: 0	K: 0

C: 93	C: 32	C: 24	C: 0
M: 88	M: 60	M: 18	M: 0
Y: 89	Y: 73	Y: 17	Y: 0
K: 80	K: 0	K: 0	K: 0

第5章

不同产品的展示陈列

展示陈列设计影响商品销售，不同类型的物品，陈列方式也是大有不同。展示陈列设计要注重空间整体给受众带来的视觉感受，设计时要把握好主次结构，层次分明，能够使空间感丰富多彩，又不失整体的完整性。并注意将重点产品突出展示，重点产品附近附带销售其他产品。

展示陈列类型大致可分为珠宝类展示陈列、服装类展示陈列、医疗类展示陈列、车类展示陈列等。其特点如下。

➢ 珠宝类展示陈列设计常使用展示柜，多使用玻璃、木、金属等材料，辅以灯光照射，使产品更加耀目璀璨。

➢ 服装类展示陈列设计通常围绕墙四周和空间中心位置展示，多以展示柜、架等进行展示。

➢ 医疗类展示陈列设计通常将最需要销售的产品摆放至与人正常站立伸手触及的位置。

➢ 车类展示陈列设计通常在大型展厅，空间大、举架高，车置于展台上，整体给人一种大气的感受。

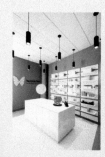
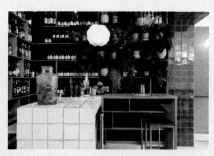
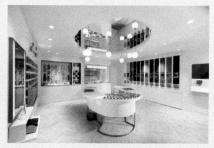

5.1　珠宝类展示陈列设计

色彩调性： 清新、优雅、精致、高贵、典雅、奢华、纯粹。

常用主题色：

| CMYK：19,100,69,0 | CMYK：80,50,0,0 | CMYK：1,15,11,0 | CMYK：56,13,47,0 | CMYK：14,1,6,0 | CMYK：32,41,4,0 |

常用色彩搭配

CMYK：19,100,69,0
CMYK：0,0,0,0

CMYK：2,11,35,0
CMYK：14,23,36,0

CMYK：15,22,0,0
CMYK：8,15,6,0

CMYK：62,6,66,0
CMYK：9,7,7,0

水晶蓝色与白色相搭配，冷色调的搭配方案整体给人一种精致、灵巧的视觉感受。

米色与奶黄色相搭配，同类色的配色方案给人一种和谐、纯净之感。

淡紫色与淡紫丁香色组合在一起，紫色系的配色方案，整体给人一种温馨、浪漫的视觉感受。

铬绿色与浅灰色相搭配，整体给人一种安静、纯洁的视觉感受。

配色速查

清脆	优雅	精致	奢华

CMYK：65,32,62,0
CMYK：50,0,51,0
CMYK：20,0,20,0
CMYK：10,8,8,0

CMYK：36,55,36,0
CMYK：18,33,19,0
CMYK：4,19,7,0
CMYK：0,0,0,0

CMYK：79,74,0,0
CMYK：6,6,67,0
CMYK：15,12,11,0
CMYK：0,0,0,0

CMYK：19,100,100,0
CMYK：15,2,79,0
CMYK：34,27,25,0
CMYK：57,88,100,46

这是一款琥珀珠宝店的店内展示陈列设计图案。高低错落的陈列窗与展示柜，好似在模仿水面波动的纹理，与墙面的装饰元素相互呼应。

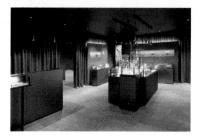

空间的摆放方式打破了传统琥珀商店复古风格的设计，通过产品、灯光以及室内装饰品的搭配营造出了极致奢华的空间氛围。

色彩点评

- 使用青色色调打造出清透、凉爽的氛围，加以粉色和绿色做点缀，使画面更具青春活力。
- 邻近色的色彩搭配方式，让整体画面更协调。

CMYK: 19,28,34,0　　CMYK: 64,65,75,21
CMYK: 2,2,0,0　　　CMYK: 78,74,78,54

推荐色彩搭配

C: 53	C: 11	C: 10	C: 93
M: 44	M: 16	M: 32	M: 88
Y: 42	Y: 32	Y: 75	Y: 89
K: 0	K: 0	K: 0	K: 80

C: 4	C: 70	C: 3	C: 94
M: 42	M: 12	M: 5	M: 73
Y: 91	Y: 4	Y: 11	Y: 35
K: 0	K: 0	K: 0	K: 0

C: 91	C: 68	C: 58	C: 0
M: 99	M: 11	M: 39	M: 0
Y: 0	Y: 33	Y: 22	Y: 0
K: 0	K: 0	K: 0	K: 0

这是一款珠宝店的展示陈列设计图案。将珠宝以展示柜的形式进行展现，并在展示柜的右侧放置带有灯光的镜子。人性化的设计方式更加方便消费者对于商品的挑选与欣赏。

杉木的展示柜能够为空间增添温暖的感觉，将其与不锈钢框架相搭配，二者之间形成了鲜明的对比。

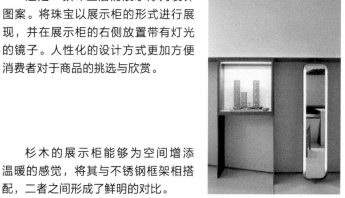

色彩点评

- 实木色的展示柜为室内营造出温暖、舒适的视觉效果。
- 将银灰色的不锈钢材质与温暖的实木色相搭配，二者营造出轻奢、高端的空间氛围。

CMYK: 37,31,32,0　　CMYK: 49,59,67,2
CMYK: 76,71,74,43　　CMYK: 1,1,1,0

推荐色彩搭配

C: 34	C: 11	C: 14	C: 20
M: 71	M: 4	M: 11	M: 50
Y: 54	Y: 93	Y: 11	Y: 66
K: 0	K: 0	K: 0	K: 0

C: 55	C: 13	C: 36	C: 0
M: 81	M: 30	M: 15	M: 0
Y: 100	Y: 37	Y: 38	Y: 0
K: 35	K: 0	K: 0	K: 0

C: 75	C: 24	C: 13	C: 66
M: 49	M: 11	M: 6	M: 43
Y: 92	Y: 1	Y: 1	Y: 13
K: 10	K: 0	K: 0	K: 0

色彩调性： 精致、平静、低调、清新、文静、安宁、雅致、平和、舒适、清净。

常用主题色：

CMYK:30,65,39,0　　CMYK:14,1,6,0　　CMYK:56,13,47,0　　CMYK:16,12,44,0　　CMYK:37,53,71,0　　CMYK:8,2,0,0

常用色彩搭配

CMYK: 30,65,39,0
CMYK: 9,7,7,0

灰玫红色与浅灰色相搭配，低明度的配色方案给人以稳重、和谐的视觉感受。

CMYK: 16,13,44,0
CMYK: 36,33,89,0

灰橘色与土著黄色相搭配，同类色的配色方案在空间中展现，整体给人一种稳重、和谐的视觉感受。

CMYK: 32,6,7,0
CMYK: 61,36,30,0

水晶蓝色与青灰色相搭配，整体给人一种安稳、沉静的视觉感受。

CMYK: 38,21,57,0
CMYK: 14,41,6,0,0

枯叶绿色与杏黄色相搭配，二者在空间中展示，整体给人一种安宁、雅致的视觉感受。

配色速查

精致

CMYK: 11,26,55,0
CMYK: 64,33,9,0
CMYK: 91,77,51,16
CMYK: 0,0,0,0

平静

CMYK: 52,0,54,0
CMYK: 15,6,13,0
CMYK: 64,32,58,0
CMYK: 81,42,87,3

低调

CMYK: 44,0,22,0
CMYK: 82,67,20,0
CMYK: 9,7,7,0
CMYK: 93,88,89,80

清新

CMYK: 24,30,62,0
CMYK: 7,12,30,0
CMYK: 42,0,51,0
CMYK: 32,0,39,0

这是一款书店的展示陈列设计图案。过山车样式的书架以及趣味性元素的组合，将该区域打造成为儿童的学习游乐场。

将书籍摆放在过山车的车道上，具有强烈的引导性，可增强儿童的学习兴趣。

色彩点评

■ 空间的配色较为丰富，采用红色、黄色和蓝色打造出丰富多彩的世界，更加符合儿童的审美习惯，从而达到吸引儿童的目的。

CMYK: 29,32,33,0　　CMYK: 50,92,97,27
CMYK: 13,32,72,0　　CMYK: 78,51,14,0

推荐色彩搭配

C: 66	C: 23	C: 11	C: 40
M: 64	M: 21	M: 9	M: 0
Y: 100	Y: 50	Y: 20	Y: 51
K: 30	K: 0	K: 0	K: 0

C: 53	C: 16	C: 12	C: 23
M: 29	M: 5	M: 38	M: 9
Y: 53	Y: 70	Y: 65	Y: 0
K: 0	K: 0	K: 0	K: 0

C: 91	C: 23	C: 58	C: 19
M: 74	M: 15	M: 33	M: 16
Y: 24	Y: 10	Y: 6	Y: 46
K: 0	K: 0	K: 0	K: 0

这是一款书店的展示陈列设计图案。该空间的创意理念是"将读者放在图书馆的中心"，将展示架倾斜放置，与台阶的方向和角度相互呼应。整体具有十足的创意性。

在每节台阶的左右两侧放置坐垫，方便读者的阅读和休息。

色彩点评

■ 空间以浅瓷青色为主色，营造出清新、明亮的空间氛围。

■ 实木色的书架与灰色的坐垫，将刺眼的瓷青色进行中和，使空间更加温馨、舒适。

CMYK: 25,2,13,0　　CMYK: 44,59,67,1
CMYK: 19,16,14,0　　CMYK: 64,56,53,2

推荐色彩搭配

C: 42	C: 40	C: 14	C: 63
M: 34	M: 40	M: 20	M: 72
Y: 32	Y: 47	Y: 30	Y: 100
K: 0	K: 0	K: 0	K: 41

C: 76	C: 42	C: 53	C: 17
M: 29	M: 19	M: 44	M: 19
Y: 70	Y: 32	Y: 42	Y: 29
K: 0	K: 0	K: 0	K: 0

C: 17	C: 34	C: 62	C: 0
M: 29	M: 17	M: 45	M: 0
Y: 52	Y: 3	Y: 22	Y: 0
K: 0	K: 0	K: 0	K: 0

5.3 服饰类展示陈列设计

色彩调性：精致、活力、淡雅、浪漫、淡雅、奢华、清新、稳重、低调。

常用主题色：

CMYK:19,100,69,0　CMYK:16,13,44,0　CMYK:18,29,13,0　CMYK:50,13,3,0　CMYK:14,23,36,0　CMYK:67,58,5

常用色彩搭配

CMYK: 15,0,5,0
CMYK: 5,19,88,0

CMYK: 40,52,22,0
CMYK: 8,15,6,0

CMYK: 56,13,47,0
CMYK: 6,4,4,0

CMYK: 30,65,39,0
CMYK: 14,23,36,0

淡青色与金色相搭配，冷暖色系的配色方案在空间中展现，整体给人一种精致、亮丽的视觉感受。

矿紫色与淡紫丁香色相搭配，同色系的配色方案为空间营造出一种淡雅、温暖的氛围。

青瓷绿色与浅灰色相搭配，在空间中展现，整体给人一种清澈、舒适的视觉感受。

灰玫红色与米色相搭配，暖色系的配色方案使空间看上去更加温馨、柔美。

配色速查

精致	活力	淡雅	浪漫

CMYK: 59,51,51,1
CMYK: 26,1,5,0
CMYK: 15,15,73,0
CMYK: 93,88,89,80

CMYK: 9,6,63,0
CMYK: 7,44,56,0
CMYK: 61,0,66,0
CMYK: 36,0,12,0

CMYK: 49,23,29,0
CMYK: 14,10,10,0
CMYK: 25,1,10,0
CMYK: 30,2,22,0

CMYK: 52,98,60,11
CMYK: 0,8,5,0
CMYK: 4,33,5,0
CMYK: 11,38,27,0

这是一款服装店的展示陈列设计图案。将服装通过衣架进行展示，使服装的样式、特点和魅力淋漓尽致地展现出来。

暗色调的空间搭配微弱的灯光，营造出神秘且尊贵的空间氛围。

色彩点评

■ 空间大面积使用黑色作底色，配以红色、黄色和绿色作点缀，为暗淡的空间增添一丝色彩，营造出高贵、华丽、梦幻、奇妙的空间氛围。

CMYK: 90,88,78,71　CMYK: 40,98,100,6
CMYK: 18,61,87,0　CMYK: 90,66,88,50

推荐色彩搭配

C: 60	C: 20	C: 12	C: 37	C: 83	C: 49	C: 12	C: 0	C: 7	C: 0	C: 12	C: 0
M: 13	M: 7	M: 15	M: 30	M: 45	M: 8	M: 15	M: 0	M: 50	M: 9	M: 15	M: 0
Y: 90	Y: 24	Y: 68	Y: 33	Y: 89	Y: 44	Y: 68	Y: 0	Y: 72	Y: 11	Y: 68	Y: 0
K: 0	K: 0	K: 0	K: 0	K: 6	K: 0	K: 0	K: 0	K: 0	K: 0	K: 0	K: 0

这是一款服装店内的展示陈列设计图案。通过人物模型将服装展现在白色的舞台上，形成了空间的视觉中心，从而使产品更加突出。

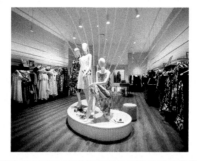

舞台上方拱形的造型向前俯冲，与店面交相辉映，起到引导受众视线的重要作用。

色彩点评

■ 棕色的木纹地板低调而沉静，起到了良好的衬托作用。

■ 白色的灯光与拱形的造型，使空间看上去更加明亮、光鲜。

CMYK: 24,38,50,0　CMYK: 52,58,71,4
CMYK: 5,11,11,0　CMYK: 26,44,55,0

推荐色彩搭配

C: 9	C: 16	C: 24	C: 93	C: 82	C: 42	C: 8	C: 0	C: 67	C: 25	C: 73	C: 6
M: 35	M: 12	M: 59	M: 88	M: 37	M: 24	M: 6	M: 0	M: 51	M: 18	M: 66	M: 3
Y: 11	Y: 11	Y: 41	Y: 89	Y: 100	Y: 36	Y: 6	Y: 0	Y: 0	Y: 0	Y: 63	Y: 19
K: 0	K: 0	K: 0	K: 80	K: 1	K: 0	K: 0	K: 0	K: 0	K: 0	K: 19	K: 0

5.4 化妆品类展示陈列设计

色彩调性： 娇艳、清凉、清新、淡雅、稳重、华美、纯净、平稳、精致。

常用主题色：

CMYK:61,36,30,0　CMYK:84,40,58,1　CMYK:30,65,39,0　CMYK:0,3,8,0　CMYK:14,23,36,0　CMYK:74,71,85,50

常用色彩搭配

CMYK: 19,100,69,0 CMYK: 67,42,18,0	CMYK: 96,78,1,0 CMYK: 0,0,0,0	CMYK: 61,78,0,0 CMYK: 11,9,9,0	CMYK: 71,14,52,0 CMYK: 14,18,79,0
青灰色与浅葱色相搭配，同类色的配色方案，整体给人一种素雅、清新的视觉感受。	蔚蓝色与白色相搭配，冷色调的颜色与纯净的白色组合在一起，打造出精致、高冷的空间效果。	紫藤色与浅灰色相搭配，整体给人一种高雅、神秘的视觉感受。	绿松石绿色与含羞草黄色相搭配，具有较强的视觉冲击力。

配色速查

娇艳	精致	清凉	清新
CMYK: 81,79,0,0 CMYK: 33,64,0,0 CMYK: 67,0,63,0 CMYK: 8,29,70,0	CMYK: 75,64,0,0 CMYK: 16,0,80,0 CMYK: 17,13,14,0 CMYK: 83,69,0,0	CMYK: 22,13,0,0 CMYK: 63,45,0,0 CMYK: 11,9,9,0 CMYK: 0,0,0,0	CMYK: 67,36,71,0 CMYK: 25,7,25,0 CMYK: 6,2,25,0 CMYK: 0,0,0,0

这是一款化妆品店的展示陈列设计图案。在空间的中心放置了一个锯齿形的展示台，将整个化妆品系列展示其上，棱角分明，为空间增添了十足的节奏感和设计感。

墙面上设有带有镜面的展示柜，搭配金属光泽的隔断，营造出极致奢华的空间氛围。

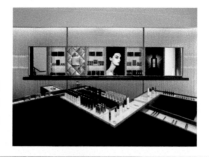

色彩点评

■ 空间以黑色和白色作底色，配以金色和银色作装饰点缀颜色，营造出奢华、精致的空间氛围。

CMYK: 88,87,72,62　CMYK: 13,10,16,0
CMYK: 46,39,43,0　CMYK: 15,21,33,0

推荐色彩搭配

C: 81	C: 34	C: 13	C: 0		C: 15	C: 12	C: 2	C: 0		C: 40	C: 12	C: 63	C: 0
M: 57	M: 16	M: 5	M: 0		M: 63	M: 15	M: 10	M: 0		M: 63	M: 9	M: 57	M: 0
Y: 0	Y: 0	Y: 0	Y: 0		Y: 65	Y: 13	Y: 9	Y: 0		Y: 49	Y: 9	Y: 53	Y: 0
K: 0	K: 0	K: 0	K: 0		K: 0	K: 0	K: 0	K: 0		K: 0	K: 0	K: 0	K: 0

这是一款化妆品店铺的展示陈列设计图案。将产品展示在中心的展示柜上，在空间形成了视觉中心，主次分明，从而使产品更加突出。

白色的灯带和银色的金属框架整齐排列，并通过角度的不同展现出旋转的效果，为空间赋予了十足的动感。

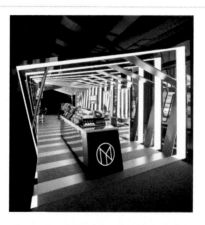

色彩点评

■ 大面积的黑色和灰色作底色，配以白色的灯带，打造了现代化的时尚购物空间。

■ 采用红色作点缀色，装点空间的同时与空间主题相互呼应。

CMYK: 88,84,83,74　CMYK: 44,36,36,0
CMYK: 1,2,3,0　CMYK: 26,83,68,0

推荐色彩搭配

C: 44	C: 38	C: 27	C: 93		C: 42	C: 76	C: 67	C: 0		C: 12	C: 5	C: 18	C: 16
M: 36	M: 31	M: 10	M: 88		M: 15	M: 50	M: 39	M: 0		M: 25	M: 7	M: 42	M: 13
Y: 0	Y: 29	Y: 21	Y: 89		Y: 24	Y: 54	Y: 75	Y: 0		Y: 71	Y: 21	Y: 39	Y: 15
K: 0	K: 0	K: 0	K: 80		K: 0	K: 2	K: 1	K: 0		K: 0	K: 0	K: 0	K: 0

色彩调性：美味、绿色、饱满、油腻、活力、清凉、温暖、纯净、清脆、鲜活。

常用主题色：

CMYK:7,68,97,0　　CMYK:37,1,17,0　　CMYK:19,100,69,0　　CMYK:0,3,8,0　　CMYK:58,0,44,0　　CMYK:14,18,79,0

常用色彩搭配

CMYK：7,68,97,0
CMYK：,0,0,0,0

CMYK：14,18,79,0
CMYK：32,6,7,0

CMYK：25,32,4,0
CMYK：18,29,13,0

CMYK：81,52,72,10
CMYK：41,0,6,0

橙红色与白色相搭配，高明度的配色方案给人一种鲜亮、热情的视觉感受。

含羞草黄色与水晶蓝色相搭配，对比的配色方案，整体给人一种精致、清新的视觉感受。

丁香色与藕荷色相搭配，同类色的配色方案，给人一种淡雅、温馨的视觉感受。

清漾青色与白青色相搭配，同类色的配色方案，整体给人一种清凉、自然的视觉感受。

配色速查

美味	绿色	饱满	油腻

CMYK: 0,46,91,0
CMYK: 14,18,76,0
CMYK: 8,80,90,0
CMYK: 56,67,98,21

CMYK: 62,6,66,0
CMYK: 38,0,54,0
CMYK: 3,24,73,0
CMYK: 47,9,11,0

CMYK: 8,82,44,0
CMYK: 11,5,87,0
CMYK: 14,18,61,0
CMYK: 46,100,100,17

CMYK: 5,19,88,0
CMYK: 4,36,78,0
CMYK: 36,1,84,0
CMYK: 46,89,100,14

这是一款甜品店的展示陈列设计图案。将展示柜放置在空间的中心位置，形成了空间的视觉中心，抓住消费者的眼球，从而达到促进消费的目的。

色彩点评

■ 粉色系的空间搭配柔软的天鹅绒材质，营造出优雅、甜美的空间氛围。

■ 加以白色的灯光和实木色的展示柜，使空间看上去更加精致、温馨。

在展示柜的上方配有椭圆形的灯带，白色的灯光使甜品得到更完美地展示，同时也营造出简约、甜蜜的空间氛围。

CMYK: 45,66,56,1　CMYK: 55,80,81,28
CMYK: 20,25,36,0　CMYK: 2,2,1,0

推荐色彩搭配

C: 67	C: 7	C: 47	C: 56
M: 77	M: 8	M: 22	M: 13
Y: 71	Y: 6	Y: 44	Y: 59
K: 38	K: 0	K: 0	K: 0

C: 84	C: 54	C: 37	C: 0
M: 52	M: 24	M: 1	M: 0
Y: 100	Y: 22	Y: 4	Y: 0
K: 18	K: 0	K: 0	K: 0

C: 70	C: 29	C: 16	C: 0
M: 100	M: 38	M: 36	M: 0
Y: 42	Y: 13	Y: 18	Y: 0
K: 4	K: 0	K: 0	K: 0

这是一款食品类商店的展示陈列设计图案。采用天然材料制作而成的圆形展示柜，具有十足的创意性，使简约的空间更具设计感，增添了一丝活力。

空间设计打破常规，独特的展示柜造型成功地吸引了消费者的眼球，让人印象深刻。

色彩点评

■ 白色的墙面和黑色的展示柜，搭配灰色的地砖，营造出简约、复古、纯净的空间氛围。

■ 配以实木色和绿色作点缀，为单一的空间增添了生机与活力。

CMYK: 8,7,7,0　　CMYK: 85,81,84,71
CMYK: 11,16,31,0　CMYK: 76,60,100,31

推荐色彩搭配

C: 0	C: 2	C: 0	C: 42
M: 61	M: 37	M: 91	M: 75
Y: 92	Y: 91	Y: 94	Y: 100
K: 0	K: 0	K: 0	K: 5

C: 59	C: 4	C: 7	C: 36
M: 76	M: 42	M: 29	M: 29
Y: 2	Y: 56	Y: 45	Y: 27
K: 0	K: 0	K: 0	K: 0

C: 34	C: 66	C: 23	C: 90
M: 16	M: 48	M: 33	M: 71
Y: 7	Y: 35	Y: 3	Y: 35
K: 0	K: 0	K: 3	K: 1

5.6 运动类展示陈列设计

色彩调性： 活力、稳重、优雅、深邃、雄厚、健康、积极、热情、青春。

常用主题色：

CMYK:6,8,72,0　　CMYK:96,74,40,3　　CMYK:71,14,52,0　　CMYK:8,80,91,0　　CMYK:27,100,100,0　　CMYK:75,8,75,0

常用色彩搭配

CMYK: 6,8,72,0
CMYK: 4,3,40,0

香蕉黄色与香槟黄色相互搭配，黄色系的同类色，给人一种鲜活、明亮的视觉感受。

CMYK: 8,2,0,0
CMYK: 75,69,66,28

爱丽丝蓝色与黑色相搭配，二者之间对比效果明显，整体给人一种深邃且清凉的视觉感受。

CMYK: 100,91,47,8
CMYK: 27,100,100,0

午夜蓝色与威尼斯红色相搭配，二者互为对比色，具有较强的视觉冲击力。

CMYK: 0,46,91,0
CMYK: 62,6,66,0

橙色与铬绿色相搭配，冷暖色的配色方案搭配在一起，打造出充满生机与活力的空间效果。

配色速查

活力

CMYK: 8,14,77,0
CMYK: 67,14,85,0
CMYK: 87,74,0,0
CMYK: 17,0,5,0

稳重

CMYK: 94,72,64,33
CMYK: 76,53,51,2
CMYK: 3,37,40,0
CMYK: 93,88,89,80

优雅

CMYK: 48,99,100,22
CMYK: 68,80,74,47
CMYK: 10,11,9,0
CMYK: 25,60,42,0

深邃

CMYK: 70,11,67,0
CMYK: 29,18,22,0
CMYK: 89,62,95,44
CMYK: 12,9,9,0

这是一款以游泳为主题的服装店展示陈列设计图案。将产品展示在带有隔断的展示柜内，有助于消费者挑选产品。

通过模特的姿势、展示牌的画面和灯光的颜色与游泳的主题相互呼应，引起消费者的共鸣。

- 蓝色调的空间与游泳的主题相互呼应，营造出清凉、深远的空间氛围。
- 以黑色和白色作底色，能够将主色蓝色更好地进行衬托。

CMYK: 71,42,7,0　　CMYK: 88,84,67,50
CMYK: 0,0,1,0　　　CMYK: 85,79,81,66

推荐色彩搭配

C: 55	C: 95	C: 12	C: 0
M: 82	M: 94	M: 9	M: 0
Y: 71	Y: 33	Y: 9	Y: 0
K: 21	K: 2	K: 9	K: 0

C: 63	C: 10	C: 8	C: 0
M: 18	M: 9	M: 54	M: 0
Y: 29	Y: 9	Y: 59	Y: 0
K: 0	K: 0	K: 0	K: 0

C: 80	C: 32	C: 12	C: 51
M: 92	M: 38	M: 29	M: 42
Y: 0	Y: 0	Y: 13	Y: 39
K: 0	K: 0	K: 0	K: 25

这是一款运动品牌的服装店展示陈列设计图案。将产品单独展示在充满未来感的蝶形展示台中，使产品的魅力得以充分展现。

木质的蝶形展示搭配条形的灯光，强烈的线条展示增强了空间的动感和流畅性。

- 整体采用强烈的冷暖色对比，使空间产生强烈的视觉冲击力。

CMYK: 71,71,79,42　CMYK: 6.14,20,0
CMYK: 46,98,96,17　CMYK: 89,76,48,12

推荐色彩搭配

C: 11	C: 13	C: 46	C: 43
M: 25	M: 20	M: 51	M: 21
Y: 39	Y: 53	Y: 68	Y: 15
K: 0	K: 0	K: 0	K: 0

C: 87	C: 22	C: 34	C: 76
M: 49	M: 11	M: 2	M: 70
Y: 100	Y: 18	Y: 22	Y: 67
K: 13	K: 0	K: 0	K: 33

C: 42	C: 68	C: 27	C: 13
M: 96	M: 64	M: 21	M: 10
Y: 96	Y: 60	Y: 20	Y: 10
K: 9	K: 12	K: 0	K: 0

5.7 家具类展示陈列设计

色彩调性： 沉稳、生机、热情、温和、雅致、奢华、热情、时尚。

常用主题色：

CMYK:14,23,36,0　CMYK:6,56,94,0　CMYK:4,41,22,0　CMYK:0,3,8,0　CMYK:14,23,36,0　CMYK:100,100,59,22

常用色彩搭配

CMYK: 14,23,36,0 CMYK: 93,88,89,80	CMYK: 37,53,71,0 CMYK: 13,10,10,0	CMYK: 56,13,47,0 CMYK: 1,15,11,0	CMYK: 59,84,100,48 CMYK: 16,43,44,0

米色与黑色相搭配，整体给人一种温暖、沉稳的视觉感受。

在驼色的空间添加浅灰色，使温馨的空间变得更加明亮、温馨。

青瓷绿色与浅粉色相搭配，二者在空间中展现，整体营造出清新、明亮的空间效果。

巧克力色与灰橘色相搭配，整体给人一种低沉、稳重的视觉感受。

配色速查

沉稳

CMYK: 39,43,70,0
CMYK: 71,65,93,38
CMYK: 25,19,42,0
CMYK: 0,0,0,0

生机

CMYK: 85,44,100,7
CMYK: 64,34,64,0
CMYK: 40,6,41,0
CMYK: 16,10,13,0

热情

CMYK: 87,67,5,0
CMYK: 69,42,0,0
CMYK: 18,11,74,0
CMYK: 15,29,73,0

温和

CMYK: 56,74,54,5
CMYK: 35,76,43,0
CMYK: 15,14,12,0
CMYK: 13,42,17,0

这是一款家具展厅的展示陈列设计图案。展示台上的椅子造型独特，将其突出展示，更能够引起消费者的注意。

在空间中摆放一组桌椅，使空间显得更加丰富和精美，营造出精致、温馨且具有吸引力的空间氛围。

色彩点评

- 空间以浅色调的香槟色作背景，营造出温馨、平和的空间氛围。
- 配以绿色和红色作点缀，避免了单调的配色带来的审美疲劳，使空间色彩更加丰富、细腻。

CMYK: 28,39,44,0　CMYK: 88,69,78,49
CMYK: 50,99,98,28　CMYK: 18,21,23,0

推荐色彩搭配

C: 40	C: 32	C: 65	C: 63
M: 90	M: 25	M: 66	M: 93
Y: 58	Y: 24	Y: 57	Y: 75
K: 1	K: 0	K: 10	K: 50

C: 99	C: 48	C: 9	C: 56
M: 87	M: 36	M: 7	M: 57
Y: 0	Y: 0	Y: 7	Y: 45
K: 0	K: 0	K: 0	K: 0

C: 56	C: 18	C: 39	C: 62
M: 71	M: 30	M: 35	M: 55
Y: 100	Y: 40	Y: 36	Y: 54
K: 25	K: 0	K: 0	K: 2

这是一款灯饰的展示陈列设计图案。经典的白色玻璃球搭配极简风格的纯色空间，营造出纯粹、精练的空间氛围。

将产品分别展示在极致简约的室内外空间，使空间更具层次感。

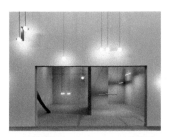

色彩点评

- 纯净的白色和黄色相搭配，在灯光的照耀下整个空间显得格外精致

CMYK: 25,18,15,0　　CMYK: 30,32,73,0
CMYK: 62,69,100,32　CMYK: 2,5,10,0

推荐色彩搭配

C: 49	C: 3.	C: 28	C: 0
M: 75	M: 30	M: 25	M: 0
Y: 100	Y: 67	Y: 42	Y: 0
K: 15	K: 0	K: 0	K: 0

C: 100	C: 25	C: 28	C: 47
M: 90	M: 15	M: 21	M: 43
Y: 28	Y: 6	Y: 19	Y: 44
K: 0	K: 0	K: 0	K: 0

C: 31	C: 6	C: 34	C: 39
M: 36	M: 9	M: 31	M: 69
Y: 43	Y: 12	Y: 33	Y: 100
K: 0	K: 0	K: 0	K: 2

5.8 医疗类展示陈列设计

色彩调性： 正规、清新、低调、安全、健康、纯净、稳重、沉稳。

常用主题色：

CMYK:32,6,7,0 CMYK:62,6,66,0 CMYK:37.1,17,0 CMYK:0,3,8,0 CMYK:96.74.40.3 CMYK:80,68,37,1

常用色彩搭配

CMYK: 32,6,7,0 CMYK: 0,0,0,0	CMYK: 80,68,37,1 CMYK: 56,13,47,0	CMYK: 71,33,20,0 CMYK: 6,8,72,0	CMYK: 14,23,36,0 CMYK: 100,100,59,22

冷色调的水晶蓝色与纯净的白色相搭配，整体给人一种纯净、整洁的视觉感受。 | 水墨蓝色与青瓷绿色相搭配，冷色调的配色方案，整体给人一种稳重、健康的视觉感受。 | 青蓝色与香蕉黄色相搭配，对比色的配色方案，鲜艳、刺眼，使空间更加明亮，有朝气。 | 万寿菊黄色与灰色相搭配，以灰色作底色配以鲜亮的万寿菊黄色，使整体效果更加抢眼。

配色速查

正规	稳重	清新	低调

CMYK: 53,13,16,0 CMYK: 13,0,63,0 CMYK: 30,23,22,0 CMYK: 8,8,7,0	CMYK: 85,81,21,0 CMYK: 36,0,44,0 CMYK: 93,88,89,80 CMYK: 0,0,0,0	CMYK: 76,27,42,0 CMYK: 44,6,21,0 CMYK: 15,2,49,0 CMYK: 11,8,12,0	CMYK: 96,97,36,3 CMYK: 14,27,74,0 CMYK: 72,64,61,16 CMYK: 26,18,0,0

这是一款药房的展示陈列设计图案。将产品展示在吧台后方的展示柜上，并配以明确的图案与文字标识，突出了空间的主题。

吧台与地板砖的图案相连，起到视觉引导的作用，空间配以明暗有别的灯光，使空间主次更加分明。

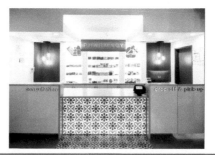

■ 空间以灰色和白色作底色，配以能够使人平静、安稳的蓝色作点缀，与空间的主题相互呼应。

CMYK: 33,28,27,0　　CMYK: 11,8,9,0
CMYK: 81,51,16,0　　CMYK: 68,56,47,1

推荐色彩搭配

C: 82	C: 56	C: 5	C: 93
M: 71	M: 47	M: 3	M: 88
Y: 12	Y: 44	Y: 26	Y: 89
K: 0	K: 0	K: 0	K: 80

C: 8	C: 91	C: 93	C: 0
M: 84	M: 87	M: 88	M: 0
Y: 72	Y: 13	Y: 89	Y: 0
K: 0	K: 0	K: 80	K: 0

C: 93	C: 53	C: 19	C: 21
M: 74	M: 0	M: 4	M: 11
Y: 29	Y: 71	Y: 21	Y: 47
K: 0	K: 0	K: 0	K: 0

这是一款药店的展示陈列设计图案。展示柜和展示盒的陈列方式，将不同类型的产品分开展示，更加方便消费者的挑选。

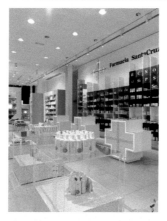

在展示柜上标有不同的化学元素符号，并配以渐变颜色，使空间看上去更加井井有条。

CMYK: 15,10,8,0　　CMYK: 12,13,83,0
CMYK: 89,55,88,25　　CMYK: 18,87,54,0

色彩点评

■ 空间配色艳丽，以白色作底色，配以高明度的黄色、红色、绿色、橙色，营造出鲜明、耀眼的空间氛围。

■ 渐变色的展示柜，使空间看上去更具生机与活力。

推荐色彩搭配

C: 65	C: 86	C: 47	C: 16
M: 44	M: 74	M: 35	M: 9
Y: 0	Y: 21	Y: 20	Y: 0
K: 0	K: 0	K: 0	K: 0

C: 65	C: 27	C: 82	C: 16
M: 55	M: 0	M: 53	M: 3
Y: 47	Y: 36	Y: 100	Y: 20
K: 1	K: 0	K: 21	K: 0

C: 88	C: 35	C: 12	C: 48
M: 70	M: 25	M: 8	M: 39
Y: 4	Y: 19	Y: 40	Y: 91
K: 0	K: 0	K: 0	K: 0

色彩调性： 浪漫、沉稳、华丽、清新、积极、热情、甜蜜、浪漫、炫酷、健康。

常用主题色：

CMYK:8,80,90,0　　CMYK:7,68,97,0　　CMYK:8,60,24,0　　CMYK:32,41,4,0　　CMYK:67,59,56,6　　CMYK:89,51,77,13

常用色彩搭配

CMYK: 8,80,90,0
CMYK: 14,23,36,0

橙色与米色相搭配，整体给人一种热情、积极的视觉感受。

CMYK: 46,11,3,0
CMYK: 61,36,30,0

天青色与青灰色相搭配，整体给人一种安定、稳重的视觉感受。

CMYK: 37,53,71,0
CMYK: 14,23,36,0

驼色与米色相搭配，同类色的配色方案，营造出温馨、舒适的空间氛围。

CMYK: 20,49,10,0
CMYK: 11,8,8,0

蔷薇紫色与浅灰色相搭配，在空间中展示，整体给人一种浪漫、甜美的视觉感受。

配色速查

浪漫

CMYK: 39,89,28,0
CMYK: 24,55,13,0
CMYK: 24,31,16,0
CMYK: 1,21,0,0

沉稳

CMYK: 87,78,0,0
CMYK: 79,73,18,0
CMYK: 18,13,13,0
CMYK: 14,12,0,0

华丽

CMYK: 60,76,100,39
CMYK: 16,58,85,0
CMYK: 9,38,56,0
CMYK: 14,10,18,0

清新

CMYK: 83,41,100,3
CMYK: 59,14,62,0
CMYK: 23,7,21,0
CMYK: 28,6,0,0

这是一款酒吧的展示陈列设计图案。对称式的空间布局，并在空间的中心设有环形的吧台和座椅，现代风格的设计方式为空间营造出高端、奢华的空间氛围。

与嘈杂的酒吧氛围不同，该空间将酒品陈列在高挑的展示柜中，高雅、精致。

色彩点评

■ 空间整体为暗色调，以黑色作底色，配以水墨蓝色和红棕色相搭配的座椅，使空间看上去更加低调奢华。

CMYK: 86,83,71,57　CMYK: 13,16,12,0
CMYK: 54,86,85,33　CMYK: 76,64,50,6

推荐色彩搭配

C: 80	C: 12	C: 65	C: 40
M: 53.	M: 8	M: 56	M: 21
Y: 18	Y: 7	Y: 53	Y: 13
K: 0	K: 0	K: 2	K: 0

C: 17	C: 52	C: 47	C: 22
M: 79	M: 68	M: 45	M: 24
Y: 88	Y: 69	Y: 79	Y: 59
K: 0	K: 8	K: 0	K: 0

C: 74	C: 28	C: 10	C: 17
M: 74	M: 49	M: 36	M: 15
Y: 0	Y: 18	Y: 0	Y: 13
K: 0	K: 0	K: 0	K: 0

这是一款甜品屋的展示陈列设计图案。吧台和后方的展示柜上摆放着绿植和简单的配饰，营造出轻松、惬意的就餐环境。

室内的设计灵感来源于糖分子和晶体的形式，将其展示在楼梯和吧台吊灯部分，营造出甜美、温馨的空间氛围。

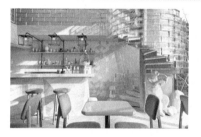

色彩点评

■ 浅色系的空间，使用实木色和薄荷绿色相搭配，打造出温馨而朴实的空间氛围。

■ 玫瑰金色的吊灯和大理石的吧台为空间增添了几许现代和奢华感。

CMYK: 9,7,4,0　　　CMYK: 25,20,26,0
CMYK: 33,38,18,0　　CMYK: 39,71,73,1

推荐色彩搭配

C: 80	C: 40	C: 11	C: 46
M: 27	M: 3	M: 5	M: 36
Y: 77	Y: 32	Y: 58	Y: 58
K: 0	K: 0	K: 0	K: 0

C: 24	C: 33	C: 53	C: 82
M: 17	M: 71	M: 45	M: 78
Y: 82	Y: 83	Y: 43	Y: 76
K: 0	K: 0	K: 0	K: 59

C: 44	C: 470	C: 19	C: 49
M: 100	M: 45	M: 19	M: 47
Y: 100	Y: 80	Y: 31	Y: 66
K: 13	K: 4	K: 0	K: 25

5.10 车类展示陈列设计

色彩调性： 科技、精致、商务、绅士、沉稳、低调、奢华、高端。

常用主题色：

CMYK:80,36,37,1　CMYK:67,59,56,6　CMYK:16,91,80,0　CMYK:0,3,8,0　CMYK:88,100,31,0　CMYK:90,61,100,44

常用色彩搭配

CMYK: 80,678,37,1
CMYK: 67,59,56,6

CMYK: 89,51,77,13
CMYK: 14,11,10,0

CMYK: 5,19,88,0
CMYK: 49,79,100,18

CMYK: 68,71,14,0
CMYK: 40,33,28,0

水墨蓝色与深灰色搭配，整体给人一种稳重、低沉的视觉感受。

铬绿色与浅灰色相搭配，整体给人一种低调、沉稳的视觉感受。

金色与重褐色相搭配，邻近色的搭配方案营造出高贵、华丽的空间氛围。

江户紫色与深灰色相搭配，暗色系的配色方案，整体给人一种神秘、优雅的视觉感受。

配色速查

科技

CMYK: 93,88,89,80
CMYK: 38,41,0,0
CMYK: 64,69,0,0
CMYK: 12,21,0,0

精致

CMYK: 16,16,79,0
CMYK: 44,62,1,0
CMYK: 44,24,0,0
CMYK: 29,13,0,0

商务

CMYK: 87,73,33,1
CMYK: 48,39,37,0
CMYK: 54,36,11,0
CMYK: 31,14,0,0

绅士

CMYK: 100,100,54,6
CMYK: 46,55,76,1
CMYK: 68,68,70,26
CMYK: 14,13,56,0

这是一款汽车展览的展示陈列设计图案。将产品以展示台的方式呈现在受众眼前，更容易引导受众的视线，从而达到突出产品的目的。

展示墙独特而又简约的框架为空间增添了十足的科技感。流畅的线条搭配多方位的简约圆形灯光的照射，使产品更加显眼。

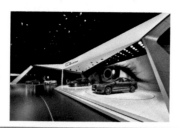

色彩点评

■ 空间主要以黑、白、灰为主色，配以汽车本身的红色、黄色和蓝色，营造出炫酷的视觉效果。

CMYK: 78,69,59,20 CMYK: 18,13,6,0
CMYK: 91,88,77,69 CMYK: 53,97,68,22

推荐色彩搭配

C: 90	C: 20	C: 18	C: 10
M: 61	M: 19	M: 13	M: 7
Y: 100	Y: 88	Y: 49	Y: 23
K: 45	K: 0	K: 0	K: 0

C: 93	C: 27	C: 48	C: 9
M: 93	M: 24	M: 40	M: 0
Y: 0	Y: 1	Y: 31	Y: 51
K: 0	K: 0	K: 0	K: 0

C: 56	C: 82	C: 49	C: 19
M: 15	M: 71	M: 28	M: 11
Y: 49	Y: 50	Y: 0	Y: 5
K: 0	K: 11	K: 0	K: 0

这是一款自行车体验店的展示陈列设计图案。使用升降架将产品悬浮在半空中，同时使用展示柜和展示盒的陈列方式，每种不同的陈列方式都能够给用户不同的观感和体验。

根据产品的位置来设定灯光的位置，在照亮空间的同时也能够使产品得到更加完美地展现。

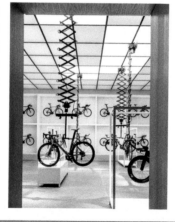

色彩点评

■ 空间内以黑、白、灰三种颜色为主，营造出炫酷、时尚、简约的空间氛围。

■ 实木色的边框为清冷的空间增添了一丝温暖。

CMYK: 18,14,13,0 CMYK: 83,77,81,62
CMYK: 1,2,0,0 CMYK: 47,49,69,0

推荐色彩搭配

C: 73	C: 59	C: 57	C: 35
M: 55	M: 23	M: 5	M: 1
Y: 21	Y: 73	Y: 19	Y: 11
K: 0	K: 0	K: 0	K: 0

C: 66	C: 46	C: 16	C: 15
M: 66	M: 46	M: 18	M: 11
Y: 0	Y: 7	Y: 0	Y: 11
K: 0	K: 0	K: 0	K: 0

C: 33	C: 46	C: 16	C: 15
M: 24	M: 46	M: 18	M: 11
Y: 53	Y: 7	Y: 0	Y: 11
K: 0	K: 0	K: 0	K: 0

6

第6章

展示陈列设计的风格

　　展示陈列设计的风格是由多种灯光、色彩、装饰品和展品自身等元素共同决定的，根据展品不同的本质和属性，需要设定好与其相对应的展示陈列的风格，例如：华丽、复古、甜美、简约、异国风情、科技、个性、自然、商务、素雅、轻奢、前卫等。

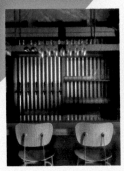

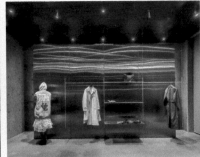

色彩调性： 奢华、高级、浓厚、辉煌、冷艳、高尚、典雅、典雅。

常用主题色：

CMYK=1,38,88,0　CMYK=63,0,9,0　CMYK=74,39,90,0　CMYK=37,46,90,0　CMYK=89,74,0,0　CMYK=59,82,0,0　CMYK=93,88,89,80

常用色彩搭配

CMYK: 1,38,88,0
CMYK: 49,58,100,5

橙黄色搭配深驼色，整体给人一种繁华、高贵的视觉感受。

CMYK: 51,81,89,22
CMYK: 68,31,43,0

博朗底酒红色搭配孔雀绿色，整体给人一种低调、奢华的视觉感受。

CMYK: 58,100,42,2
CMYK: 14,0,6,0

三色堇紫色搭配白青色，整体给人一种高雅、唯美的视觉感受。

CMYK: 35,11,6,0
CMYK: 90,81,52,20

橙红色搭配水青色，互补色的搭配给人一种强烈、鲜明的视觉感受。

配色速查

奢华	高级	浓厚	辉煌

CMYK: 12,44,90,0
CMYK: 38,50,90,0
CMYK: 39,36,46,0
CMYK: 67,75,100,51

CMYK: 58,80,94,40
CMYK: 68,31,42,0
CMYK: 42,52,52,0
CMYK: 84,72,77,51

CMYK: 17,22,53,0
CMYK: 58,74,100,33
CMYK: 93,88,89,80
CMYK: 0,0,0,0

CMYK: 7,987,0
CMYK: 0,55,91,0
CMYK: 3,32,90,0
CMYK: 44,39,100,0

这是一款家具的展示陈列设计图案。空间搭配以金色为主题，灯光的照耀使空间更加流光溢彩，为人们带来一个金色的、梦幻的世界。

将家具摆放在单独的空间进行展示，可以更加完美地展示出产品的魅力。

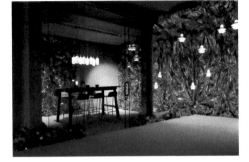

色彩点评

■ 金色象征着高贵与荣华，利用大面积的金色来装点空间，整体给人一种华美、富丽的视觉感受。

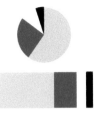

CMYK: 16,14,50,0　CMYK: 52,58,86,6
CMYK: 3,3,5,0　CMYK: 79,83,83,68

推荐色彩搭配

C: 19	C: 3	C: 76	C: 5
M: 19	M: 9	M: 53	M: 0
Y: 0	Y: 39	Y: 100	Y: 11
K: 0	K: 0	K: 19	K: 0

C: 9	C: 0	C: 35	C: 57
M: 39	M: 20	M: 0	M: 97
Y: 0	Y: 28	Y: 12	Y: 56
K: 0	K: 0	K: 0	K: 13

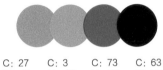

C: 27	C: 3	C: 73	C: 63
M: 40	M: 49	M: 54	M: 77
Y: 56	Y: 84	Y: 28	Y: 100
K: 0	K: 0	K: 0	K: 47

这是一家面包店的展示陈列设计图案。将具有历史感的材料与现代的装修方式相结合，装修出了时尚、独特且具有观赏价值的店面，让人流连忘返。

将地面和装饰的线条，采用镜面的方式反射出来，放大了整个空间。

色彩点评

■ 古铜色搭配孔雀绿色，营造出一种复古、时尚、金碧辉煌的视觉效果。

■ 绿色的大理石地面，与墙壁的颜色相互呼应，整体效果和谐统一。

CMYK: 46,66,74,4　CMYK: 90,63,71,30
CMYK: 14,6,19,0　CMYK: 45,49,51,0

推荐色彩搭配

C: 16	C: 16	C: 42	C: 6
M: 58	M: 35	M: 100	M: 5
Y: 17	Y: 0	Y: 100	Y: 5
K: 0	K: 0	K: 9	K: 0

C: 85	C: 63	C: 2	C: 0
M: 48	M: 43	M: 25	M: 41
Y: 56	Y: 0	Y: 60	Y: 56
K: 2	K: 0	K: 0	K: 0

C: 26	C: 5	C: 42	C: 1
M: 57	M: 2	M: 5	M: 24
Y: 91	Y: 49	Y: 0	Y: 42
K: 0	K: 0	K: 0	K: 0

色彩调性: 怀旧、平和、经典、浓郁、稳重、珍贵、醇厚、温馨。

常用主题色:

CMYK=58,31,28,0 CMYK=10,18,0,0 CMYK=58,54,61,2 CMYK=23,43,72,0 CMYK=89,54,100,24 CMYK=52,67,71,8 CMYK=31,28,31,0

常用色彩搭配

CMYK: 30,65,39,0
CMYK: 14,23,36,0

CMYK: 35,36,67,0
CMYK: 22,19,20,0

CMYK: 8,15,6,0
CMYK: 16,13,43,0

CMYK: 89,51,77,13
CMYK: 39,21,57,0

灰玫红色与米色搭配在一起,整体给人一种平和、低调的视觉感受。

浅卡其黄色与灰色搭配在一起,整体给人一种灰暗、平淡的视觉感受。

灰橘色搭配淡紫丁香色,整体给人一种和雅、幽静的视觉感受。

铬绿色与枯叶绿色进行搭配,整体给人一种复古、怀旧的视觉感受。

配色速查

怀旧	平和	经典	浓郁

CMYK: 14,23,36,0
CMYK: 62,68,100,32
CMYK: 46,48,64,0
CMYK: 45,36,64,0

CMYK: 38,64,63,0
CMYK: 17,37,33,0
CMYK: 18,24,39,0
CMYK: 41,58,24,0

CMYK: 40,38,57,0
CMYK: 20,22,31,0
CMYK: 69,53,72,8
CMYK: 41,51,47,0

CMYK: 60,59,70,10
CMYK: 35,36,67,0
CMYK: 58,34,43,0
CMYK: 56,77,94,31

这是一款酒店的展示陈列设计图案。红木打造出的楼梯拥有极致优雅的细节，搭配上混凝土的地面，奢华与朴素结合，营造出复古、典雅的空间效果。

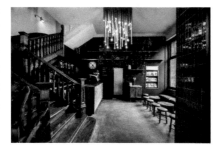

棚顶灯饰醒目、华丽，搭配上轻松、自由摆放的绿植，将复古、精致与松散进行大胆的搭配，让旅居生活更加轻松自如。

CMYK: 55,69,77,16 CMYK: 33,24,24,0
CMYK: 69,77,77,47 CMYK: 74,57,87,22

色彩点评

- 柔和舒适的暖色调使整体效果更加温馨舒适，为旅客带来如家一般的视觉体验。
- 深棕色与绿色相搭配，整体给人一种复古、典雅的视觉效果。

推荐色彩搭配

C: 54	C: 89	C: 38	C: 0
M: 71	M: 58	M: 25	M: 3
Y: 100	Y: 69	Y: 27	Y: 5
K: 22	K: 20	K: 0	K: 0

C: 56	C: 24	C: 75	C: 63
M: 24	M: 37	M: 36	M: 76
Y: 23	Y: 49	Y: 28	Y: 100
K: 0	K: 0	K: 0	K: 46

C: 88	C: 48	C: 63	C: 93
M: 49	M: 100	M: 85	M: 88
Y: 100	Y: 100	Y: 83	Y: 89
K: 15	K: 23	K: 52	K: 80

这是一款电影院的展示陈列设计图案。墨绿色的天鹅绒窗帘，避光性极强，搭配相同材质的沙发，营造出一种轻松惬意、端庄典雅的空间氛围。

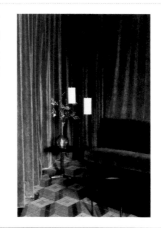

多边形组合而成的地砖，通过颜色的变化搭配出立体的效果，使空间整体的层次感更加强烈。

CMYK: 78,62,68,23 CMYK: 89,71,78,52
CMYK: 6,3,5,0 CMYK: 13,33,35,0

色彩点评

- 大面积的墨绿色浓郁又不失生机，典雅又不失神秘，为空间营造出精致、高雅的视觉效果。
- 白色的吊灯点亮整个空间，为稍带沉闷的空间带来一丝光亮。

推荐色彩搭配

C: 57	C: 20	C: 100	C: 0
M: 60	M: 16	M: 98	M: 3
Y: 100	Y: 16	Y: 50	Y: 6
K: 14	K: 0	K: 15	K: 0

C: 0	C: 55	C: 53	C: 0
M: 15	M: 100	M: 47	M: 2
Y: 6	Y: 100	Y: 43	Y: 1
K: 0	K: 46	K: 0	K: 0

C: 54	C: 7	C: 0	C: 0
M: 35	M: 9	M: 20	M: 0
Y: 16	Y: 45	Y: 18	Y: 0
K: 0	K: 0	K: 0	K: 0

色彩调性：香甜、温柔、可爱、甜美、温暖、喜悦、甜蜜、浪漫、温馨、热情。

常用主题色：

CMYK=6,25,0,0　CMYK=22,56,0,0　CMYK=4,85,66,0　CMYK=7,78,0,0　CMYK=29,62,0,0　CMYK=38,65,54,0　CMYK=21,29,28,0

常用色彩搭配

CMYK: 42,69,60,1
CMYK: 21,27,24,0

铁锈红色搭配卡其色，整体给人一种温暖、温馨的视觉感受。

CMYK: 34,36,25,0
CMYK: 11,55,43,0

深灰色搭配深鲑红色，整体给人一种醇厚、浓郁的视觉感受。

CMYK: 4,35,0,0
CMYK: 31,80,9,0

粉色搭配锦葵紫色，整体给人一种浪漫、甜美的视觉感受。

CMYK: 9,25,0,0
CMYK: 88,85,55,27

淡紫色搭配铁青色，为空间在甜美、温顺的效果中增添了一丝稳重。

配色速查

香甜

CMYK: 22,43,12,0
CMYK: 10,32,0,0
CMYK: 13,49,36,0
CMYK: 0,0,0,0

可爱

CMYK: 11,77,55,0
CMYK: 5,28,0,0
CMYK: 4,25,23,0
CMYK: 0,0,0,0

温馨

CMYK: 2,38,20,0
CMYK: 22,57,38,0
CMYK: 25,28,6,0
CMYK: 12,40,0,0

热情

CMYK: 1,67,42,0
CMYK: 2,24,12,0
CMYK: 45,100,100,15
CMYK: 59,88,81,45

这是一款甜品店的展示陈列设计图案。对称摆放的桌椅，通过弧形的线条和细腻柔软的纹理搭配让空间充满甜蜜、精美的视觉效果。

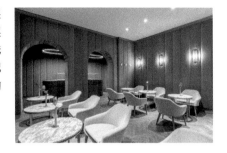

空间的细节处理，灵感来源于泡芙，松软、顺滑、柔和，将泡芙的形象融入整个空间，打造出一个优雅、甜美的就餐空间。

CMYK: 31,55,43,0　CMYK: 25,32,34,0
CMYK: 17,16,12,0　CMYK: 23,26,23,0

色彩点评

■ 空间大面积以粉色系为主，并为甜美、温馨的空间氛围搭配上金铜色的装饰，精美且闪亮，使空间充满了甜蜜、优雅的氛围。

推荐色彩搭配

C: 0	C: 1	C: 2	C: 36	C: 13	C: 2	C: 57	C: 14	C: 4	C: 65	C: 5	C: 0
M: 19	M: 5	M: 28	M: 74	M: 28	M: 70	M: 82	M: 95	M: 55	M: 100	M: 87	M: 52
Y: 15	Y: 9	Y: 1	Y: 28	Y: 0	Y: 0	Y: 0	Y: 24	Y: 12	Y: 21	Y: 33	Y: 51
K: 0	K: 0	K: 0	K: 0	K: 0	K: 0	K: 0	K: 0	K: 0	K: 0	K: 0	K: 0

这是一款甜品店的展示陈列设计图案。手写体的装饰性文字和云状的吊灯创造了一个充满特色的空间，明快的设计风格让来往的顾客流连忘返。

将传统与现实相结合，在空间中创建一道起伏的石墙，利用不规则的形状打破了空间的沉静。

色彩点评

■ 空间设计以"金粉食家"为设计主题，以金色和粉色为设计主色，与主题相互呼应，同时通过两种颜色的搭配，为空间整体营造了浪漫、天真的视觉效果。

■ 白色的吊灯和大理石桌面提高了空间的亮度。

CMYK: 39,56,59,0　CMYK: 18,17,20,0
CMYK: 45,55,70,1　CMYK: 8,9,10,0

推荐色彩搭配

C: 0	C: 0	C: 1	C: 0	C: 0	C: 0	C: 0	C: 50	C: 0	C: 0	C: 31	C: 47
M: 19	M: 31	M: 15	M: 26	M: 26	M: 45	M: 10	M: 99	M: 43	M: 20	M: 0	M: 50
Y: 5	Y: 9	Y: 37	Y: 32	Y: 32	Y: 5	Y: 12	Y: 82	Y: 35	Y: 23	Y: 22	Y: 52
K: 0	K: 0	K: 0	K: 2	K: 0	K: 0	K: 0	K: 24	K: 0	K: 0	K: 0	K: 0

色彩调性：内涵、新颖、温厚、民族、浓郁。

常用主题色：

CMYK=58,99,67,31　CMYK=7,80,58,0　CMYK=97,87,0,0　CMYK=32,0,27,0　CMYK=100,92,64,48　CMYK=67,94,35,1　CMYK=27,63,0,0

常用色彩搭配

CMYK: 46,76,95,10
CMYK: 93,76,48,11

CMYK: 100,88,54,23
CMYK: 58,100,42,2

CMYK: 25,96,68,0
CMYK: 77,75,55,19

CMYK: 9,25,0,0
CMYK: 88,85,55,27

重褐色搭配午夜蓝色，使空间获得了浓郁、深邃的视觉效果。

三色堇紫色搭配普鲁士蓝色，在稳重的基础上增加了一丝温暖。

胭脂红色搭配紫灰色，在欢快、雀跃的视觉效果中增添了一丝稳重与平和。

淡紫色搭配铁青色，为空间在甜美、温顺的效果中增加了一丝稳重。

配色速查

内涵

CMYK: 22,43,12,0
CMYK: 10,32,0,0
CMYK: 13,49,36,0
CMYK: 0,0,0,0

新颖

CMYK: 42,100,100,9
CMYK: 0,19,27,0
CMYK: 4,25,23,0
CMYK: 0,0,0,0

温厚

CMYK: 68,48,54,1
CMYK: 84,50,69,9
CMYK: 2,23,24,0
CMYK: 43,67,80,3

民族

CMYK: 45,18,47,0
CMYK: 45,66,73,3
CMYK: 56,18,37,0
CMYK: 86,68,73,41

这是一款餐厅的展示陈列设计图案。将中西方的文化融合，设计出一个以中国风为主导的并带有秘鲁及日本文化要素的用餐空间。

利用彩绘的形式呈现出活泼、温馨并充满创意的空间氛围，使空间极具艺术风情。

CMYK: 31,97,71,0　CMYK: 72,61,20,0
CMYK: 19,13,12,0　CMYK: 8,28,51,0

色彩点评

■ 整体画面采用黑色打底，蝴蝶兰色为主色，搭配金色作辅助色，以及浅粉色作点缀，充分展现出女性的魅力。

■ 邻近色的色彩搭配方式，让整体画面更加协调。

推荐色彩搭配

C: 59	C: 64	C: 18	C: 93		C: 87	C: 13	C: 30	C: 77		C: 10	C: 37	C: 66	C: 63
M: 97	M: 69	M: 5	M: 80		M: 81	M: 72	M: 8	M: 70		M: 22	M: 78	M: 75	M: 31
Y: 67	Y: 39	Y: 51	Y: 0		Y: 7	Y: 77	Y: 83	Y: 46		Y: 19	Y: 85	Y: 77	Y: 2
K: 32	K: 1	K: 0	K: 0		K: 0	K: 0	K: 0	K: 5		K: 0	K: 2	K: 41	K: 0

这是一款房屋的展示陈列设计图案。陈旧的木质纹理搭配上黑色花纹，为天然的空间氛围增添了一丝当代的特性。

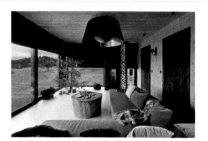

大面积的落地窗使居住者能够将窗外的景观尽收眼底，舒适的客厅沙发为生活带来了更加美好、惬意的享受。

CMYK: 19,14,15,0　CMYK: 38,41,59,0
CMYK: 80,75,81,58　CMYK: 38,72,44,0

色彩点评

■ 灰色混凝土的地面使整体效果更加温和、沉静，同时也提高了空间的亮度。

■ 大面积的实木色使空间看起来更加自然、亲切。

推荐色彩搭配

C: 55	C: 90	C: 4	C: 53		C: 28	C: 29	C: 36	C: 84		C: 55	C: 25	C: 24	C: 60
M: 88	M: 59	M: 59	M: 0		M: 73	M: 50	M: 99	M: 40		M: 89	M: 36	M: 73	M: 6
Y: 100	Y: 90	Y: 72	Y: 42		Y: 97	Y: 94	Y: 72	Y: 67		Y: 100	Y: 57	Y: 76	Y: 51
K: 39	K: 35	K: 0	K: 0		K: 0	K: 0	K: 0	K: 1		K: 40	K: 0	K: 0	K: 0

色彩调性： 科技、冷峻、炫酷、神秘、理智、奢华、空洞、严峻。

常用主题色：

CMYK=89,78,0,0 CMYK=64,56,53,2 CMYK=70,79,0,0 CMYK=91,78,36,1 CMYK=93,88,89,80 CMYK=9,7,7,0 CMYK=0,0,0,0

常用色彩搭配

CMYK: 89,78,0,0
CMYK: 14,11,10,0

蔚蓝色搭配浅灰色，整体给人一种理智、洁净的视觉感受。

CMYK: 89,78,0,0
CMYK: 93,88,89,80

蔚蓝色与黑色搭配在一起，整体给人一种科技、炫酷的视觉感受。

CMYK: 6,5,5,0
CMYK: 0,0,0,0

浅灰色与白色相搭配，整体给人一冷酷、淡漠的视觉感受。

CMYK: 70,79,0,0
CMYK: 93,88,89,80

深紫藤色与黑色相搭配，在神秘的色彩中增添了一丝稳重。

配色速查

科技	冷峻	理智	炫酷

科技	冷峻	理智	炫酷
CMYK: 97,78,52,17	CMYK: 87,69,0,0	CMYK: 80,74,72,47	CMYK: 93,88,89,80
CMYK: 80,48,33,0	CMYK: 93,88,89,80	CMYK: 15,11,11,0	CMYK: 80,87,0,0
CMYK: 98,87,73,62	CMYK: 100,99,47,4	CMYK: 92,75,0,0	CMYK: 100,96,6,0
CMYK: 0,0,0,0	CMYK: 0,0,0,0	CMYK: 0,0,0,0	CMYK: 11,9,9,0

这是一款夜店房间的展示陈列设计图案。将幽暗的灯光与具有强烈立体感的长椅相搭配，营造出梦幻、炫酷的空间氛围。

带有棱角的几何图形和流畅的线条相搭配，使空间的整体效果更加立体化，营造出炫酷且带有科技感的视觉效果。

色彩点评

- 空间整体以蓝色与黑色为主色，加以白色的灯光作点缀，通过灯光的照射使空间具有明暗的区分，营造出现代化的具有科技感的空间氛围。

CMYK: 90,78,9,0　　CMYK: 98,95,49,20
CMYK: 6,2,2,0

推荐色彩搭配

C: 89	C: 84	C: 6	C: 1	C: 87	C: 0	C: 65	C: 85	C: 93	C: 87	C: 51	C: 0
M: 69	M: 84	M: 16	M: 43	M: 66	M: 44	M: 74	M: 73	M: 88	M: 65	M: 42	M: 0
Y: 0	Y: 0	Y: 88	Y: 90	Y: 0	Y: 91	Y: 100	Y: 37	Y: 89	Y: 0	Y: 40	Y: 0
K: 0	K: 0	K: 0	K: 0	K: 0	K: 0	K: 46	K: 1	K: 80	K: 0	K: 0	K: 0

这是一款以"太空居住所"为主题的展示陈列设计图案。利用模块化的设计方式创出太空的居住景象，为观赏者提供了虚拟与现实相结合的场景。

将陈列的景象如同纺织品一样编制在一起，结构紧凑，关联性更强。

色彩点评

- 白色的展示物品采样半透明的材质，透过灯光的照射使其更加明亮有光泽。
- 红色的地面与白色的展示物品形成明显的对比，增强了空间的视觉冲击力。

CMYK: 32,98,94,1　　CMYK: 8,7,7,0
CMYK: 72,65,61,15　CMYK: 98,95,95,75

推荐色彩搭配

C: 23	C: 100	C: 51	C: 93	C: 61	C: 19	C: 93	C: 0	C: 58	C: 76	C: 93	C: 0
M: 17	M: 91	M: 42	M: 88	M: 0	M: 0	M: 88	M: 0	M: 0	M: 35	M: 88	M: 0
Y: 17	Y: 20	Y: 40	Y: 89	Y: 2	Y: 22	Y: 89	Y: 0	Y: 21	Y: 0	Y: 89	Y: 0
K: 0	K: 0	K: 0	K: 80	K: 0	K: 0	K: 80	K: 0	K: 0	K: 0	K: 80	K: 0

色彩调性：积极、阳光、热情、纯粹、健康、新鲜、活力、个性、浓郁。

常用主题色：

CMYK=8,87,58,0　CMYK=2,26,67,0　CMYK=17,73,84,0　CMYK=87,74,0,0　CMYK=63,0,77,0　CMYK=9,0,83,0　CMYK=78,83,0,0

常用色彩搭配

CMYK：9,0,83,0
CMYK：87,74,0,0

CMYK：16,85,87,0
CMYK：75,8,75,0

CMYK：0,46,91,0
CMYK：27,100,100,0

CMYK：6,56,80,0
CMYK：96,87,60,0

黄色与蓝色二者为互补色，搭配在一起会形成较强的视觉冲击力。

朱红色与碧绿色相搭配，整体效果个性、前卫，具有较强的时尚感。

橙红色与威尼斯红色相搭配，整体给人一种热情、积极向上的视觉感受。

热带橙色搭配宝石蓝色，整体给人一种张扬、喧闹的视觉感受。

配色速查

积极

健康

浓郁

活力

CMYK：0,20,24,0
CMYK：0,72,92,0
CMYK：69,0,18,0
CMYK：28,0,18,0

CMYK：83,54,0,0
CMYK：18,4,0,0
CMYK：68,0,100,0
CMYK：1,9,16,0

CMYK：1,67,99,0
CMYK：86,49,39,0
CMYK：33,1,9,0
CMYK：40,65,95,2

CMYK：36,15,97,0
CMYK：52,2,22,0
CMYK：7,17,88,0
CMYK：2,43,23,0

这是一款酒店室内展示陈列设计图案。引入了街头的设计风格，将别致的灯光、纹理与色彩融合在一起，打造出个性十足的用餐空间。

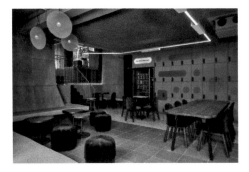

通过不同的材质使空间的层次感十足，突破了传统的设计理念，使空间整体给人一种个性、时尚的视觉感受。

CMYK: 34,31,78,0　CMYK: 39,45,35,0
CMYK: 48,70,22,0　CMYK: 57,42,44,0

色彩点评

■ 室内采用丰富的色彩，搭配出时尚、前卫的空间效果。

■ 黄色与紫色为互补色，将二者相搭配，增强了空间的视觉冲击力。

推荐色彩搭配

C: 52	C: 31	C: 1	C: 45		C: 70	C: 96	C: 10	C: 88		C: 36	C: 76	C: 4	C: 36
M: 2	M: 0	M: 22	M: 63		M: 0	M: 82	M: 0	M: 50		M: 0	M: 8	M: 28	M: 95
Y: 57	Y: 32	Y: 36	Y: 92		Y: 100	Y: 0	Y: 86	Y: 100		Y: 90	Y: 64	Y: 89	Y: 0
K: 0	K: 0	K: 0	K: 4		K: 0	K: 0	K: 0	K: 18		K: 0	K: 0	K: 0	K: 0

这是一款酒店的展示陈列设计图案。圆形的镜面、方形瓷砖等装饰，为空间营造出复古、时尚且个性十足的氛围。

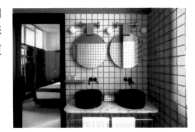

空间将几何图形重复使用，并吸取了米兰风情的精髓，为游客营造出有趣、宾至如归的舒适体验。

CMYK: 38,18,19,0　CMYK: 9,25,44,0
CMYK: 89,87,84,75　CMYK: 45,99,99,15

色彩点评

■ 空间采用杏黄色作点缀，为整体添加了一丝甜蜜、欢喜的视觉效果。

■ 黑色与红色相搭配的洗手台，颜色对比强烈，具有较强的视觉冲击力。

推荐色彩搭配

C: 2	C: 60	C: 80	C: 26		C: 0	C: 0	C: 31	C: 27		C: 11	C: 24	C: 34	C: 52
M: 10	M: 52	M: 15	M: 30		M: 54	M: 27	M: 0	M: 76		M: 40	M: 0	M: 49	M: 93
Y: 37	Y: 24	Y: 17	Y: 66		Y: 56	Y: 24	Y: 23	Y: 91		Y: 4	Y: 49	Y: 0	Y: 0
K: 0	K: 0	K: 0	K: 0		K: 0	K: 0	K: 0	K: 0		K: 0	K: 0	K: 0	K: 1

6.7　自然

色彩调性： 清新、清爽、素雅、天然、自然、健康。

常用主题色：

CMYK=16,0,11,0　CMYK=13,1,6,0　CMYK=65,0,87,0　CMYK=18,26,55,0　CMYK=26,0,43,0　CMYK=51,24,0,0　MYK=83,36,100,1

常用色彩搭配

CMYK: 4,31,60,0
CMYK: 14,23,36,0

蜂蜜色与米色相搭配，在空间中会营造出自然、温馨的视觉效果。

CMYK: 16,85,87,0
CMYK: 75,8,75,0

浅草绿色搭配深叶绿色，整体给人一种自然、清新的视觉感受。

CMYK: 15,0,5,0
CMYK: 50,13,3,0

淡青色搭配天青色，整体给人一种清凉、舒畅的视觉感受。

CMYK: 71,14,52,0
CMYK: 0,0,0,0

绿松石绿色与白色相搭配，整体给人一种清新、优雅的视觉感受。

配色速查

清新	清爽	素雅	天然

CMYK: 53,0,72,0
CMYK: 17,0,40,0
CMYK: 4,34,65,0
CMYK: 0,0,0,0

CMYK: 21,0,6,0
CMYK: 64,0,24,0
CMYK: 69,41,0,0
CMYK: 0,0,0,0

CMYK: 18,6,0,0
CMYK: 43,27,19,0
CMYK: 78,54,18,0
CMYK: 1,13,27,0

CMYK: 11,0,13,0
CMYK: 44,0,51,0
CMYK: 19,19,0,0
CMYK: 1,2,9,0

这是一款住宅的展示陈列设计图案。客厅采用推拉的玻璃门，可以使居住者观察到庭院的景象。将庭院种满绿植，能为空间营造出自然、清新的氛围。

将舒适的沙发、素雅的家具陈列在客厅中，营造出舒适、温馨的居住环境。

色彩点评

- 大面积的绿色为空间整体增添了自然、清新的视觉效果。
- 深灰色的毛绒地毯，打破了大面积浅色系的搭配，使整体的配色效果得以中和。

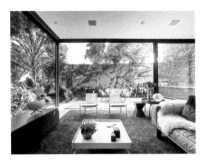

CMYK: 58,33,99,0　CMYK: 50,39,26,0
CMYK: 25,21,43,0　CMYK: 67,60,56,6

推荐色彩搭配

C: 5	C: 39	C: 2	C: 37	C: 30	C: 95	C: 93	C: 0	C: 0	C: 0	C: 0	C: 43
M: 15	M: 73	M: 8	M: 39	M: 16	M: 100	M: 88	M: 0	M: 16	M: 11	M: 6	M: 16
Y: 0	Y: 33	Y: 2	Y: 22	Y: 6	Y: 16	Y: 89	Y: 0	Y: 27	Y: 16	Y: 8	Y: 17
K: 0	K: 0	K: 0	K: 0	K: 0	K: 0	K: 80	K: 0	K: 0	K: 0	K: 0	K: 0

这是一款住宅的展示陈列设计图案。采用大面积的实木材质作装饰，为空间打造出天然、原生态的空间效果。

空间的装饰与家具的摆放规整有序，让自然的空间看起来更加舒适、安宁。

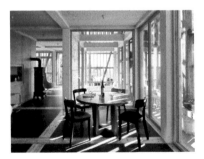

色彩点评

- 空间以实木色为主，以天然的木纹作纹理，整体风格倾向于自然、原始、简单、质朴。

CMYK: 34,34,46,0　CMYK: 60,70,82,27
CMYK: 63,53,38,0　CMYK: 79,56,82,21

推荐色彩搭配

C: 5	C: 57	C: 36	C: 0	C: 17	C: 54	C: 76	C: 71	C: 11	C: 30	C: 76	C: 96
M: 0	M: 32	M: 44	M: 40	M: 7	M: 37	M: 34	M: 60	M: 11	M: 5	M: 34	M: 100
Y: 13	Y: 82	Y: 24	Y: 66	Y: 13	Y: 39	Y: 100	Y: 61	Y: 2	Y: 26	Y: 100	Y: 60
K: 0	K: 0	K: 0	K: 0	K: 0	K: 0	K: 1	K: 11	K: 0	K: 0	K: 1	K: 26

色彩调性： 商务、沉静、稳重、低调、沉静、睿智、纯净、简洁、高端。

常用主题色：

CMYK=10,8,8,0 CMYK=60,51,47,0 CMYK=96,88,0,0 CMYK=29,0,16,0 CMYK=12,11,26,0 CMYK=75,19,31,0 CMYK=1,14,14,0

常用色彩搭配

CMYK: 85,65,0,0
CMYK: 93,88,89,80

皇室蓝色与黑色相搭配，可使空间呈现出高贵、冷静的视觉效果。

CMYK: 13,10,10,0
CMYK: 78,34,44,0

浅灰色搭配孔雀绿色，整体给人一种谨慎、商务的视觉感受。

CMYK: 41,22,0,0
CMYK: 85,70,42,4

蓝灰色与水墨蓝色，两种蓝色相搭配，整体给人一种淡定、安稳的视觉感受。

CMYK: 76,64,0,0
CMYK: 0,0,0,0

宝石蓝色与白色相搭配，在稳重、冷静的视觉效果中增添了一丝纯净。

配色速查

商务	沉静	稳重	睿智

CMYK: 98,91,46,13	CMYK: 90,77,45,8	CMYK: 4,0,26,0	CMYK: 94,94,27,0
CMYK: 0,72,92,0	CMYK: 46,93,88,14	CMYK: 28,7,37,0	CMYK: 62,43,7,0
CMYK: 11,3,2,0	CMYK: 23,16,31,0	CMYK: 73,46,58,1	CMYK: 17,6,24,0
CMYK: 76,40,1,0	CMYK: 63,56,65,7	CMYK: 86,73,79,15	CMYK: 0,0,0,0

这是一款商店的展示陈列设计图案。将商品以展示柜和展示台的形式呈现在受众眼前，琳琅满目、色彩缤纷，使空间更加饱满且有层次感。

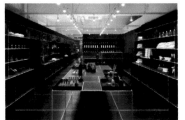

白色的网格条纹贯穿整个空间，将展示平台进行划分的同时又能够起到装饰的作用，极具设计感。

色彩点评

■ 大面积使用普鲁士蓝色，再搭配上贯穿整个空间的白色，整体给人一种商务、正规的视觉感受。

■ 空间以大面积的普鲁士蓝色作底色，使整体效果更加融合统一。

CMYK: 95,84,65,46　CMYK: 14,8,9,0
CMYK: 5,52,80,0　　CMYK: 91,86,83,75

推荐色彩搭配

C: 27	C: 4	C: 93	C: 62	C: 85	C: 20	C: 93	C: 0	C: 9	C: 70	C: 94	C: 93
M: 14	M: 6	M: 88	M: 45	M: 68	M: 9	M: 88	M: 0	M: 7	M: 11	M: 69	M: 88
Y: 0	Y: 47	Y: 89	Y: 49	Y: 14	Y: 0	Y: 89	Y: 0	Y: 7	Y: 20	Y: 58	Y: 89
K: 0	K: 0	K: 80	K: 0	K: 0	K: 0	K: 80	K: 0	K: 0	K: 21	K: 0	K: 80

这是一款办公室的展示陈列设计图案。利用颜色将空间进行区分，不同的颜色代表不同的区域，创意性与实用性兼得。

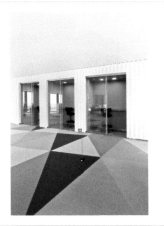

地面采用色块的方式来展现，通过不同的颜色使整体的表现效果更加立体且有空间感。

色彩点评

■ 以蓝色为主色的空间为工作站，蓝色具有稳重、安定情绪、平稳的视觉效果，大面积使用蓝色能够让房间内的工作人员静下心来专注于工作，从而达到提高工作效果的目的。

CMYK: 61,37,25,0　CMYK: 6,4,4,0
CMYK: 42,35,31,0　CMYK: 75,67,59,17

推荐色彩搭配

C: 26	C: 11	C: 100	C: 0	C: 4	C: 4	C: 58	C: 68	C: 16	C: 100	C: 35	C: 33
M: 22	M: 12	M: 100	M: 0	M: 0	M: 15	M: 58	M: 84	M: 4	M: 92	M: 18	M: 53
Y: 6	Y: 46	Y: 61	Y: 0	Y: 15	Y: 0	Y: 37	Y: 31	Y: 1	Y: 64	Y: 14	Y: 62
K: 0	K: 0	K: 17	K: 0	K: 0	K: 0	K: 0	K: 0	K: 48	K: 0	K: 0	K: 0

色彩调性： 文雅、沉静、优雅、清新、柔和、简约、恬静、朴素。

常用主题色：

CMYK=10,8,8,0　CMYK=44,36,33,0　CMYK=13,37,30,0　CMYK=17,32,0,0　CMYK=14,0,12,0　CMYK=24,18,70,0　CMYK=72,20,62,0

常用色彩搭配

CMYK: 16,13,44,0
CMYK: 14,23,36,0

米色搭配灰橘色，邻近色的搭配给人一种舒适、温馨的视觉感受。

CMYK: 100,91,47,8
CMYK: 11,4,3,0

午夜蓝色与雪白色相搭配，整体给人一种冷静、理智的视觉感受。

CMYK: 9,7,7,0
CMYK: 39,21,57,0

浅灰色搭配枯叶绿色，在空间中展现，为淡雅的氛围中增添了一丝纯净。

CMYK: 15,10,12,0
CMYK: 28,20,20,0

深、浅两种灰色的搭配，可以增强空间的层次感，整体给人一种素雅、淡然的视觉感受。

配色速查

文雅	沉静	优雅	清新

文雅	沉静	优雅	清新
CMYK: 30,30,21,0	CMYK: 59,50,47,0	CMYK: 44,40,34,0	CMYK: 17,5,23,0
CMYK: 33,18,29,0	CMYK: 45,33,42,0	CMYK: 8,11,6,0	CMYK: 42,23,33,0
CMYK: 8,5,15,0	CMYK: 15,12,11,0	CMYK: 61,81,57,14	CMYK: 10,0,9,0
CMYK: 69,100,64,45	CMYK: 38,35,35,0	CMYK: 0,3,0,0	CMYK: 10,4,23,0

这是一款餐厅的展示陈列设计图案。借助自然的材料打造出一个温暖且充满设计感的用餐空间，使空间的整体效果更加素雅、别致。

墙壁采用三角尖顶的壁板，通过灯光的照射明暗有别，使空间的层次感与立体感更加丰富。

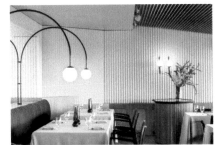

色彩点评

- 将实木色与白色相搭配，为空间营造出温馨、轻松的就餐氛围。
- 圆台上绿植的摆放，为空间增添了一丝生机与活力。

CMYK: 13,18,21,0　CMYK: ,62,76,8
CMYK: 73,60,75,22　CMYK: 3,4,9,0

推荐色彩搭配

C: 63	C: 24	C: 11	C: 77
M: 25	M: 0	M: 0	M: 39
Y: 44	Y: 13	Y: 6	Y: 57
K: 0	K: 0	K: 0	K: 0

C: 38	C: 15	C: 37	C: 80
M: 32	M: 26	M: 16	M: 78
Y: 18	Y: 12	Y: 30	Y: 25
K: 0	K: 0	K: 0	K: 0

C: 16	C: 10	C: 18	C: 1
M: 11	M: 17	M: 0	M: 4
Y: 0	Y: 0	Y: 13	Y: 13
K: 0	K: 0	K: 0	K: 0

这是一款餐厅的展示陈列设计图案。空间的设计没有采用过多的元素和装饰品，整体给人一种素雅、淡然的视觉感受。

右侧采用绿植作点缀，为空间增添了一丝清新、明亮的气息，水泥地板与实木的桌椅，更是柔化了空间的色彩，使室内环境更加温馨。

色彩点评

- 实木色的桌椅与浅灰色的地板相搭配，使空间的整体效果更加淡然、素雅，让就餐的客人仿佛有身处大自然的舒适感。
- 为避免色调过于单一造成的审美疲劳，采用绿色的植物作点缀，让空间的配色更丰富。

CMYK: 18,16,12,0　CMYK: 25,15,11,0
CMYK: 14,16,17,0　CMYK: 60,36,66,0

推荐色彩搭配

C: 79	C: 11	C: 100	C: 0
M: 77	M: 12	M: 100	M: 0
Y: 77	Y: 46	Y: 61	Y: 0
K: 56	K: 0	K: 17	K: 0

C: 4	C: 4	C: 58	C: 68
M: 0	M: 15	M: 58	M: 84
Y: 15	Y: 0	Y: 37	Y: 31
K: 0	K: 0	K: 0	K: 0

C: 63	C: 26	C: 13	C: 100
M: 52	M: 18	M: 9	M: 100
Y: 16	Y: 0	Y: 0	Y: 59
K: 0	K: 0	K: 0	K: 22

色彩调性：高雅、尊贵、精致、清秀、轻快、灵动、雅致。

常用主题色：

CMYK=79,77,77,56　CMYK=75,50,0,0　CMYK=44,73,0,0　CMYK=21,9,0,0　CMYK=50,0,17,0　CMYK=2,32,65,0　CMYK=21,27,0,0

常用色彩搭配

CMYK: 54,0,36,0
CMYK: 0,0,0,0

青色与白色相搭配，为空间营造出一种凉爽、舒心的视觉效果。

CMYK: 54,0,36,0
CMYK: 11,10,70,0

青色与黄色相搭配，颜色较为鲜艳，为空间营造出青春、亮丽的视觉效果。

CMYK: 417,17,68,0
CMYK: 93,88,89,80

浅芥末黄色与黑色相搭配，在奢华的基础上增添了一丝稳重，整体给人高雅、尊贵的视觉感受。

CMYK: 64,38,0,0
CMYK: 61,78,0,0

紫藤色与矢车菊兰色相搭配，整体给人一种端庄、高雅的视觉感受。

配色速查

轻快	清秀	精致	灵动

CMYK: 19,36,0,0
CMYK: 1,10,13,0
CMYK: 27,0,7,0
CMYK: 7,0,33,0

CMYK: 50,0,42,0
CMYK: 51,23,9,0
CMYK: 27,0,52,0
CMYK: 83,37,48,1

CMYK: 19,0,75,0
CMYK: 0,56,70,0
CMYK: 66,40,0,0
CMYK: 76,21,100,0

CMYK: 0,69,92,0
CMYK: 0,50,68,0
CMYK: 0,32,42,0
CMYK: 62,0,28,0

这是一款服装店的展示陈列设计图案。该空间主要是针对年轻的女性消费群体，设计灵感来源于马戏团的帐篷，服装展示架的排位很像一个个摊位，为空间营造出轻松、随性的消费氛围。

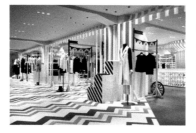

地面上，将瓷砖的纹理与条纹相结合，流畅大气，具有较强的装饰作用，打造出宜人、通透的购物环境。

CMYK: 45,21,24,0　CMYK: 8,6,3,0,
CMYK: 89,84,81,71　CMYK: 16,19,34,0

色彩点评

■ 空间以瓷青色的天花板为颜色基调，配以黑、白二色作点缀，打造出清新、华丽的消费空间。

■ 瓷砖的色彩丰富，配色细腻、精致，使空间的美感得以升华。

推荐色彩搭配

C: 1	C: 0	C: 0	C: 46
M: 26	M: 20	M: 16	M: 64
Y: 42	Y: 33	Y: 24	Y: 96
K: 0	K: 0	K: 0	K: 5

C: 57	C: 4	C: 53	C: 54
M: 7	M: 10	M: 59	M: 47
Y: 55	Y: 45	Y: 6	Y: 48
K: 0	K: 0	K: 0	K: 1

C: 3	C: 3	C: 78	C: 78
M: 28	M: 16	M: 69	M: 61
Y: 68	Y: 54	Y: 0	Y: 11
K: 0	K: 0	K: 0	K: 0

这是一款公寓餐厅的展示陈列设计图案。墙壁中间的位置仿佛被从天而降的雾气所晕染，将奢华的装饰风格与艺术气息相结合，过渡自然，仿佛天作之合。

空间整体以曲线的形式进行展现，将极具设计感的桌椅展现在空间的中心部分，并在上方配以低调奢华的吊灯，营造了高贵、典雅的就餐氛围。

色彩点评

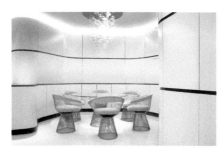

■ 空间的墙壁、桌椅、吊灯均以白色为主，将少许的深棕色作点缀，为简约、大气的空间增添了一丝温和的视觉效果。

CMYK: 18,14,9,0　　CMYK: 42,63,70,1
CMYK: 55,46,39,0　　CMYK: 73,67,63,11

推荐色彩搭配

C: 46	C: 0	C: 40	C: 79
M: 0	M: 35	M: 60	M: 31
Y: 18	Y: 47	Y: 75	Y: 47
K: 0	K: 0	K: 1	K: 0

C: 19	C: 41	C: 0	C: 84
M: 25	M: 0	M: 10	M: 53
Y: 0	Y: 42	Y: 31	Y: 100
K: 0	K: 0	K: 0	K: 22

C: 48	C: 6	C: 5	C: 100
M: 61	M: 25	M: 10	M: 99
Y: 100	Y: 60	Y: 22	Y: 53
K: 5	K: 0	K: 0	K: 5

色彩调性： 时尚、前卫、冷酷、生机、秀丽、美艳、灿烂、强烈、炫酷。

常用主题色：

CMYK=7,14,27,0　CMYK=23,95,88,1　CMYK=7,63,95,0　CMYK=89,77,0,0　CMYK=18,0,85,0　CMYK=76,69,66,29　CMYK=15,0,5,0

常用色彩搭配

CMYK：79,60,0,0
CMYK：13,0,70,0

皇室蓝色与柠檬黄色相搭配，配色大胆，整体给人一种强烈、新鲜的视觉感受。

CMYK：152
CMYK：78,34,44,0

万寿橘黄色搭配碧绿色，可使整体效果鲜活、别致。

CMYK：41,22,0,0
CMYK：85,70,42,4

蓝灰色与水墨蓝色，两种蓝色相搭配，整体给人一种淡定、安稳的视觉感受。

CMYK：76,64,0,0
CMYK：0,0,0,0

宝石蓝色与白色相搭配，在稳重、冷静的视觉效果中增添了一丝纯净。

配色速查

时尚	冷酷	前卫	生机

CMYK：68,34,27,0
CMYK：4,16,56,0
CMYK：12,8,8,0
CMYK：95,76,56,22

CMYK：13,8,0,0
CMYK：99,100,38,1
CMYK：7,7,18,0
CMYK：1,13,31,0

CMYK：69,26,14,0
CMYK：72,52,0,0
CMYK：3,28,70,0
CMYK：1,41,67,0

CMYK：18,6,53,0
CMYK：45,7,60,0
CMYK：14,19,49,0
CMYK：36,22,76,0

这是一款毛里求斯酒店休息区域的展示陈列设计图案。采用激情四射的色彩与大面积的几何图案与毛里求斯的本地文化高度呼应。

黑、白两色的条纹贯穿整个空间，十分引人注目，通过横向和纵向的展现方式使空间的层次感更为强烈。

色彩点评

■ 空间配色大胆，黄色和蓝色相搭配，二者之间为互补色，搭配在一起产生了较强的视觉冲击力。

CMYK: 11,24,87,0　CMYK: 97,88,25,0
CMYK: 83,83,98,73　CMYK: 1,1,5,0

推荐色彩搭配

C: 72	C: 81	C: 8	C: 0	C: 43	C: 96	C: 10	C: 4	C: 88	C: 14	C: 38	C: 6
M: 0	M: 87	M: 0	M: 78	M: 47	M: 100	M: 13	M: 5	M: 75	M: 2	M: 4	M: 34
Y: 72	Y: 0	Y: 85	Y: 93	Y: 0	Y: 51	Y: 70	Y: 33	Y: 2	Y: 2	Y: 1	Y: 83
K: 0	K: 0	K: 0	K: 0	K: 0	K: 3	K: 0	K: 0	K: 0	K: 0	K: 0	K: 0

这是一款意大利酒店餐厅的展示陈列设计图案。将多样的材料、纹理和色彩相互融合，创造出以色彩稍加点缀的北欧风情的餐厅。

餐厅反映了丰富多彩的意大利文化与传统，为餐厅营造出一种温暖、拥挤的氛围，使人流连忘返。

CMYK: 88,78,75,58　CMYK: 10,24,86,0
CMYK: 44,74,94,7　CMYK: 5,20,42,0

色彩点评

■ 墙体与背景采用大面积的黑色为背景，搭配少许黄色和白色作点缀，在稳重的空间氛围中增添了些许的明亮与辉煌，增强了空间颜色的对比度。

推荐色彩搭配

C: 37	C: 57	C: 3	C: 93	C: 28	C: 87	C: 93	C: 0	C: 80	C: 0	C: 24	C: 12
M: 26	M: 43	M: 21	M: 88	M: 22	M: 80	M: 88	M: 0	M: 64	M: 15	M: 16	M: 0
Y: 0	Y: 0	Y: 62	Y: 89	Y: 21	Y: 88	Y: 89	Y: 0	Y: 0	Y: 26	Y: 0	Y: 32
K: 0	K: 0	K: 0	K: 80	K: 0	K: 0	K: 90	K: 0	K: 0	K: 0	K: 0	K: 1

第7章
展示陈列设计的
色彩情感

　　色彩是展示陈列设计中必不可少的重要元素，在设计过程中可以通过色彩的运用营造空间的主题氛围，通过色彩向受众传递感情信息。

　　不同的色彩能够创造出不同的空间情感，例如，蓝色调的空间能够营造出清凉、安稳、清新的空间氛围，可以应用到泳装、冰激凌、药店等场所的设计中。橙色调的空间能够营造出华丽、喜悦、美味的空间氛围，因此可以应用到珠宝店、玩具店、餐饮店等类型的空间中。

　　展示陈列中的感情色彩有柔和、稳重、轻快、怀旧、温馨、欢跃、炫酷、高雅、神秘、欢快、庄重等。

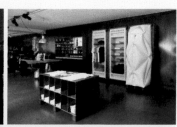

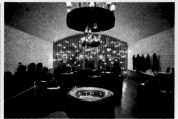

7.1　柔和

色彩调性：和顺、温婉、轻柔、新颖、柔和、淡然、平稳、儒雅、温和、和顺、纯洁。

常用主题色：

CMYK=3,23,0,0　CMYK=33,10,19,0　CMYK=13,15,20,0　CMYK=20,23,0,0　CMYK=22,35,25,0　CMYK=10,7,3,0,0　CMYK=0,0,0,0

常用色彩搭配

CMYK: 16,13,44,0
CMYK: 18,14,13,0

CMYK: 3,31,26,0
CMYK: 61,36,30,0

CMYK: 14,23,36,0
CMYK: 39,21,57,0

CMYK: 46,49,28,0
CMYK: 0,0,0,0

灰橘色与浅灰色相搭配，整体给人一种淡然、温和的视觉感受。

壳黄红色搭配青灰色，整体给人一种秀丽、雅致的视觉感受。

米色与枯叶绿色相搭配，整体给人一种轻柔、温暖的视觉感受。

浅灰紫色与白色相搭配，整体给人一种和善、温顺的视觉感受。

配色速查

和顺

温婉

轻柔

新颖

CMYK: 12,18,20,0
CMYK: 12,13,23,0
CMYK: 52,42,31,0
CMYK: 59,41,43,0

CMYK: 29,30,0,0
CMYK: 13,15,0,0
CMYK: 7,8,0,0
CMYK: 91,99,19,0

CMYK: 11,12,49,0
CMYK: 45,0,37,0
CMYK: 10,29,37,0
CMYK: 33,0,16,0

CMYK: 29,7,26,0
CMYK: 1,6,14,0
CMYK: 25,31,9,0
CMYK: 77,40,73,1

这是一款寿司店半私人用餐空间的展示陈列设计图案。大面积应用木质的桌椅和隔板墙，通过对自然材料的强调，营造出温馨、自然的氛围。

大量的实木色难免会使空间显得较为厚重，与简约、轻柔的吊灯相搭配，则会变得轻柔而优雅。

CMYK: 42,44,51,0 CMYK: 57,53,60,2
CMYK: 5,4,5,0 CMYK: 75,70,64,26

色彩点评

■ 实木色的空间营造出一种稳重、舒心的视觉效果。

■ 白色的加入中和了实木色的厚重感，让空间显得更加轻柔与温和。

推荐色彩搭配

C: 43	C: 23	C: 12	C: 2	C: 2	C: 4	C: 47	C: 48	C: 30	C: 43	C: 11	C: 0
M: 26	M: 12	M: 6	M: 15	M: 18	M: 6	M: 40	M: 25	M: 65	M: 32	M: 39	M: 0
Y: 1	Y: 0	Y: 0	Y: 38	Y: 15	Y: 22	Y: 22	Y: 38	Y: 42	Y: 24	Y: 20	Y: 0
K: 0	K: 0	K: 0	K: 0	K: 0	K: 0	K: 0	K: 0	K: 0	K: 0	K: 0	K: 0

这是一款家具展厅的展示陈列设计图案。空间通过粗糙与精致的对比，将大面积的石膏墙与精致的装饰品相搭配。利用粗糙与精致的元素相互融合，营造出充满艺术气息的空间氛围。

房间的天窗位于较高的位置，光线从天窗处倾斜射入，照耀在精致的装饰品上，营造出温暖、舒适的空间氛围。

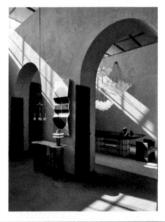

色彩点评

■ 空间采用低饱和度日落色系的配色方案，营造出温厚、低调的空间氛围。

■ 石膏墙上大面积的深灰色加以少许的浅褐色作点缀，为空间增添了一丝活力。

CMYK: 25,22,24,0 CMYK: 67,71,83,40
CMYK: 88,84,84,74 CMYK: 75,70,64,26

推荐色彩搭配

C: 60	C: 15	C: 11	C: 26	C: 30	C: 9	C: 50	C: 20	C: 1	C: 8	C: 18	C: 53
M: 54	M: 15	M: 10	M: 21	M: 47	M: 13	M: 40	M: 30	M: 27	M: 11	M: 11	M: 20
Y: 37	Y: 1	Y: 4	Y: 34	Y: 18	Y: 19	Y: 29	Y: 13	Y: 50	Y: 27	Y: 45	Y: 4
K: 0	K: 0	K: 0	K: 0	K: 0	K: 0	K: 0	K: 0	K: 0	K: 0	K: 0	K: 0

7.2 稳重

色彩调性： 沉静、平和、轻松、温暖、文静、淡然、沉重、温馨。

常用主题色：

CMYK=73,41,70,1 CMYK=62,27,26,0 CMYK=46,72,59,2 CMYK=35,12,32,0 CMYK=60,48,0,0 CMYK=93,88,89,80 CMYK=36,52,90,0

常用色彩搭配

CMYK: 36,33,89,0
CMYK: 16,13,44,0

土著黄色与灰橘色相搭配，在空间中展示，整体给人一种稳重、安定的视觉感受。

CMYK: 32,6,7,0
CMYK: 92,64,44,4

浓蓝色与水晶蓝色相搭配，具有安稳、平淡的视觉效果。

CMYK: 46,49,28,0
CMYK: 8,15,6,0

浅灰紫色搭配淡紫丁香色，整体给人一种沉稳、平和的视觉感受。

CMYK: 59,69,98,28
CMYK: 14,41,60,0

咖啡色与杏黄色相搭配，在沉重的氛围中增添了一丝欢快的气息。

配色速查

沉静

CMYK: 75,62,41,1
CMYK: 17,34,64,0
CMYK: 64,55,49,1
CMYK: 77,39,49,0

平和

CMYK: 66,34,60,0
CMYK: 29,0,25,0
CMYK: 17,2,15,0
CMYK: 27,47,40,0

轻松

CMYK: 49,30,59,0
CMYK: 13,0,25,0
CMYK: 7,2,12,0
CMYK: 54,65,40,0

温馨

CMYK: 39,54,76,0
CMYK: 9,27,41,0
CMYK: 7,2,12,0
CMYK: 85,63,50,7

这是一款工业风格办公空间的展示陈列设计图案。大面积的砖墙元素为空间增添了趣味性和户外感。

绿色植物的搭配为原本木讷且具有坚硬感的空间增添了一丝生机。

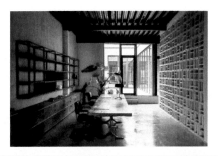

色彩点评

- 暖色调的木质元素使空间整体看上去温馨而整洁。
- 绿色的植物点缀了空间，使空间颜色的展现更加丰富。

CMYK: 42,44,51,0　　CMYK: 57,53,60,2
CMYK: 5,4,5,0　　　CMYK: 75,70,64,26

推荐色彩搭配

C: 60	C: 24	C: 68	C: 63
M: 61	M: 32	M: 49	M: 65
Y: 35	Y: 35	Y: 47	Y: 36
K: 0	K: 0	K: 0	K: 0

C: 73	C: 9	C: 66	C: 93
M: 89	M: 27	M: 17	M: 88
Y: 27	Y: 41	Y: 39	Y: 89
K: 0	K: 0	K: 0	K: 80

C: 33	C: 65	C: 82	C: 93
M: 16	M: 52	M: 66	M: 88
Y: 6	Y: 26	Y: 40	Y: 89
K: 0	K: 1	K: 0	K: 80

这是一款住宅内餐厅的展示陈列设计图案。就餐区域以曲线为主要设计元素，虽然桌椅的摆放规整有序，加之装饰物的点缀让空间充满了艺术气息，但与曲线元素的结合则使整个空间更加柔和，富有亲切感。

吊灯样式简单，并没有过多的装饰。将吊灯自然垂落下来，随性摆放，使餐厅的就餐氛围更加放松、舒适。

色彩点评

- 空间冷色与暖色并存，通过大胆的色彩搭配营造出一个优雅、舒适的就餐氛围。高级灰色的搭配，犹如一幅油画。
- 桌面的配色则为黑白相间，中和了空间的整体色调，为空间增添沉稳、安宁之感。

CMYK: 52,64,59,3　　CMYK: 82,72,66,35,
CMYK: 13,10,11,0　　CMYK: 87,86,81,73

推荐色彩搭配

C: 60	C: 24	C: 68	C: 63
M: 61	M: 32	M: 49	M: 65
Y: 35	Y: 35	Y: 47	Y: 36
K: 0	K: 0	K: 0	K: 0

C: 73	C: 9	C: 66	C: 93
M: 89	M: 27	M: 17	M: 88
Y: 27	Y: 41	Y: 39	Y: 89
K: 0	K: 0	K: 0	K: 80

C: 33	C: 65	C: 82	C: 93
M: 16	M: 52	M: 66	M: 88
Y: 6	Y: 26	Y: 40	Y: 89
K: 0	K: 1	K: 0	K: 80

7.3 轻快

色彩调性： 鲜明、灵活、巧妙、轻飘、纯净、纯洁。

常用主题色：

CMYK=28,0,14,0　CMYK=6,0,43,0　CMYK=40,0,28,0　CMYK=23,0,47,0　CMYK=2,33,81,0　CMYK=70,62,0,0　CMYK=0,0,0,0

常用色彩搭配

CMYK: 7,2,68,0
CMYK: 0,0,0,0

CMYK: 62,6,66,0
CMYK: 8,6,6,0

CMYK: 84,48,11,0
CMYK: 11,0,5,0

CMYK: 5,46,64,0
CMYK: 11,0,5,0

月光黄色与白色相搭配，可在空间中展现出鲜活、明亮的视觉效果。

钴绿色明度较高，与浅灰色相搭配，给人以强烈的活跃感受。

石青色与淡青色相搭配，同类色的搭配方案，整体给人一种纯净、冷清的视觉感受。

沙棕色的纯度较低，与淡青色相搭配，二者之间对比较为强烈，给人以欢快、愉悦的视觉感受。

配色速查

鲜明

灵活

巧妙

轻飘

CMYK: 0,49,91,0
CMYK: 7,3,86,0
CMYK: 4,98,85,0
CMYK: 0,0,0,0

CMYK: 12,39,50,0
CMYK: 9,2,43,0
CMYK: 44,60,0,0
CMYK: 64,13,34,0

CMYK: 4,53,8,0
CMYK: 0,14,19,0
CMYK: 72,12,33,0
CMYK: 0,0,0,0

CMYK: 61,26,8,0
CMYK: 25,18,13,0
CMYK: 41,0,13,0
CMYK: 0,0,0,0

这是一款餐厅的展示陈列设计图案。空间采用自然的颜色和材料，将弯曲而有棱角的墙面与平坦而光滑的表面相搭配，形成了微妙而自然的对比。

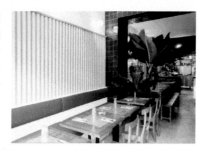

将桌椅有规律地摆放，营造出规整有序的就餐环境，搭配绿色植物的摆放，为温馨的空间增添了健康、活力的气息。

色彩点评

■ 空间采用橙色与实木色相搭配，暖色系的搭配方案能够使空间看上去更加温馨，同时也能够增强消费者的食欲，从而达到促进消费的作用。

CMYK: 18,14,18,0　CMYK: 18,46,56,0
CMYK: 41,82,100,6　CMYK: 70,50,99,10

推荐色彩搭配

C: 0	C: 1	C: 61	C: 59
M: 41	M: 32	M: 26	M: 0
Y: 56	Y: 59	Y: 8	Y: 27
K: 0	K: 0	K: 0	K: 0

C: 41	C: 8	C: 22	C: 69
M: 0	M: 6	M: 16	M: 6
Y: 13	Y: 24	Y: 0	Y: 76
K: 0	K: 0	K: 0	K: 0

C: 46	C: 9	C: 59	C: 75
M: 0	M: 7	M: 43	M: 35
Y: 56	Y: 7	Y: 5	Y: 0
K: 0	K: 0	K: 0	K: 0

这是一款色彩丰富的公共空间展示陈列设计图案。墙面装饰性的卡通图案是空间最为亮眼吸睛的一处，大面积的图案装饰与空间的主题相互呼应，同时也增强了空间整体的趣味性。

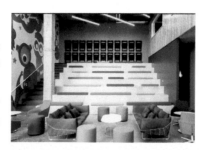

色彩点评

■ 空间以蓝色为主色调，加以绿色的点缀，营造出一种轻松、自由、随意的氛围。

■ 深灰色的墙面能够将多彩的空间进行中和，以避免过多颜色带来的杂乱感。

桌椅的摆放实用性较强，方便人与人之间的沟通与交流，为整个空间营造出轻松、舒适的氛围。

CMYK: 93,74,23,0　CMYK: 15,29,45,0
CMYK: 65,54,48,1　CMYK: 61,36,73,0

推荐色彩搭配

C: 3	C: 13	C: 77	C: 0
M: 47	M: 11	M: 41	M: 0
Y: 39	Y: 31	Y: 10	Y: 0
K: 0	K: 0	K: 0	K: 0

C: 49	C: 40	C: 36	C: 0
M: 7	M: 0	M: 41	M: 0
Y: 68	Y: 16	Y: 0	Y: 0
K: 0	K: 0	K: 0	K: 0

C: 4	C: 51	C: 93	C: 0
M: 13	M: 21	M: 88	M: 0
Y: 54	Y: 21	Y: 89	Y: 0
K: 0	K: 0	K: 80	K: 0

7.4 怀旧

色彩调性： 复古、低沉、怀旧、稳重、陈旧、淡然、朴实。

常用主题色：

CMYK=33,62,45,0 CMYK=80,56,87,23 CMYK=53,56,100,6 CMYK=52,99,74,24 CMYK=43,55,3,0 CMYK=26,20,19,0 CMYK=93,88,89,80

常用色彩搭配

CMYK: 30,65,39,0
CMYK: 56,98,75,37

博朗底酒红色与灰玫红色相搭配，整体给人一种低调、复古的视觉感受。

CMYK: 59,69,98,28
CMYK: 20,15,15,0

咖啡色搭配灰色，二者颜色明度较低，整体给人一种低沉、稳重的视觉感受。

CMYK: 59,69,28
CMYK: 0,0,0,0

咖啡色与白色相搭配，为稳重的空间氛围增添了一丝稳重、温和的气息。

CMYK: 62,81,25,0
CMYK: 93,88,89,80

水晶紫色与黑色相搭配，为空间笼罩了一层神秘且深沉的色彩。

配色速查

复古

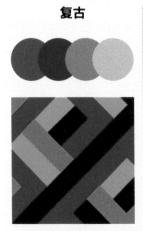

CMYK: 29,48,99,0
CMYK: 45,96,100,14
CMYK: 38,32,31,0
CMYK: 68,55,71,9

低沉

CMYK: 13,17,58,0
CMYK: 2,14,13,0
CMYK: 65,51,9,0
CMYK: 40,36,60,0

复古

CMYK: 48,63,83,5
CMYK: 40,84,100,4
CMYK: 46,35,72,0
CMYK: 13,28,48,0

朴实

CMYK: 14,23,36,0
CMYK: 62,68,100,32
CMYK: 46,48,64,0
CMYK: 45,36,64,0

这是一款酒店休息室的展示陈列设计图案。空间以"唤起人们对旧时俱乐部的记忆"为主题，打造细腻而低调，温馨而典雅的空间效果。

桌椅及装饰品的陈列较为随意，营造出能够使客人真正放松的温馨场所。

色彩点评

■ 空间采用深实木色与深蓝色相搭配，再加以绿色作点缀，较为低沉的色调营造出复古风格的空间氛围。

CMYK: 30,42,61,0　CMYK: 64,72,81,34
CMYK: 89,86,74,64　CMYK: 79,58,100,31

推荐色彩搭配

C: 75	C: 56	C: 63	C: 2
M: 57	M: 69	M: 32	M: 10
Y: 62	Y: 100	Y: 49	Y: 18
K: 10	K: 22	K: 0	K: 0

C: 39	C: 49	C: 4	C: 63
M: 31	M: 46	M: 21	M: 69
Y: 30	Y: 51	Y: 38	Y: 95
K: 0	K: 0	K: 0	K: 33

C: 29	C: 73	C: 31	C: 42
M: 52	M: 58	M: 17	M: 21
Y: 44	Y: 44	Y: 13	Y: 59
K: 0	K: 1	K: 0	K: 0

这是一款酒店内餐厅的展示陈列设计图案。摩洛哥水泥石砖、实木材质与布料材质相结合的桌椅搭配蓝色系的窗帘，整体营造出一种温馨、复古的就餐空间。

色彩点评

■ 空间的色彩虽然比较丰富，但饱和度普遍较低，整体给人一种低调、稳重的视觉感受。

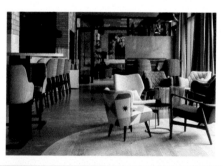

将桌椅有序地陈列在空间两侧，不同的花纹与纹理搭配布料材质，为室内空间赋予了精致的艺术基调。

CMYK: 64,51,44,0　CMYK: 35,33,38,0
CMYK: 35,49,47,0　CMYK: 35,14,3,0

推荐色彩搭配

C: 18	C: 43	C: 65	C: 57
M: 14	M: 35	M: 56	M: 68
Y: 13	Y: 33	Y: 53	Y: 60
K: 0	K: 0	K: 2	K: 8

C: 52	C: 20	C: 90	C: 93
M: 7	M: 13	M: 69	M: 88
Y: 37	Y: 9	Y: 12	Y: 89
K: 0	K: 0	K: 0	K: 80

C: 40	C: 40	C: 47	C: 0
M: 91	M: 59	M: 38	M: 0
Y: 82	Y: 46	Y: 36	Y: 0
K: 5	K: 0	K: 0	K: 0

7.5 温馨

色彩调性： 安宁、舒缓、温暖、浪漫、平和、含蓄、从容、温和。
常用主题色：

CMYK=7,7,20,0 CMYK=15,58,34,0 CMYK=17,13,12,0 CMYK=17,23,0,0 CMYK=28,31,44,0 CMYK=58,49,46,0 CMYK=50,55,80,3

常用色彩搭配

CMYK: 14,23,36,0
CMYK: 37,53,71,0

米色与褐色相搭配，形成两个类似色组合的空间，整体给人一种和谐、稳重之感。

CMYK: 40,50,96,0
CMYK: 16,12,12,0

卡其黄色与浅灰色相搭配，整体给人一种稳重、低调的视觉感受。

CMYK: 80,68,37,0
CMYK: 14,41,60,0

水墨蓝色与杏黄色相搭配，二者虽为互补色，但明度较低，搭配在一起能营造出温馨、平和的氛围。

CMYK: 36,33,89,0
CMYK: 10,8,8,0

土著黄色与浅灰色相搭配，二者在空间中能够营造出低调、舒适的氛围。

配色速查

安宁

CMYK: 28,26,33,0
CMYK: 17,13,12,0
CMYK: 29,24,54,0
CMYK: 52,55,75,3

含蓄

CMYK: 67,32,47,0
CMYK: 75,55,60,7
CMYK: 29,23,22,0
CMYK: 34,40,58,0

温暖

CMYK: 23,45,44,0
CMYK: 3,23,20,0
CMYK: 3,12,19,0
CMYK: 69,35,58,0

浪漫

CMYK: 12,15,1,0
CMYK: 49,55,0,0
CMYK: 23,17,17,0
CMYK: 73,72,50,9

这是一款商店的展示陈列设计图案。将琳琅满目的商品以展示柜的形式进行展现，配以简单的白色小射灯，使空间整体更加整洁、干净。

除了注重商品的展示外，还在展示柜中摆放了绿植，以增强室内的清新自然色彩。

色彩点评

■ 空间大面积使用实木颜色，整体看来温馨、舒适、自然，加以白色的射灯进行照射，增强了空间的亮度，同时也使商品更加完美地呈现在受众眼前。

CMYK: 26,32,47,0　CMYK: 15,10,12,0
CMYK: 76,71,79,41　CMYK: 67,33,99,0

推荐色彩搭配

C: 35	C: 21	C: 56	C: 41
M: 2	M: 16	M: 31	M: 34
Y: 45	Y: 16	Y: 66	Y: 58
K: 0	K: 0	K: 0	K: 0

C: 18	C: 38	C: 24	C: 0
M: 17	M: 35	M: 18	M: 0
Y: 70	Y: 93	Y: 18	Y: 0
K: 0	K: 0	K: 0	K: 0

C: 19	C: 46	C: 51	C: 93
M: 49	M: 18	M: 43	M: 88
Y: 54	Y: 39	Y: 63	Y: 89
K: 0	K: 0	K: 0	K: 80

这是一款公寓内的展示陈列设计图案。在宽敞明亮的室内将大面积的实木材质轻松且自然地摆放，并搭配绿色的植物，整体给人一种柔和、恬静的视觉感受。

色彩点评

■ 大面积的浅实木色，营造出自然、舒适的休息空间。

■ 绿色的植物为空间增添了活跃的气息。

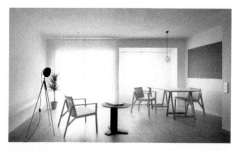

空间整体没有过多的装饰物品，仅是柔和且充足的阳光便使室内的整体效果更加温馨、舒适。

CMYK: 11,17,22,0　CMYK: 60,42,87,1
CMYK: 80,81,84,68　CMYK: 6,7,9,0

推荐色彩搭配

C: 15	C: 46	C: 80	C: 93
M: 13	M: 18	M: 68	M: 88
Y: 56	Y: 39	Y: 37	Y: 89
K: 0	K: 0	K: 1	K: 80

C: 73	C: 12	C: 22	C: 68
M: 51	M: 9	M: 33	M: 68
Y: 0	Y: 9	Y: 23	Y: 62
K: 0	K: 0	K: 0	K: 17

C: 32	C: 17	C: 44	C: 33
M: 71	M: 13	M: 36	M: 26
Y: 49	Y: 33	Y: 61	Y: 25
K: 0	K: 0	K: 0	K: 0

7.6 欢跃

色彩调性：兴奋、欢喜、纯粹、欢快、阳光、灿烂、清脆。

常用主题色：

CMYK=9,91,49,0　CMYK=72,27,0,0　CMYK=72,54,86,0　CMYK=11,2,66,0　CMYK=1,60,80,0　CMYK=0,73,93,0　CMYK=42,0,70,0

常用色彩搭配

CMYK: 32,100,100,0
CMYK: 7,68,97,0

威尼斯红色与橙红色相搭配，在空间展现能够营造出欢庆、喜悦的空间氛围。

CMYK: 75,8,75,0
CMYK: 25,0,90,0

碧绿色与黄绿色相搭配，绿色系的配色方案，让空间清新且富有生机。

CMYK: 32,6,7,0
CMYK: 75,8,75,0

水晶蓝色与碧绿色相搭配，整体营造出一种冷静、安全的视觉效果。

CMYK: 6,19,85,0
CMYK: 5,42,94,0

铬黄色与万寿菊黄色相搭配，在空间中展现，营造出欢快、活跃的视觉效果。

配色速查

欢喜

CMYK: 5,42,92,0
CMYK: 9,18,41,0
CMYK: 8,95,76,0
CMYK: 29,77,52,0

灿烂

CMYK: 37,76,0,0
CMYK: 9,0,83,0
CMYK: 65,51,16,0
CMYK: 62,0,33,0

兴奋

CMYK: 0,44,41,0
CMYK: 11,72,79,0
CMYK: 77,20,72,0
CMYK: 47,0,37,0

阳光

CMYK: 0,55,91,0
CMYK: 3,32,90,0
CMYK: 0,83,94,0
CMYK: 9,7,54,0

这是一款日用品商店的展示陈列设计图案。在地面上大面积地拼贴带有纹理的织物和纽扣，打造出创意感与时尚感并存的购物空间。

空间整体的风格活跃、欢快，将产品摆放在展示柜与展示台中，能够让消费者更加直观地看到商品。

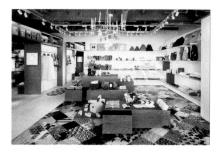

色彩点评

■ 空间色彩丰富、鲜艳，但并不杂乱，具有较强的视觉冲击力。打造出彩池上的店铺。

CMYK: 28,2,16,0　　CMYK: 29,51,78,0
CMYK: 46,5,5,0　　CMYK: 19,18,58,0

推荐色彩搭配

C: 3	C: 6	C: 56	C: 68	C: 66	C: 0	C: 2	C: 51	C: 3	C: 49	C: 27	C: 57
M: 18	M: 2	M: 67	M: 60	M: 33	M: 46	M: 25	M: 87	M: 62	M: 7	M: 0	M: 85
Y: 61	Y: 63	Y: 0	Y: 0	Y: 53	Y: 45	Y: 53	Y: 100	Y: 79	Y: 20	Y: 56	Y: 100
K: 0	K: 0	K: 0	K: 0	K: 0	K: 0	K: 0	K: 26	K: 0	K: 0	K: 0	K: 44

这是一款酒吧的展示陈列设计图案。通过物品的摆放和灯光的照射为空间营造出一个独特、随和，且充满活力的氛围。

空间利用高脚凳和低脚凳将不同类型的休息空间进行区分。

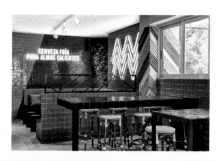

色彩点评

■ 紫色与芥末黄色的互补色搭配非常抢眼，搭配植物的绿色，创造出令人愉快的现代设计风格，使空间整体给人一种轻松、时尚的视觉效果。

CMYK: 80,87,8,0　　CMYK: 39,49,94,0
CMYK: 1,1,3,0　　CMYK: 782,79,81,65

推荐色彩搭配

C: 32	C: 6	C: 22	C: 0	C: 68	C: 10	C: 3	C: 4	C: 93	C: 6	C: 3	C: 0
M: 58	M: 8	M: 93	M: 0	M: 0	M: 9	M: 36	M: 63	M: 83	M: 8	M: 56	M: 0
Y: 68	Y: 71	Y: 66	Y: 0	Y: 94	Y: 57	Y: 38	Y: 76	Y: 0	Y: 71	Y: 70	Y: 0
K: 0	K: 0	K: 0	K: 0	K: 0	K: 0	K: 0	K: 0	K: 0	K: 0	K: 0	K: 0

7.7　炫酷

色彩调性：炫酷、耀眼、冷酷、醒目、干练、精明、闪耀。

常用主题色：

CMYK=62,53,50,1　CMYK=91,79,0,0　CMYK=62,0,31,0　CMYK=6,5,5,0　CMYK=74,1,83,0　CMYK=33,61,0,0　CMYK=29,1,86,0

常用色彩搭配

CMYK: 62,53,49,1
CMYK: 96,87,6,0

深灰色与宝蓝色相搭配，在空间中展现，给人一种炫酷、神秘的视觉感受。

CMYK: 99,84,10,0
CMYK: 68,56,33,0

铁青色与群青色相搭配，整体给人一黯然、冰冷的视觉感受。

CMYK: 85,80,923,74
CMYK: 12,7,84

黑色与黄色相搭配，二者之间对比较为明显，整体给人一种炫酷、冷漠的视觉感受。

CMYK: 79,60,0,0
CMYK: 44,36,33,0

皇室蓝色与浅灰色相搭配，整体给人一种明亮、高端的视觉感受。

配色速查

炫酷	耀眼	冷酷	干练

CMYK: 85,80,93,74
CMYK: 6,8,71,0
CMYK: 74,63,0,0
CMYK: 0,0,0,0

CMYK: 75,67,0,0
CMYK: 7,6,71,0
CMYK: 1,36,69,0
CMYK: 100,100,61,30

CMYK: 54,0,25,0
CMYK: 93,88,89,80
CMYK: 65,0,29,0
CMYK: 0,0,0,0

CMYK: 63,40,0,0
CMYK: 100,97,50,4
CMYK: 2,1,15,0
CMYK: 63,1,30,0

这是一款餐厅和酒吧的展示陈列设计图案。空间上方巨大的吊灯与四个小射灯相组合，在夜晚的时候散发出炫酷、耀眼的灯光，能够烘托空间整体的气氛。

吧台设计大方且具有较强的实用性，将产品规整地摆放在展示柜内，方便顾客挑选与购买。

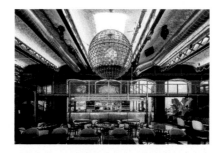

色彩点评

- 用红色来强调空间的结构特点，醒目且明朗，增强空间的视觉冲击力。

CMYK: 7,59,56,6　　CMYK: 29,94,66,0
CMYK: 47,26,58,0　　CMYK: 11,8,7,0

推荐色彩搭配

C: 84	C: 24	C: 82	C: 63	C: 100	C: 82	C: 93	C: 0	C: 79	C: 77	C: 71	C: 0
M: 51	M: 0	M: 59	M: 1	M: 97	M: 70	M: 88	M: 0	M: 36	M: 67	M: 16	M: 0
Y: 58	Y: 10	Y: 0	Y: 30	Y: 26	Y: 0	Y: 89	Y: 0	Y: 99	Y: 0	Y: 39	Y: 0
K: 4	K: 0	K: 0	K: 0	K: 0	K: 0	K: 80	K: 0	K: 1	K: 0	K: 0	K: 0

这是一款度假别墅内房间的展示陈列设图案。通过灯光的照射与镜面的反射使发光的圆洞和方洞仿佛连接着现实中不存在的空间，营造出强烈的未来感。

昏暗的灯光氛围与简易的家具摆设，给人以低沉、稳重的视觉感受。

色彩点评

- 蓝色与青色是象征科技感与未来感的颜色，将二者同时展现，凸显出炫酷的空间氛围。

CMYK: 89,87,80,72　　CMYK: 67,7,24,0
CMYK: 92,80,10,0　　CMYK: 70,56,100,18

推荐色彩搭配

C: 16	C: 92	C: 100	C: 0	C: 93	C: 7	C: 88	C: 0	C: 13	C: 62	C: 93	C: 78
M: 0	M: 83	M: 100	M: 0	M: 88	M: 5	M: 52	M: 0	M: 28	M: 16	M: 88	M: 57
Y: 66	Y: 0	Y: 55	Y: 0	Y: 89	Y: 25	Y: 100	Y: 0	Y: 73	Y: 35	Y: 89	Y: 0
K: 0	K: 0	K: 5	K: 0	K: 80	K: 0	K: 20	K: 0	K: 0	K: 0	K: 80	K: 0

7.8 高雅

色彩调性： 雅致、高尚、淡雅、清秀、高贵、精致、低调。

常用主题色：

CMYK=30,18,0,0 CMYK=10,7,7,0 CMYK=45,38,35,0 CMYK=11,31,33,0 CMYK=57,0,18,0 CMYK=65,44,0,0 CMYK=30,0,28,0

常用色彩搭配

CMYK: 32,6,7,0
CMYK: 8,2,0,0

CMYK: 23,22,70,0
CMYK: 15,12,11,0

CMYK: 56,13,47,0
CMYK: 0,0,0,0

CMYK: 61,36,30,0
CMYK: 50,13,3,0

水晶蓝色与爱丽丝蓝色相搭配，二者互为同类色，整体给人一种整洁、清爽的视觉感受。

芥末黄色搭配浅灰色，整体给人一种淡然、温馨的视觉感受。

青瓷绿色与白色相搭配，在空间中能够营造出一种干净、清爽的视觉感受。

青灰色与天青色相搭配，整体给人一种淡雅、清秀的视觉感受。

配色速查

淡雅	低调	精致	素雅

CMYK: 24,12,10,0
CMYK: 22,2,0,0
CMYK: 47,16,9,0
CMYK: 0,0,0,0

CMYK: 84,52,20,0
CMYK: 13,8,8,0
CMYK: 6,0,31,0
CMYK: 0,0,0,0

CMYK: 24,0,25,0
CMYK: 29,14,0,0
CMYK: 6,0,31,0
CMYK: 79,45,22,0

CMYK: 13,1,1,0
CMYK: 29,14,0,0
CMYK: 11,8,8,0
CMYK: 44,36,33,0

这是一款办公室的展示陈列设计图案。大面积的工作台具有较强的实用性，集工作学习、用餐、会客等功能于一体。

空间的设计简约、优雅，阳光从天窗中照射进来，增添了空间温馨、舒适的欢快色彩。

色彩点评

- 粉色系的装饰，使空间整体看上去更加宁静与高雅。
- 白色的墙壁为空间增添了一丝纯洁、温和氛围。

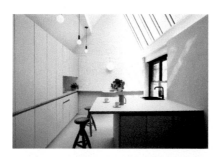

CMYK: 20,22,19,0 　CMYK: 4,3,3,0
CMYK: 29,42,57,0 　CMYK: 83,82,87,72

推荐色彩搭配

C: 7	C: 19	C: 20	C: 4
M: 7	M: 15	M: 0	M: 4
Y: 24	Y: 14	Y: 6	Y: 4
K: 0	K: 0	K: 0	K: 0

C: 20	C: 9	C: 25	C: 5
M: 45	M: 7	M: 19	M: 16
Y: 30	Y: 7	Y: 18	Y: 0
K: 0	K: 0	K: 0	K: 0

C: 29	C: 48	C: 25	C: 0
M: 17	M: 30	M: 19	M: 0
Y: 8	Y: 8	Y: 18	Y: 0
K: 0	K: 0	K: 0	K: 0

这是一款灯光展厅的展示陈列设计图案。通过线条勾勒出几何图形，将小型独立的灯光展区变得个性化十足，引人注目。

空间内将三盏灯光分开展示，错落有致，使展区的空间感更加强烈。

色彩点评

- 微弱的灯光搭配实木色的背景，使整个空间看起来更加高雅、淡然。
- 吊灯与线条为黑色，将空间浅色系的色调进行沉淀。

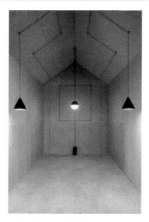

CMYK: 23,32,37,0 　CMYK: 77,77,87,62
CMYK: 1,1,5,0 　CMYK: 49,58,67,2

推荐色彩搭配

C: 59	C: 8	C: 19	C: 0
M: 12	M: 2	M: 1	M: 0
Y: 48	Y: 21	Y: 59	Y: 0
K: 0	K: 0	K: 0	K: 0

C: 54	C: 8	C: 39	C: 9
M: 32	M: 2	M: 25	M: 7
Y: 0	Y: 21	Y: 11	Y: 7
K: 0	K: 0	K: 0	K: 0

C: 66	C: 43	C: 37	C: 9
M: 16	M: 0	M: 11	M: 7
Y: 51	Y: 29	Y: 9	Y: 7
K: 0	K: 0	K: 0	K: 0

7.9　神秘

色彩调性：梦幻、深邃、神秘、低沉、炫彩、深厚、悠长。

常用主题色：

CMYK=86,46,100,9　CMYK=53,84,0,0　CMYK=63,54,51,1　CMYK=18,53,0,0　CMYK=89,58,100,35　CMYK=49,50,65,0

常用色彩搭配

CMYK: 40,31,29,0
CMYK: 89,83,44,8

铁青色与深灰色相搭
配，整体给人一种深
邃、暗沉的视觉感受。

CMYK: 63,77,8,0
CMYK: 15,22,0,0

木槿紫色与淡紫色相
搭配，同类色的配色方
法，在空间能够渲染出神
秘、高雅的视觉效果。

CMYK: 11,4,3,0
CMYK: 96,74,40,3

深青色与雪白色相搭
配，冷色系的配色方
案，整体给人一种清
凉、稳重的视觉感受。

CMYK: 89,51,77,13
CMYK: 55,28,78,0

铬绿色与叶绿色相搭
配，整体给人一种悠
长、复古的视觉感受。

配色速查

梦幻

CMYK: 62,81,25,0
CMYK: 84,100,54,26
CMYK: 54,72,61,8
CMYK: 82,76,74,54

低沉

CMYK: 26,20,0,0
CMYK: 61,62,8,0
CMYK: 67,46,25,0
CMYK: 95,95,39,5

炫彩

CMYK: 52,80,0,0
CMYK: 61,13,13,0
CMYK: 56,77,7,0
CMYK: 70,68,0,0

神秘

CMYK: 55,80,0,0
CMYK: 18,33,0,0
CMYK: 90,100,65,51
CMYK: 0,0,0,0

这是一款理发店的展示陈列设计图案。空间以"精美、悦动、闪耀、活力"为主要设计理念，将天花板融入一系列闪亮晶体的设计，这些充满活力的设计元素与柔美的秀发相互呼应，营造出梦幻、神秘的空间氛围。

光线通过反射在金属元素之间穿梭，相互交叠映衬，形成了丰富而悦动的表现形式，极具艺术性

色彩点评

■ 空间采用深棕色与紫色相搭配，整体给人一种深沉、稳重、浪漫的视觉效果，加之天花板装饰物的银白色，为空间营造出一种高贵、奢华的氛围。

CMYK: 67,63,66,16　　CMYK: 48,49,15,0
CMYK: 10,9,9,0　　　CMYK: 93,94,69,61

推荐色彩搭配

C: 81	C: 37	C: 90	C: 0
M: 50	M: 6	M: 100	M: 0
Y: 100	Y: 46	Y: 65	Y: 0
K: 14	K: 0	K: 51	K: 0

C: 50	C: 55	C: 12	C: 0
M: 36	M: 76	M: 16	M: 0
Y: 44	Y: 0	Y: 11	Y: 0
K: 0	K: 0	K: 0	K: 0

C: 33	C: 7	C: 6	C: 80
M: 40	M: 16	M: 9	M: 66
Y: 64	Y: 33	Y: 17	Y: 40
K: 0	K: 0	K: 0	K: 1

这是一款博物馆展廊的展示陈列设计图案。在造型上先声夺人，夸张的造型和颜色的搭配，使其散发出无穷的魅力。

打破传统的设计风格，采用大胆、年轻的配色方案，使空间充满活力，营造出热情、友好的氛围，以此来吸引来往的行人。

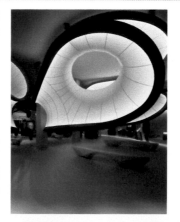

色彩点评

■ 空间配色单一，但是并不乏味，通过渐变的紫色系使空间整体笼罩了一层神秘且变幻莫测的色彩。与科技感和未来感的主题相互呼应。

CMYK: 57,59,6,0　　CMYK: 25,29,2,0
CMYK: 78,81,8,0　　CMYK: 97,95,58,39

推荐色彩搭配

C: 15	C: 19	C: 46	C: 60
M: 18	M: 36	M: 23	M: 70
Y: 26	Y: 6	Y: 43	Y: 100
K: 0	K: 0	K: 0	K: 31

C: 76	C: 34	C: 46	C: 86
M: 49	M: 11	M: 23	M: 69
Y: 98	Y: 40	Y: 43	Y: 100
K: 10	K: 0	K: 0	K: 59

C: 80	C: 50	C: 40	C: 95
M: 69	M: 36	M: 28	M: 91
Y: 28	Y: 3	Y: 8	Y: 40
K: 0	K: 0	K: 0	K: 6

色彩调性： 积极、亮丽、艳丽、华贵、花俏。

常用主题色：

CMYK=7,7,87,0　　CMYK=22,42,0,0　　CMYK=85,66,0,0　　CMYK=1,26,48,0　　CMYK=7,52,89,0　　CMYK=100,97,17,0

常用色彩搭配

CMYK: 7,7,87,0
CMYK: 6,38,88,0

鲜黄色与万寿菊黄色相搭配，同类色的搭配方案在空间中展现，营造出一种鲜亮、活泼的视觉效果。

CMYK: 79,60,0,0
CMYK: 99,84,1,0,0

皇室蓝色与群青色相搭配，整体给人一种雄伟、高贵的视觉感受。

CMYK: 58,0,44,0
CMYK: 7,5,5,0

青绿色与浅灰色相搭配，二者之间对比较为强烈，整体给人一种华贵、奢华的视觉感受。

CMYK: 32,6,7,0
CMYK: 61,78,0,0

紫藤色与水晶蓝色相搭配，二者互为类似色，整体营造出一种美观、雄壮的视觉效果。

配色速查

积极

CMYK: 2,35,90,0
CMYK: 4,30,31,0
CMYK: 46,5,61,0
CMYK: 0,0,0,0

亮丽

CMYK: 85,76,0,0
CMYK: 3,1,25,0
CMYK: 29,8,8,0
CMYK: 0,0,0,0

艳丽

CMYK: 4,31,77,0
CMYK: 10,64,90,0
CMYK: 22,0,25,0
CMYK: 36,0,13,0

华贵

CMYK: 8,7,84,0
CMYK: 84,52,29,0
CMYK: 72,25,9,0
CMYK: 20,0,1,0

这是一款餐厅用餐区的展示陈列设计图案。大面积的酒品展示柜和吧台的设计，对主题起到了强调作用。

将海浪、水花、锦鲤等设计元素精心地布置于吧台的上方，营造出欢跃、积极，且极具艺术性的就餐环境。

色彩点评

■ 空间整体以橙色系为主，在色调上营造出温馨、积极且愉悦的就餐环境。配以少量深灰色和黑色座椅，将过于鲜亮的颜色进行沉淀。

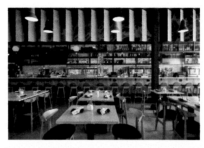

CMYK: 18,38,58,0　CMYK: 69,57,46,1
CMYK: 90,87,86,77　CMYK: 50,99,98,30

推荐色彩搭配

C: 0	C: 4	C: 1	C: 0	C: 5	C: 69	C: 37	C: 10	C: 8	C: 30	C: 7	C: 8
M: 65	M: 0	M: 40	M: 0	M: 13	M: 74	M: 40	M: 10	M: 84	M: 100	M: 4	M: 6
Y: 69	Y: 31	Y: 75	Y: 0	Y: 75	Y: 0	Y: 0	Y: 38	Y: 46	Y: 98	Y: 32	Y: 6
K: 0	K: 0	K: 0	K: 0	K: 0	K: 0	K: 0	K: 0	K: 0	K: 1	K: 0	K: 0

这是一款儿童医院的展示陈列设计图案。采用温暖的材料与柔和的灯光，营造出和善、温顺的空间氛围，有助于帮助患者放松心情，得到更好的治疗。

墙壁上摆放着与医疗有关的挂画和展示牌，在为来往的行人普及知识的同时也与空间的主题相互呼应。

色彩点评

■ 空间大面积采用橙色系，营造出温馨、欢快的空间氛围，为患者带来阳光积极的好心情。

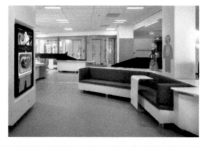

CMYK: 7,5,10,0　CMYK: 6,55,67,0
CMYK: 44,73,76,5　CMYK: 93,92,63,48

推荐色彩搭配

C: 0	C: 4	C: 1	C: 0	C: 5	C: 69	C: 37	C: 10	C: 8	C: 30	C: 7	C: 8
M: 65	M: 0	M: 40	M: 0	M: 13	M: 74	M: 40	M: 10	M: 84	M: 100	M: 4	M: 6
Y: 69	Y: 31	Y: 75	Y: 0	Y: 75	Y: 0	Y: 0	Y: 38	Y: 46	Y: 98	Y: 32	Y: 6
K: 0	K: 0	K: 0	K: 0	K: 0	K: 0	K: 0	K: 0	K: 0	K: 1	K: 0	K: 0

色彩调性： 稳重、安宁、威严、严肃、沉着、镇静、厚重。

常用主题色：

CMYK=40,50,96,0　CMYK=53,18,22,0　CMYK=57,48,45,0　CMYK=86,58,100,33　CMYK=1,87,88,44,9　CMYK=13,8,12,0　CMYK=50,96,65,12

常用色彩搭配

CMYK: 40,50,96,0
CMYK: 16,13,44,0

CMYK: 89,57,100,34
CMYK: 39,21,57,0

CMYK: 11,94,40,0
CMYK: 1,15,11,0

CMYK: 6,56,94,0
CMYK: 4,31,60,0

卡其黄色与灰橘色相搭配，在空间中展现，整体给人一种稳重、踏实的视觉感受。

墨绿色与枯叶绿色搭配在一起，整体给人一种沉着、厚重的视觉感受。

玫瑰红色与浅粉红色相搭配，整体给人一种欢喜、愉悦的视觉感受。

阳橙色与蜂蜜色相搭配，在空间中展现出一种阳光、喜悦的视觉效果。

配色速查

稳重	厚重	严肃	安宁

CMYK: 58,48,46,0
CMYK: 34,9,18,0
CMYK: 90,66,69,33
CMYK: 79,41,82,2

CMYK: 60,60,78,12
CMYK: 23,24,33,0
CMYK: 46,51,100,1
CMYK: 0,0,0,0

CMYK: 72,92,53,21
CMYK: 89,100,68,59
CMYK: 13,26,4,0
CMYK: 23,24,33,0

CMYK: 90,72,54,18
CMYK: 71,4838,0
CMYK: 28,2,11,0
CMYK: 17,13,14,0

这是一款公寓内客厅的展示陈列设计图案。方块瓷砖组合而成的地面，搭配丝绒材质的沙发，整体给人一种舒畅、安心的视觉感受。

绿色植物的加入为安宁的空间增添了一丝活泼的气息，避免画面过于单调。

色彩点评

■ 浅棕色系的配色方案让空间整体清新且典雅，仿佛初春到来，营造春风拂面的舒适感。

■ 以白色为底色，起的衬托作用。

CMYK: 11,6,8,0　　CMYK: 24,22,31,0
CMYK: 89,60,99,41　CMYK: 66,78,100,53

推荐色彩搭配

C: 31	C: 37	C: 18	C: 0
M: 19	M: 29	M: 14	M: 0
Y: 56	Y: 28	Y: 13	Y: 0
K: 0	K: 0	K: 0	K: 0

C: 59	C: 39	C: 78	C: 13
M: 80	M: 31	M: 62	M: 9
Y: 71	Y: 30	Y: 51	Y: 9
K: 29	K: 0	K: 6	K: 0

C: 93	C: 80	C: 14	C: 76
M: 88	M: 72	M: 11	M: 25
Y: 89	Y: 17	Y: 11	Y: 43
K: 80	K: 0	K: 0	K: 0

这是一款工作室的展示陈列设计图案。墙面和天花板采用原始的材料，加以射灯的点缀，营造出纯粹、自然、随性的空间氛围。

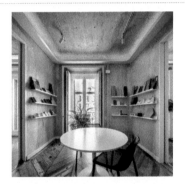

色彩点评

■ 深棕色的木质材料搭配墙面和天花板的灰色系，为空间营造出一种稳重、安宁的视觉效果。

CMYK: 29,25,26,0　　CMYK: 81,56,100,26
CMYK: 56,64,87,15　CMYK: 22,31,53,0

空间以舒适且兼备功能性为设计理念，在打造良好环境氛围的同时，在墙壁的两端设有置物架，让空间看上去更加规整有序。

推荐色彩搭配

C: 76	C: 41	C: 47	C: 13
M: 37	M: 18	M: 38	M: 10
Y: 35	Y: 25	Y: 36	Y: 10
K: 0	K: 0	K: 0	K: 0

C: 93	C: 16	C: 46	C: 0
M: 88	M: 18	M: 51	M: 0
Y: 89	Y: 48	Y: 100	Y: 1
K: 80	K: 0	K: 1	K: 0

C: 90	C: 62	C: 12	C: 0
M: 57	M: 24	M: 5	M: 0
Y: 100	Y: 65	Y: 32	Y: 0
K: 35	K: 0	K: 0	K: 0

7.12 温暖

色彩调性： 阳光、温馨、轻柔、热情、愉悦。

常用主题色：

CMYK=27,0,20,0 CMYK=8,24,0,0 CMYK=4,24,79,0 CMYK=11,56,0,0 CMYK=1,38,80,0 CMYK=0,69,43,0 CMYK=46,26,0,0

常用色彩搭配

CMYK: 6,23,0,0	CMYK: 20,49,10,0	CMYK: 11,94,40,0	CMYK: 6,56,94,0
CMYK: 8,6,6,0	CMYK: 8,15,6,0	CMYK: 1,15,11,0	CMYK: 4,31,60,0

粉色与浅灰色相搭配，二者在空间中呈现，整体给人一种甜美、温馨的视觉感受。

蔷薇紫色与淡紫丁香色相搭配，类似色的搭配方案使空间充满甜蜜、浪漫的气息。

玫瑰红色与浅粉红色相搭配，整体给人一种欢喜、愉悦的视觉感受。

阳橙色与蜂蜜色相搭配，在空间中展现出一种阳光、喜悦的视觉效果。

配色速查

阳光

CMYK: 4,31,60,0
CMYK: 7,1,59,0
CMYK: 9,70,70,0
CMYK: 0,0,0,0

热情

CMYK: 18,99,100,0
CMYK: 11,5,87,0
CMYK: 14,18,61,0
CMYK: 0,87,68,0

温馨

CMYK: 23,58,82,0
CMYK: 7,22,77,0
CMYK: 7,16,20,0
CMYK: 4,4,43,0

轻柔

CMYK: 5,45,24,0
CMYK: 3,31,15,0
CMYK: 25,40,6,0
CMYK: 8,6,6,0

这是一款展览空间的展示陈列设计图案。采用多姿多彩的流行艺术挑战了极简主义风格，将需要展示的物品全部集中在深灰色的地毯上，以吸引参观者的眼球。

复古风格的木质门与墙壁、地毯的纹理，为空间营造出了温馨、华丽的氛围。

色彩点评

- 大面积红色系的壁纸与金碧辉煌的吊灯相搭配，暖色调的配色方案让空间拥有一股巨大的暖流，温暖备至。
- 深灰色的地毯与暖色系的颜色成为对比，使展示的物品在空间中更加突出。

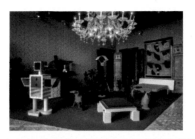

CMYK: 18,71,60,0　CMYK: 22,36,56,0
CMYK: 70,59,47,2　CMYK: 7,18,40,0

推荐色彩搭配

C: 12	C: 44	C: 8	C: 0
M: 35	M: 85	M: 7	M: 0
Y: 0	Y: 0	Y: 2	Y: 0
K: 0	K: 0	K: 0	K: 0

C: 4	C: 7	C: 4	C: 0
M: 19	M: 37	M: 0	M: 0
Y: 49	Y: 71	Y: 19	Y: 0
K: 0	K: 0	K: 0	K: 0

C: 55	C: 9	C: 32	C: 0
M: 90	M: 27	M: 59	M: 0
Y: 0	Y: 0	Y: 0	Y: 0
K: 0	K: 0	K: 0	K: 0

这是一款礼堂的展示陈列设计图案。该作品的名称叫作"废墟中的礼堂"，空间以"视觉想象力的折叠"为设计主题，展现了对荒废之美的欣赏和对自由生命的向往。

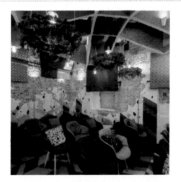

色彩点评

- 暖色系的配色方案，为空间营造出温馨、雀跃的氛围。
- 加以少许的青色作点缀，丰富空间效果的同时也增强了视觉冲击力。

CMYK: 22,80,89,0　CMYK: 25,94,88,0
CMYK: 81,40,72,1　CMYK: 89,63,56,13

柔和的灯光使斑斓色彩的展现达到极致，营造出温馨、浪漫的空间效果。

推荐色彩搭配

C: 7	C: 7	C: 18	C: 0
M: 41	M: 31	M: 57	M: 23
Y: 0	Y: 2	Y: 5	Y: 14
K: 0	K: 0	K: 0	K: 0

C: 53	C: 12	C: 28	C: 0
M: 93	M: 28	M: 49	M: 0
Y: 100	Y: 0	Y: 0	Y: 0
K: 83	K: 0	K: 0	K: 0

C: 49	C: 13	C: 11	C: 0
M: 0	M: 0	M: 12	M: 0
Y: 45	Y: 79	Y: 5	Y: 0
K: 0	K: 0	K: 0	K: 0

7.13　恬静

色彩调性：沉静、淡然、儒雅、温和、稳重、低调、清新。

常用主题色：

CMYK=23,0,9,0　CMYK–10,31,0,0　CMYK=1,34,58,0　CMYK=0,6,10,0　CMYK=31,32,36,0　CMYK=53,5,31,0　CMYK=37,20,0,0

常用色彩搭配

CMYK: 56,13,47,0
CMYK: 15,12,11,0

青瓷绿色与浅灰色相搭配，在空间中展现，能够传递一种低调、稳重的视觉信息。

CMYK: 32,6,7,0
CMYK: 50,13,3,0

水晶蓝色搭配天青色，邻近色的搭配方案，整体给人一种淡然、冷静的视觉感受。

CMYK: 61,36,30,0
CMYK: 0,0,0,0

青灰色与白色相搭配，整体给人一种平淡、安静的视觉感受。

CMYK: 10,6,7,0
CMYK: 84,40,58,1

浅灰色与孔雀绿色相搭配，整体给人一种清脆、明晰的视觉感受。

配色速查

沉静	淡然	低调	清新

CMYK: 2,15,41,0
CMYK: 34,24,0,0
CMYK: 87,76,3,0
CMYK: 61,62,96,19

CMYK: 29,16,0,0
CMYK: 56,0,34,0
CMYK: 38,0,21,0
CMYK: 67,52,31,0

CMYK: 87,52,59,6
CMYK: 59,29,64,0
CMYK: 30,0,38,0
CMYK: 42,30,0,0

CMYK: 30,24,0,0
CMYK: 35,0,18,0
CMYK: 21,32,0,0
CMYK: 2,2,27,0

这是一款公寓内餐厅的展示陈列设计图案。空间的设计重点在于功能的全面性与便捷性，将小而精致的空间展现得活灵活现。

简易的桌椅和吊灯，搭配带有复古气息的镜面，在恬静、低调的背景下使空间整体更加平和、淡然。

色彩点评

■ 白色与浅灰色组合而成的墙面，为空间奠定了恬静、淡然的感情基调。

■ 蓝灰色的桌子搭配纯白色的椅子，形成较强的视觉冲击力。

CMYK: 14,11,11,0　　CMYK: 22,16,21,0
CMYK: 82,77,36,1　　CMYK: 12,9,8,0

推荐色彩搭配

C: 27	C: 0	C: 29	C: 84	C: 64	C: 45	C: 3	C: 1	C: 31	C: 2	C: 23	C: 91
M: 4	M: 16	M: 40	M: 52	M: 38	M: 22	M: 17	M: 25	M: 13	M: 1	M: 27	M: 59
Y: 33	Y: 15	Y: 14	Y: 100	Y: 19	Y: 11	Y: 52	Y: 49	Y: 20	Y: 14	Y: 8	Y: 76
K: 0	K: 0	K: 0	K: 21	K: 0	K: 0	K: 0	K: 0	K: 0	K: 0	K: 0	K: 28

这是一款咖啡店的展示陈列设计图案。将餐具与桌椅整齐划一地摆放，让空间看起来更加干净整洁，墙壁上字母的展现活泼、生动，营造出轻松、舒适的空间效果。

打破传统的设计风格，采用大胆、年轻的配色方案使空间充满活力，营造出热情、友好的氛围，以此来吸引来往的行人。

色彩点评

■ 空间采用大面积的白色与实木色相搭配，为空间营造出自然、纯净的就餐氛围。

■ 墙壁上用蓝色和米色的字母作点缀，与咖啡店的品牌相互呼应的同时，也使整个空间更加鲜活、灵动。

CMYK: 9,5,4,0　　　CMYK: 11,17,17,0
CMYK: 62,43,32,0　　CMYK: 36,30,35,0

推荐色彩搭配

C: 28	C: 61	C: 8	C: 0	C: 56	C: 54	C: 1	C: 0	C: 0	C: 2	C: 56	C: 62
M: 0	M: 18	M: 4	M: 0	M: 13	M: 30	M: 22	M: 28	M: 22	M: 11	M: 45	M: 31
Y: 52	Y: 52	Y: 47	Y: 0	Y: 24	Y: 11	Y: 43	Y: 40	Y: 29	Y: 34	Y: 18	Y: 40
K: 0	K: 0	K: 0	K: 0	K: 0	K: 0	K: 0	K: 0	K: 0	K: 0	K: 0	K: 0

第8章

展示陈列设计
经典技巧

展示陈列设计是一种能够为受众带来直观感受的时尚艺术，优秀的展示陈列设计能够巧妙地凸显出空间的主题、增强陈列物品的魅力、促进消费者的消费欲望，同时也能够起到美化空间的作用。

要想创造出好的陈列作品，需要在陈列的同时注意一些技巧，例如在摆放商品的时候需要注意，将重点商品摆放在与顾客视线平行的位置处，或者在节日时摆放与节日相关的装饰品来增强节日的气氛等。

这是一款服装店的展示陈列设计图案。将衣服叠放整齐放在展示柜的上方，再将展开的服装悬挂在展示柜的下方，使空间更加规则整齐。

将服装按颜色进行分类，既美化了空间又能够很好地将产品的信息传递给消费者，方便消费者挑选。

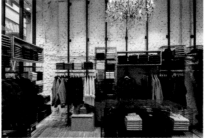

色彩点评

■ 黑白相间的墙壁与实木色的地板相搭配，营造出简单、温馨的空间氛围。

CMYK: 18,10,8,0　　CMYK: 36,47,71,0
CMYK: 79,79,85,65　CMYK: 44,99,99,12

推荐色彩搭配

C: 51	C: 15	C: 2	C: 62
M: 90	M: 15	M: 25	M: 59
Y: 82	Y: 12	Y: 12	Y: 54
K: 24	K: 0	K: 0	K: 3

C: 81	C: 51	C: 23	C: 0
M: 49	M: 27	M: 14	M: 0
Y: 100	Y: 54	Y: 20	Y: 0
K: 13	K: 0	K: 0	K: 0

C: 26	C: 7	C: 18	C: 0
M: 41	M: 9	M: 7	M: 0
Y: 82	Y: 17	Y: 47	Y: 0
K: 0	K: 0	K: 0	K: 0

这是一款服装店的展示陈列设计图案。将服装饰品摆放在同一个展示架上，上方摆放饰品，下方悬挂衣服，风格统一，方便消费者挑选，从而达到促进消费的目的。

在展示架的前方摆放沙发，人性化的设计方式，让消费者在挑选之余能够休息片刻。

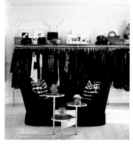

色彩点评

■ 金色的衣架与前方金色的茶几相互呼应，使空间有了和谐统一之感。

■ 黑色的沙发再配以黑、白、红三种颜色组合而成的抱枕，配色经典。由于空间的颜色相互呼应，营造出高端、精致的空间氛围。

CMYK: 8,7,4,0　　　CMYK: 89,89,77,69
CMYK: 17,17,38,0　　CMYK: 59,100,71,41

推荐色彩搭配

C: 53	C: 20	C: 9	C: 11
M: 71	M: 25	M: 28	M: 10
Y: 0	Y: 6	Y: 78	Y: 16
K: 0	K: 0	K: 0	K: 0

C: 84	C: 29	C: 61	C: 31
M: 54	M: 7	M: 32	M: 12
Y: 100	Y: 33	Y: 23	Y: 11
K: 24	K: 0	K: 0	K: 0

C: 76	C: 28	C: 17	C: 6
M: 64	M: 20	M: 15	M: 6
Y: 10	Y: 0	Y: 55	Y: 30
K: 0	K: 0	K: 0	K: 0

8.2 "众星捧月"式的设计手法，主次分明

这是一款运动类服装的展示陈列设计图案。采用"众星捧月"式的陈列方式，将特别推荐的商品单独摆放，使其在众多产品中凸显出来。

店铺内风格统一，将品牌的标识展示在空间的中心处，既增强了产品与品牌的关联性，又为空间增添了活力与乐趣。

色彩点评

■ 空间的墙面采用与品牌标识相同的红色，鲜亮的红色加以白色的灯光照耀，使空间更加鲜明且充满无限活力。

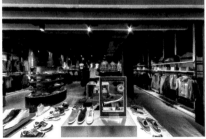

CMYK: 81,80,76,61　CMYK: 14,35,49,0
CMYK: 17,18,19,0　CMYK: 10,95,93,0

推荐色彩搭配

C: 76	C: 34	C: 47	C: 39	C: 97	C: 30	C: 25	C: 63	C: 14	C: 53	C: 76	C: 47
M: 33	M: 6	M: 48	M: 26	M: 97	M: 21	M: 8	M: 36	M: 0	M: 5	M: 25	M: 38
Y: 100	Y: 43	Y: 3	Y: 21	Y: 74	Y: 18	Y: 2	Y: 13	Y: 64	Y: 68	Y: 100	Y: 37
K: 0	K: 0	K: 0	K: 0	K: 67	K: 0	K: 0	K: 0	K: 0	K: 0	K: 0	K: 0

这是一款服装店的展示陈列设计图案。分别将商品陈列在空间左右两侧的展示架上，方便顾客挑选。在中间位置放置展示模特，可使其在众多的服装中脱颖而出。

地面瓷砖的设计具有较强的延展性，能够引导顾客的行进路线。

色彩点评

■ 地面上采用精美的白色瓷砖和实木色的条纹相搭配，突出了地面的干净、整洁，并配以金色的展示架，营造出精致、温馨的空间氛围。

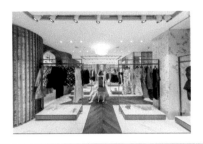

CMYK: 13,10,9,0　CMYK: 49,57,62,1
CMYK: 39,37,34,0　CMYK: 6,4,7,0

推荐色彩搭配

C: 39	C: 4	C: 9	C: 15	C: 72	C: 19	C: 39	C: 17	C: 28	C: 52	C: 12	C: 0
M: 11	M: 32	M: 19	M: 13	M: 14	M: 1	M: 16	M: 0	M: 70	M: 43	M: 9	M: 0
Y: 47	Y: 50	Y: 27	Y: 13	Y: 44	Y: 10	Y: 31	Y: 72	Y: 85	Y: 41	Y: 9	Y: 0
K: 0	K: 0	K: 0	K: 0	K: 0	K: 0	K: 0	K: 0	K: 0	K: 0	K: 0	K: 0

8.3 灯光照明和辅助灯光的应用

这是一款儿童服装店的展示陈列设计图案。将半圆形的灯光放置在空间的中心位置，造型独特，为空间增添了十足的趣味性。

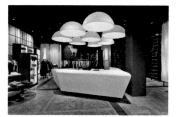

色彩点评

- 空间的地面采用实木色，并配有相应的纹理，营造出平稳、温馨的空间氛围。
- 采用紫色、蓝色和黄色作点缀，丰富空间的配色，使空间的效果更加丰富多彩。

在空间的四周配以较为柔弱的射灯作辅助灯光将四周点亮，营造出温馨、柔和的空间氛围。

CMYK: 24,53,68,0　　CMYK: 78,78,95,67
CMYK: 1,5,8,0　　CMYK: 84,72,80,18

推荐色彩搭配

C: 45	C: 25	C: 15	C: 46	C: 80	C: 64	C: 33	C: 8	C: 82	C: 53	C: 19	C: 44
M: 68	M: 21	M: 6	M: 76	M: 54	M: 49	M: 22	M: 6	M: 35	M: 4	M: 7	M: 65
Y: 91	Y: 21	Y: 65	Y: 100	Y: 20	Y: 29	Y: 16	Y: 6	Y: 92	Y: 48	Y: 15	Y: 94
K: 6	K: 0	K: 0	K: 11	K: 0	K: 0	K: 0	K: 0	K: 1	K: 0	K: 0	K: 5

这是一款大众汽车概念展厅的陈列设计图案。将灯光作为设计的一部分，跟随产品的形态以"线"的形式进行展现，使产品的魅力得以更加全面地展现。

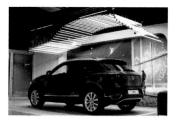

色彩点评

- 产品本身的颜色为宝石蓝，并在后方配以相同颜色的座位与其相互呼应，通过极简主义的灯光进行照射，营造出炫酷、科技的空间氛围。

将产品单独陈列在展位上，并配以极简主义的照明方式，空间整体效果简约、大气。

CMYK: 19,25,39,0　　CMYK: 2,1,2,0
CMYK: 99,99,65,54　　CMYK: 88,84,82,72

推荐色彩搭配

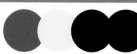

C: 15	C: 49	C: 77	C: 0	C: 9	C: 63	C: 35	C: 18	C: 84	C: 11	C: 83	C: 66
M: 26	M: 44	M: 84	M: 0	M: 18	M: 70	M: 28	M: 63	M: 42	M: 11	M: 88	M: 83
Y: 936	Y: 46	Y: 83	Y: 0	Y: 25	Y: 65	Y: 27	Y: 44	Y: 100	Y: 14	Y: 89	Y: 83
K: 0	K: 0	K: 68	K: 0	K: 0	K: 0	K: 19	K: 0	K: 4	K: 0	K: 80	K: 54

这是一款运动服装店的展示陈列设计图案。将重点推荐的产品单独陈列，通过独特的陈列方式引起消费者的注意，从而达到促进消费的目的。

在红色展示柜的四周配以灯光的照射，使展示柜整体的效果更加炫酷且富有十足的科技感。

CMYK: 46,97,83,14　CMYK: 81,78,77,60
CMYK: 4,1,1,0　CMYK: 60,51,49,1

色彩点评

■ 空间以鲜艳的红色作主色，通过白色灯光的照射使该颜色在空间中营造出炫酷的氛围，配以黑色和灰色作底色，沉稳低调，使鲜艳的红色更加突出。

推荐色彩搭配

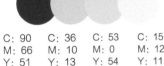

C: 90	C: 36	C: 53	C: 15
M: 66	M: 10	M: 0	M: 12
Y: 51	Y: 13	Y: 54	Y: 11
K: 9	K: 0	K: 0	K: 0

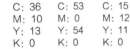

C: 56	C: 16	C: 35	C: 69
M: 79	M: 12	M: 40	M: 95
Y: 69	Y: 12	Y: 18	Y: 29
K: 20	K: 0	K: 0	K: 0

C: 5	C: 15	C: 42	C: 93
M: 19	M: 66	M: 61	M: 88
Y: 27	Y: 46	Y: 49	Y: 89
K: 0	K: 0	K: 0	K: 80

这是一款服装店的展示陈列设计图案。将黑色的裙子单独放置在展示柜中，周围配以简约的服饰进行点缀，使展示柜中的产品更加突出。

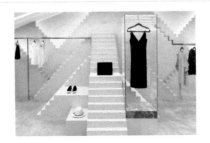

商品的排列错落有致，其他商品的魅力也能够得以完美地展现。

CMYK: 11,21,19,0　CMYK: 31,26,21,0
CMYK: 89,85,83,74　CMYK: 47,47,51,0

色彩点评

■ 浅粉红色的背景营造出了浪漫、甜蜜的空间氛围。
■ 以灰色的地面和黑色的商品将浅色系的服装进行沉淀。

推荐色彩搭配

C: 76	C: 31	C: 28	C: 76
M: 58	M: 16	M: 22	M: 70
Y: 22	Y: 0	Y: 21	Y: 67
K: 0	K: 0	K: 0	K: 31

C: 71	C: 35	C: 12	C: 66
M: 7	M: 27	M: 3	M: 48
Y: 94	Y: 26	Y: 69	Y: 0
K: 0	K: 0	K: 0	K: 0

C: 33	C: 56	C: 10	C: 0
M: 57	M: 94	M: 8	M: 0
Y: 54	Y: 28	Y: 8	Y: 0
K: 0	K: 0	K: 0	K: 0

8.5 具有说明性的标识，实用性强

这是一款冰激凌店的展示陈列设计图案。在柜台上方设有带有说明性文字的展示牌，图文并茂的展示方式能够将产品信息更加精准明确地展现出来。

前方柜台上手写体的文字与展示牌的文字风格相互呼应，营造出轻松、惬意的空间氛围。

色彩点评

■ 红色的柜台采用白色的文字与之搭配，使红色看上去更加鲜艳、明亮。

■ 浅色系的背景使红色的柜台更加突出，明确空间的主次，与受众达成共鸣。

CMYK: 23,25,34,0 CMYK: 48,99,82,20
CMYK: 6,5,21,0 CMYK: 88,87,82,74

推荐色彩搭配

C: 97	C: 78	C: 42	C: 0
M: 94	M: 32	M: 0	M: 0
Y: 42	Y: 97	Y: 47	Y: 0
K: 8	K: 0	K: 0	K: 0

C: 50	C: 11	C: 19	C: 31
M: 85	M: 29	M: 28	M: 37
Y: 0	Y: 0	Y: 0	Y: 1
K: 0	K: 0	K: 0	K: 0

C: 26	C: 42	C: 63	C: 16
M: 38	M: 100	M: 95	M: 13
Y: 22	Y: 67	Y: 72	Y: 12
K: 0	K: 5	K: 47	K: 0

这是一款电子产品的展示陈列设计图案。在每个产品周围都配有解释说明的文字，通过这些文字让消费者对产品的信息有更加准确的了解。

实木的展示架与地面的材质相互呼应，为空间营造出温馨、稳重的氛围。

色彩点评

■ 实木色与白色相搭配，改善了低调、稳重的空间氛围，使空间更加明亮。

■ 背景处配以蓝色作点缀，以电子产品为主题的空间增添了些许的科技感。

CMYK: 34,38,60,0 CMYK: 6,4,5,0
CMYK: 49,32,4,0 CMYK: 83,78,79,63

推荐色彩搭配

C: 58	C: 14	C: 41	C: 93
M: 100	M: 42	M: 33	M: 88
Y: 72	Y: 14	Y: 31	Y: 89
K: 38	K: 0	K: 0	K: 80

C: 34	C: 10	C: 44	C: 78
M: 43	M: 18	M: 21	M: 20
Y: 61	Y: 85	Y: 41	Y: 100
K: 0	K: 0	K: 2	K: 0

C: 58	C: 86	C: 6	C: 87
M: 31	M: 65	M: 9	M: 78
Y: 26	Y: 49	Y: 71	Y: 46
K: 7	K: 0	K: 0	K: 9

8.6 商品陈列造型独特，突出商品本身的魅力

这是一款商场橱窗的展示产列设计图案。将花朵与立体的多边形相结合，让受众联想到香水绽放出鲜花的芬芳，与受众产生共鸣。

在橱窗的上下两端配有文字说明，以增强品牌与橱窗样式的关联性。

色彩点评

- 白色的边框能够使黑色的文字更为突出，也使整体效果更加清新、明净。
- 五颜六色的花朵与简约的边框形成鲜明的对比，营造出浪漫、温馨的氛围。

CMYK: 15,24,24,0　　CMYK: 6,5,1,0
CMYK: 14,97,74,0　CMYK: 87,83,74,63

推荐色彩搭配

C: 96	C: 40	C: 11	C: 21	C: 77	C: 18	C: 67	C: 89	C: 26	C: 15	C: 58	C: 89
M: 86	M: 25	M: 6	M: 17	M: 29	M: 7	M: 53	M: 56	M: 52	M: 7	M: 44	M: 75
Y: 16	Y: 0	Y: 0	Y: 73	Y: 82	Y: 15	Y: 57	Y: 100	Y: 84	Y: 15	Y: 0	Y: 0
K: 0	K: 0	K: 0	K: 0	K: 0	K: 0	K: 3	K: 29	K: 0	K: 0	K: 0	K: 0

这是一款书店的展示陈列设计图案。将书籍的样式与人物的形状相结合，引发受众联想，通过独特的造型增强空间的趣味性，使读书成为一种乐趣。

在空间的左下方放置桌椅，方便读者阅读，营造出浓厚的学习氛围。

色彩点评

- 黑色的背景搭配深实木色的桌椅，为空间营造出稳重、低调的空间氛围。沉稳的色调能够使读者静下心来。

CMYK: 88,84,81,71　CMYK: 16,12,11,0
CMYK: 60,72,100,35　CMYK: 26,22,17,0

推荐色彩搭配

C: 100	C: 68	C: 21	C: 0	C: 80	C: 91	C: 28	C: 21	C: 50	C: 59	C: 21	C: 4
M: 96	M: 18	M: 2	M: 0	M: 42	M: 62	M: 8	M: 0	M: 77	M: 100	M: 20	M: 33
Y: 31	Y: 87	Y: 24	Y: 0	Y: 53	Y: 68	Y: 16	Y: 79	Y: 39	Y: 62	Y: 15	Y: 0
K: 1	K: 0	K: 0	K: 0	K: 1	K: 26	K: 0	K: 0	K: 0	K: 26	K: 0	K: 0

8.7 设计风格统一，突出主题

这是一款服装店的展示陈列设计图案。空间陈列着大量运动风格服饰，和谐统一的陈列风格使空间的主题更加突出。

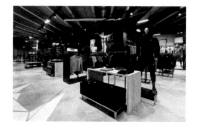

在展示墙上绘制金色的运动图案，使沉稳的空间活力倍增、动感十足。

色彩点评

■ 空间使用大面积的黑色和灰色作底色，沉稳、低调，使金色的人物图案更加突出，为空间营造了活跃动感的气氛。

■ 将红色和蓝色的商品陈列在显眼处，时尚个性，使空间更富有生机。

CMYK: 11,8,8,0　　CMYK: 65,80,73,59
CMYK: 28,30,33,0　　CMYK: 14,17,23,0

推荐色彩搭配

C: 36	C: 42	C: 39	C: 83
M: 26	M: 0	M: 17	M: 50
Y: 29	Y: 24	Y: 42	Y: 100
K: 0	K: 0	K: 0	K: 16

C: 64	C: 19	C: 13	C: 16
M: 69	M: 23	M: 17	M: 13
Y: 0	Y: 0	Y: 0	Y: 11
K: 0	K: 0	K: 0	K: 0

C: 35	C: 43	C: 54	C: 67
M: 4	M: 17	M: 30	M: 48
Y: 40	Y: 45	Y: 54	Y: 65
K: 0	K: 0	K: 0	K: 3

这是一款百货商店的展示陈列设计图案。将陈列的商品区域化，将材质相同但种类不同的产品摆放在同一空间，在方便消费者挑选的同时也强化了该区域的主题。

将椅子陈列在空间的中心位置，四周配以较多的辅助产品，使空间的主次更加分明。

色彩点评

■ 以浅实木色的产品为主，在空间的右侧以绿色的植物作点缀，为空间营造出自然、平稳的视觉效果。

■ 后方红色与白色相结合的展示牌与绿色的植物形成鲜明的对比，在自然、低调的空间氛围中显得尤为突出。

CMYK: 23,21,26,0　　CMYK: 85,69,48,8
CMYK: 73,71,66,30　　CMYK: 67,61,59,9

推荐色彩搭配

C: 16	C: 12	C: 18	C: 19
M: 14	M: 45	M: 0	M: 59
Y: 68	Y: 62	Y: 7	Y: 65
K: 0	K: 0	K: 0	K: 0

C: 53	C: 79	C: 47	C: 43
M: 38	M: 67	M: 0	M: 19
Y: 0	Y: 7	Y: 32	Y: 31
K: 0	K: 0	K: 0	K: 0

C: 31	C: 14	C: 6	C: 0
M: 83	M: 46	M: 29	M: 0
Y: 0	Y: 0	Y: 0	Y: 0
K: 0	K: 0	K: 0	K: 0

8.8 推荐关联商品，促进消费

这是一款自行车商店的展示陈列设计图案。左侧的产品通过大小之分陈列在上下两端，将空间有效地加以利用。

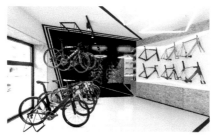

在空间右侧陈列着产品的配件，将相关产品陈列在旁，能够在顾客挑选商品时起到提示作用，促进消费。

色彩点评

- 空间采用对比强烈的黑、白两色相搭配，形成的线条具有强烈的视觉引导作用。
- 配以黄色，为原本单一、简洁的空间增添了一丝稳重和温暖。

CMYK: 11,9,10,0　CMYK: 88,84,84,74
CMYK: 22,36,60,0

推荐色彩搭配

C: 64	C: 26	C: 18	C: 93	C: 78	C: 57	C: 18	C: 66	C: 23	C: 61	C: 5	C: 93
M: 65	M: 29	M: 14	M: 98	M: 45	M: 22	M: 0	M: 22	M: 15	M: 53	M: 4	M: 88
Y: 0	Y: 0	Y: 13	Y: 47	Y: 100	Y: 64	Y: 24	Y: 29	Y: 70	Y: 100	Y: 18	Y: 89
K: 0	K: 0	K: 0	K: 16	K: 6	K: 0	K: 0	K: 0	K: 0	K: 8	K: 0	K: 80

这是一款服装店的展示陈列设计图案。将商品悬挂在半空，中间留有较大的空隙，能够使商品的细节和魅力更加完善地展现出来。

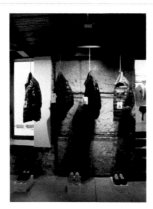

色彩点评

- 将产品以对比色的方案进行呈现，为暗淡、低沉的空间氛围增添了一丝生机与活力。
- 为了使配色和谐，在红色和蓝色的中间以黑色作沉淀，避免了太过突兀的配色方案。

在服装的下方分别摆放了与之风格相同的鞋子，将相关联的产品摆放在合适的位置，更容易引起消费者的共鸣，起到促进消费的作用。

CMYK: 67,78,92,53　CMYK: 35,90,100,2
CMYK: 95,85,39,4　CMYK: 11,18,24,0

推荐色彩搭配

C: 34	C: 25	C: 4	C: 38	C: 60	C: 72	C: 11	C: 84	C: 62	C: 82	C: 48	C: 15
M: 94	M: 53	M: 24	M: 70	M: 0	M: 7	M: 8	M: 51	M: 42	M: 59	M: 25	M: 2
Y: 90	Y: 37	Y: 13	Y: 48	Y: 50	Y: 63	Y: 8	Y: 78	Y: 10	Y: 0	Y: 48	Y: 79
K: 2	K: 0	K: 0	K: 0	K: 0	K: 0	K: 0	K: 13	K: 0	K: 0	K: 0	K: 0

这是一款餐厅的展示陈列设计图案。在柜台处摆放小巧精致的商品，能够促进顾客在点餐或结账之余的消费。

将菜单巧妙地展示在柜台后方的墙面上，图文并茂、生动有趣，使空间的氛围更加活泼生动。

色彩点评

■ 空间采用黄色和蓝色相搭配，对比色的配色方案增强了空间的视觉冲击力，使空间更加醒目活泼、生动有趣。

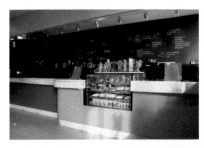

CMYK: 88,57,36,0　CMYK: 8,37,88,0
CMYK: 6,2,2,0　CMYK: 88,81,62,39

推荐色彩搭配

C: 93	C: 57	C: 6	C: 75
M: 77	M: 34	M: 57	M: 63
Y: 3	Y: 0	Y: 79	Y: 33
K: 0	K: 0	K: 0	K: 0

C: 70	C: 47	C: 90	C: 9
M: 10	M: 27	M: 65	M: 0
Y: 79	Y: 40	Y: 100	Y: 10
K: 0	K: 0	K: 53	K: 0

C: 50	C: 10	C: 29	C: 14
M: 57	M: 16	M: 73	M: 35
Y: 91	Y: 30	Y: 54	Y: 73
K: 5	K: 0	K: 0	K: 0

这是一款服装店的展示陈列设计图案。将小巧的商品整齐地陈列在柜台处，与整体的设计风格相融合，在丰富空间的同时也使空间看上去更加和谐统一。

将小巧的商品悬挂在柜台处，使其更加容易吸引消费者的视线，从而达到促进消费的目的。

色彩点评

■ 空间整体的色调较为暗淡，营造出稳重、低沉的空间氛围。

■ 配以明亮的白色灯光照明，在点亮空间的同时也会使商品更加突出。

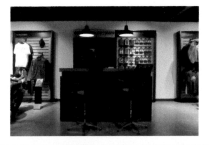

CMYK: 46,37,34,0　CMYK: 83,78,70,50
CMYK: 49,57,66,2　CMYK: 1,1,2,0

推荐色彩搭配

C: 44	C: 22	C: 4	C: 19
M: 89	M: 54	M: 18	M: 14
Y: 0	Y: 0	Y: 0	Y: 14
K: 0	K: 0	K: 0	K: 0

C: 99	C: 56	C: 13	C: 26
M: 88	M: 0	M: 10	M: 0
Y: 21	Y: 72	Y: 10	Y: 33
K: 0	K: 0	K: 0	K: 0

C: 29	C: 72	C: 7	C: 17
M: 16	M: 63	M: 71	M: 25
Y: 86	Y: 79	Y: 95	Y: 27
K: 0	K: 29	K: 0	K: 0

8.10 造型独特的展示载体，增强空间的趣味性

这是一款儿童服装店的展示陈列设计图案。展示盒独特的造型使其在空间中尤为突出，同时也增强了空间的趣味性，能够瞬间吸引消费者的眼球，从而达到促进消费的目的。

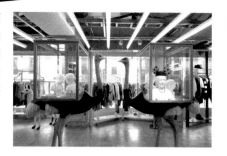

无论是展示柜还是展示架，都以对称的方式进行陈列，使空间的整体效果更加统一。

色彩点评

空间以大面积的黑色作底色，配以黄色系的展示架，使简约、低调的空间瞬间增添了强烈的生机与活力。

CMYK: 48,36,31,0　　CMYK: 90,87,86,77
CMYK: 33,55,82,0　　CMYK: 7,18,56,0

推荐色彩搭配

C: 100	C: 76	C: 10	C: 93
M: 100	M: 69	M: 24	M: 88
Y: 63	Y: 0	Y: 86	Y: 89
K: 34	K: 0	K: 0	K: 80

C: 37	C: 4	C: 45	C: 21
M: 89	M: 27	M: 42	M: 48
Y: 78	Y: 14	Y: 37	Y: 83
K: 2	K: 0	K: 0	K: 0

C: 82	C: 43	C: 8	C: 38
M: 33	M: 7	M: 16	M: 34
Y: 100	Y: 40	Y: 75	Y: 0
K: 0	K: 0	K: 0	K: 0

这是一款鞋子的展示陈列设计图案。展示台造型独特，流畅性极强，与产品的风格和配色形成了鲜明对比，使产品的形象更加突出。

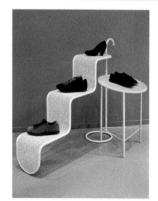

色彩点评

空间以深灰色为背景，能够起到很好的衬托作用，同时也为空间营造出高雅、沉静的氛围。

白色与绿色的展示台为空间增添了一丝清新与优雅。

产品之间的间隔较大，其风格也互不相同，形成较强的视觉冲击力，使产品更加突出。

CMYK: 60,53,47,0　　CMYK: 33,27,23,0
CMYK: 14,13,17,0　　CMYK: 34,10,25,0

推荐色彩搭配

C: 70	C: 31	C: 11	C: 66
M: 21	M: 0	M: 42	M: 59
Y: 40	Y: 13	Y: 77	Y: 0
K: 0	K: 0	K: 0	K: 0

C: 24	C: 3	C: 10	C: 45
M: 87	M: 42	M: 8	M: 75
Y: 31	Y: 4	Y: 8	Y: 39
K: 0	K: 0	K: 0	K: 0

C: 22	C: 71	C: 86	C: 88
M: 16	M: 44	M: 56	M: 71
Y: 16	Y: 76	Y: 100	Y: 100
K: 0	K: 3	K: 30	K: 63

这是一款瑜伽服的橱窗展示陈列设计图案。将模特与瑜伽的造型相结合，增强关联性，使受众能够在看到产品的瞬间产生共鸣。

动感十足的造型与轻便的服饰为空间营造出了简便、轻巧的氛围。

CMYK: 59,54,67,4　CMYK: 71,43,22,0
CMYK: 66,57,60,6　CMYK: 44,42,55,0

色彩点评

■ 空间以蓝色和黑色圆环为背景，通过色彩营造出稳重、平和的空间氛围，配以凹凸不平的排列方式，使背景产生动静结合的效果。

推荐色彩搭配

C: 65	C: 21	C: 13	C: 93
M: 87	M: 50	M: 36	M: 88
Y: 45	Y: 1	Y: 45	Y: 89
K: 5	K: 0	K: 0	K: 80

C: 44	C: 21	C: 44	C: 75
M: 35	M: 13	M: 31	M: 60
Y: 32	Y: 7	Y: 13	Y: 30
K: 0	K: 0	K: 0	K: 0

C: 53	C: 12	C: 13	C: 9
M: 96	M: 9	M: 42	M: 28
Y: 49	Y: 9	Y: 0	Y: 0
K: 4	K: 0	K: 0	K: 0

这是一款服装类的橱窗展示陈列设计图案。空间以"森林"为设计主题，通过夸张的装饰物引人注目。

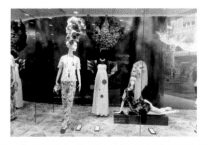

夸张的装饰物与活跃的人物造型，使空间的整体效果更加活灵活现。

CMYK: 79,52,78,13　CMYK: 10,17,24,0
CMYK: 8,36,67,0　CMYK: 2,2,4,0

色彩点评

■ 采用绿色系的渐变色为背景，与地面和橱窗上绿色的圆形相互呼应，营造出森林般神秘、深邃的空间氛围。

推荐色彩搭配

C: 18	C: 63	C: 41	C: 38
M: 23	M: 55	M: 45	M: 74
Y: 80	Y: 52	Y: 100	Y: 100
K: 0	K: 1	K: 0	K: 2

C: 50	C: 21	C: 11	C: 7
M: 63	M: 36	M: 10	M: 18
Y: 81	Y: 47	Y: 10	Y: 24
K: 7	K: 0	K: 0	K: 0

C: 76	C: 57	C: 14	C: 36
M: 45	M: 47	M: 22	M: 27
Y: 100	Y: 5	Y: 58	Y: 0
K: 0	K: 0	K: 0	K: 0

这是一款书店的展示陈列设计图案。空间整体由"线"和"面"组合而成，金属色调的弧形拱门，搭配前方造型独特的方形茶几，空间效果规整有序、造型感强。

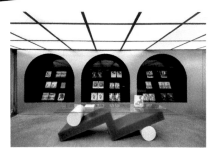

将书籍倾斜摆放在拱门内，人性化的设计方式可使阅读者在挑选书籍时更加方便。

色彩点评

■ 银色与黑色相搭配，为空间营造出强烈的科技感与现代感。

■ 加以白色和紫色作点缀，提升空间亮度，为空间带来一丝温暖与和顺。

CMYK: 29,23,21,0　　CMYK: 85,81,73,59
CMYK: 57,64,7,0　　CMYK: 9,9,13,0

推荐色彩搭配

C: 75	C: 15	C: 54	C: 24
M: 42	M: 34	M: 0	M: 0
Y: 4	Y: 0	Y: 27	Y: 11
K: 0	K: 0	K: 0	K: 0

C: 32	C: 12	C: 2	C: 0
M: 49	M: 2	M: 0	M: 0
Y: 81	Y: 67	Y: 16	Y: 0
K: 0	K: 0	K: 0	K: 0

C: 78	C: 52	C: 12	C: 16
M: 81	M: 53	M: 2	M: 17
Y: 0	Y: 0	Y: 76	Y: 0
K: 0	K: 0	K: 0	K: 0

这是一款饮品概念店的展示陈列设计图案。将产品内置在带有弧形的展示墙中，与墙面融为一体，使空间产生流动的视觉走向，空间感更强烈。

灯光的布置与墙面的造型相协调，营造出和谐统一的韵律美。

CMYK: 10,7,9,0　　CMYK: 24,73,67,73,31
CMYK: 16,53,83,0　　CMYK: 89,85,85,76

色彩点评

■ 空间以黑色和白色为主色，配以黄色系的灯光，营造出奢侈、华丽的空间氛围。

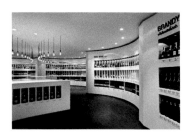

推荐色彩搭配

C: 51	C: 20	C: 50	C: 85
M: 0	M: 16	M: 39	M: 76
Y: 62	Y: 76	Y: 0	Y: 0
K: 0	K: 0	K: 0	K: 0

C: 36	C: 73	C: 15	C: 66
M: 29	M: 65	M: 5	M: 35
Y: 27	Y: 30	Y: 49	Y: 44
K: 0	K: 1	K: 0	K: 0

C: 44	C: 26	C: 31	C: 15
M: 92	M: 53	M: 24	M: 55
Y: 67	Y: 30	Y: 23	Y: 57
K: 6	K: 0	K: 0	K: 0

8.13 展示陈列中的互补色应用

这是一款鞋靴品牌店的展示陈列设计图案。在红色区域，将大量产品陈列在小巧的展示台上，与上方的圆形展示台上的商品形成鲜明对比，空间主次分明。

将风格统一的装饰品陈列在圆形展示台的周围，起到烘托主题的作用，使中间的商品更加突出。

色彩点评

■ 红色和绿色为互补色，将二者相结合展示在空间中，具有较强的视觉冲击力，营造出活跃、积极的空间氛围。

CMYK: 29,84,82,0　CMYK: 65,11,61,0
CMYK: 79,73,75,47　CMYK: 12,10,7,0

推荐色彩搭配

C: 57	C: 15	C: 1	C: 56
M: 67	M: 48	M: 15	M: 47
Y: 100	Y: 86	Y: 29	Y: 45
K: 21	K: 0	K: 0	K: 0

C: 67	C: 33	C: 71	C: 81
M: 24	M: 21	M: 54	M: 64
Y: 93	Y: 29	Y: 72	Y: 94
K: 0	K: 0	K: 11	K: 45

C: 81	C: 71	C: 19	C: 19
M: 64	M: 73	M: 52	M: 14
Y: 94	Y: 85	Y: 82	Y: 83
K: 45	K: 50	K: 0	K: 0

这是一款橱窗的展示陈列设计图案。通过白色的气球、衣架构成的云朵的图案和灯光的搭配，营造出浪漫、高贵的空间氛围，仿佛游走于蓝天白云间。

色彩点评

■ 将蓝色与橙色相搭配，使橙色能够瞬间抓住受众的眼球，互补色的配色方案能够使空间效果更加鲜艳。

■ 配以简洁的白色作点缀，中和了空间刺眼的颜色，使整体效果更加完美。

人物模特姿势优美，衬托出品牌的优雅高尚，通过身材的展现向受众传递信息，使产品与来往的人群产生感情的共鸣。

CMYK: 100,88,57,31　CMYK: 13,78,87,0
CMYK: 3,6,15,0　　　CMYK: 91,86,87,78

推荐色彩搭配

C: 72	C: 37	C: 13	C: 44
M: 8	M: 0	M: 6	M: 31
Y: 57	Y: 24	Y: 9	Y: 33
K: 0	K: 0	K: 0	K: 0

C: 81	C: 53	C: 22	C: 7
M: 42	M: 23	M: 9	M: 37
Y: 36	Y: 25	Y: 11	Y: 63
K: 0	K: 0	K: 0	K: 0

C: 74	C: 61	C: 98	C: 0
M: 58	M: 35	M: 88	M: 0
Y: 31	Y: 0	Y: 37	Y: 0
K: 0	K: 0	K: 3	K: 0

8.14 展示陈列中的视觉引导

这是一款服装店的展示陈列设计图案。用大量的木板在空间中塑造出坚实的树根的样式，形成强烈的视觉引导。

室内风格在奢华之中带有一丝悠闲，并以色彩及元素打造出对比的效果，整体营造出奢华、优雅、清新的空间氛围。

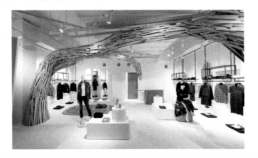

色彩点评

- 空间采用实木色与白色相结合，营造出纯净、优雅、低调、奢华的空间氛围。

CMYK: 10,8,9,0　　CMYK: 24,36,47,0
CMYK: 76,71,66,31　CMYK: 58,52,52,1

推荐色彩搭配

C: 51	C: 56	C: 72	C: 94	C: 66	C: 27	C: 64	C: 13	C: 32	C: 40	C: 1	C: 0
M: 13	M: 23	M: 38	M: 75	M: 49	M: 6	M: 38	M: 0	M: 51	M: 42	M: 7	M: 0
Y: 23	Y: 1	Y: 4	Y: 30	Y: 37	Y: 0	Y: 18	Y: 60	Y: 87	Y: 56	Y: 14	Y: 0
K: 0	K: 0	K: 0	K: 0	K: 0	K: 0	K: 0	K: 0	K: 0	K: 0	K: 0	K: 0

这是一款服装店的展示陈列设计图案。将服饰悬挂在环形的展示架上，在具有较强实用性的同时也具有强烈的视觉引导作用。

色彩点评

- 空间以浅灰色为底色，配以黑色的环形展示架，为空间营造出低调、和谐的空间氛围。
- 配以白色的灯光进行照明，将空间点亮，使空间看上去更加明朗、敞亮。

独特的展示方式使空间的表现力更加强烈，能够使消费者进入空间的一瞬间就被深深地吸引。

CMYK: 20,17,21,0　CMYK: 10,7,8,0
CMYK: 4,13,17,0　　CMYK: 81,76,76,55

推荐色彩搭配

C: 48	C: 7	C: 17	C: 0	C: 36	C: 53	C: 66	C: 0	C: 89	C: 41	C: 10	C: 87
M: 42	M: 28	M: 47	M: 0	M: 0	M: 31	M: 27	M: 0	M: 67	M: 0	M: 7	M: 81
Y: 44	Y: 53	Y: 85	Y: 0	Y: 80	Y: 71	Y: 48	Y: 0	Y: 80	Y: 25	Y: 7	Y: 33
K: 2	K: 0	K: 0	K: 0	K: 0	K: 0	K: 0	K: 0	K: 46	K: 0	K: 0	K: 1

8.15 注重节日氛围，加大推销力度

这是一款服装类的橱窗展示陈列设计图案。在橱窗右侧设有圣诞树和礼品盒，采用具有代表性的节日装饰品点明空间的主题，使受众产生共鸣。

在橱窗左右两侧采用亮片进行装饰，使空间的效果更加闪亮、华丽。

色彩点评

- 采用绿色的圣诞树为空间营造了浓厚的节日气氛。
- 黄色系微弱的灯光为空间营造出温馨、柔和的空间氛围。

CMYK: 43,48,71,0 CMYK: 82,67,91,50
CMYK: 50,67,100,11 CMYK: 1,15,20,0

推荐色彩搭配

C: 42	C: 4	C: 14	C: 4		C: 60	C: 14	C: 9	C: 7		C: 34	C: 13	C: 14	C: 76
M: 64	M: 38	M: 11	M: 48		M: 19	M: 19	M: 9	M: 5		M: 87	M: 7	M: 11	M: 57
Y: 94	Y: 61	Y: 11	Y: 48		Y: 33	Y: 81	Y: 22	Y: 5		Y: 74	Y: 82	Y: 10	Y: 43
K: 2	K: 0	K: 0	K: 0		K: 0	K: 0	K: 0	K: 0		K: 1	K: 0	K: 0	K: 1

这是一款服装类的橱窗展示陈列设计图案。橱窗内小巧可爱的企鹅抱着精致的绿色礼盒，让人联想到冬季的圣诞节。

橱窗的背景逼真有趣，配以相应季节的产品陈列在橱窗内，整体效果生动、和谐。

色彩点评

- 空间以白色和蓝色为主，配以绿色作点缀，营造出浪漫绚烂的空间氛围。

CMYK: 13,8,11,0 CMYK: 95,86,47,13
CMYK: 84,52,87,16 CMYK: 51,44,51,0

推荐色彩搭配

C: 46	C: 71	C: 6	C: 93		C: 56	C: 69	C: 29	C: 93		C: 86	C: 13	C: 38	C: 31
M: 21	M: 43	M: 15	M: 91		M: 37	M: 1	M: 23	M: 88		M: 51	M: 2	M: 0	M: 22
Y: 45	Y: 79	Y: 84	Y: 28		Y: 4	Y: 78	Y: 22	Y: 89		Y: 59	Y: 7	Y: 18	Y: 45
K: 0	K: 3	K: 0	K: 1		K: 0	K: 0	K: 0	K: 80		K: 5	K: 0	K: 0	K: 0

这是一款服装类的展示陈列设计图案。该设计遵循"商品与顾客视线平行"原则，将商品悬挂在展示架上，与顾客的视线平行，人性化的设计理念更加方便顾客挑选。

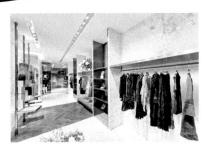

该空间的陈列方式较为丰富，将不同种类的产品分开展现，使其更容易散发出本身的魅力。

色彩点评

■ 以玫瑰金色为主色，为空间营造出低调且奢华的空间氛围。

■ 绿色植物的点缀为空间带来了一丝清新与温和。

CMYK: 13,11,12,0　CMYK: 13,26,26,0
CMYK: 1,10,8,0　CMYK: 45,73,100,8

推荐色彩搭配

C: 58	C: 9	C: 17	C: 57	C: 93	C: 11	C: 30	C: 67	C: 93	C: 64	C: 69	C: 15
M: 68	M: 7	M: 28	M: 50	M: 93	M: 10	M: 24	M: 61	M: 88	M: 37	M: 41	M: 13
Y: 99	Y: 9	Y: 44	Y: 50	Y: 7	Y: 0	Y: 20	Y: 29	Y: 89	Y: 73	Y: 42	Y: 53
K: 20	K: 0	K: 0	K: 0	K: 0	K: 0	K: 0	K: 0	K: 80	K: 0	K: 0	K: 0

这是一款服装类的展示陈列设计图案。将主要的产品陈列在展示架上，高度与受众的视线相平行，为顾客打造舒适的购物环境。

将该展示架放置在空间的中心位置，使其能够最先吸引消费者注意。

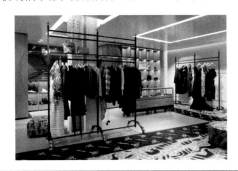

色彩点评

■ 红色、实木色、黄色等暖色系的配色方案，营造出温馨而舒适的空间氛围。

CMYK: 13,15,17,0　CMYK: 8,31,37,0
CMYK: 44,72,68,4　CMYK: 7,27,53,0

推荐色彩搭配

C: 75	C: 12	C: 27	C: 15	C: 70	C: 87	C: 10	C: 85	C: 10	C: 1	C: 10	C: 32
M: 59	M: 41	M: 2	M: 13	M: 9	M: 53	M: 33	M: 73	M: 65	M: 14	M: 33	M: 82
Y: 5	Y: 77	Y: 12	Y: 53	Y: 72	Y: 96	Y: 66	Y: 21	Y: 60	Y: 0	Y: 66	Y: 2
K: 0	K: 0	K: 0	K: 0	K: 0	K: 22	K: 0	K: 0	K: 0	K: 0	K: 0	K: 0

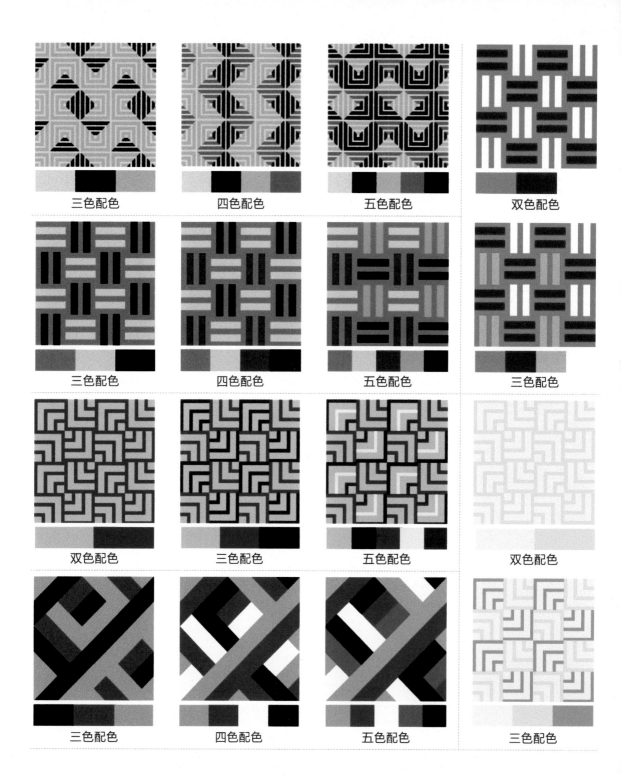

三色配色　　　　四色配色　　　　五色配色　　　　双色配色

三色配色　　　　四色配色　　　　五色配色　　　　三色配色

双色配色　　　　三色配色　　　　五色配色　　　　双色配色

三色配色　　　　四色配色　　　　五色配色　　　　三色配色